The Sounds of Resistance

From Bob Dylan to U2

時代的噪音

從狄倫到U2的抗議之聲

張鐵志 ———— 著

藍儂死了，
那個六○年代試圖追求愛與和平、試圖反對戰爭機器、
相信把權力還給人民的象徵死了。
但那又如何？
我們重來一遍就是了。

CONTENTS

▸ Part 1

左翼民歌時期

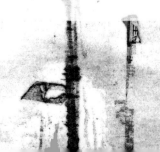

馬家輝推薦

專欄作家、文化評論學者

張鐵志的文章是我最先引進香港的，發表在《明報》世紀副刊，立即贏得許多讀者粉絲，我與有榮焉。我邀請他在香港寫專欄的原因非常簡單：他寫得好，文字精準，觀點寬宏，筆墨帶著新世代年輕學者罕有的溫柔。我相信「張鐵志」這個名字一定能夠替我主編的副刊吸引讀者。

果然，張鐵志在香港成功登陸了，之後便不僅替我的副刊寫稿而更廣受其他媒體邀約，其後又西進中國大陸，在雜誌、在報紙，在最有影響力的媒體上幾乎都可看見他的文章。

我相信這本書的命運想必相同：從台灣而香港，從香港而中國大陸，許多人的書架上都會放著它。我真的相信。

詩人、作家

　　獅子的勇猛、嬰孩的心，還有狐狸一般變幻的想像力，這都是六〇年代以降的新抗議歌手們所秉有的神奇，鐵志懂得這些，他的文章也同樣擁有這神奇的魅力。甚至，我還想像，他和他們，多一點戰士的憂傷、失敗的苦澀，甚至乎虛妄同於希望之絕望，那樣的一個真正的行吟者的形象要更加沉潛。抗議之聲，就是這樣疼痛成歌的。現實也是這樣，疼痛成為歷史的。而鐵志和我們都知道，記下並傳誦、大聲喊出這些先行者的名字，可以告慰其他黑暗中的敲擊者。

想像自由

詹偉雄

鮑伯狄倫的那首歌〈時代變了〉（The Times They are A-Changin'），在每一個時代裡聽來，都一樣刺耳。

念高中的兒子剛開學，英文老師帶他們看的讀物是喬治歐威爾的小說《一九八四》，第一週的週末作業是五個問答題，要學生們自己找資料來回答。這五題分別是：歐威爾在兩次大戰之間，做的是什麼工作？「utopia」是什麼意思？「dystopia」是什麼意思？「allegiance」又是什麼意思？主人翁溫斯頓在小說中是在什麼地方上班？

老師的出題策略很明白：只要學生花些功夫，即約略可掌握小說文本的背景脈絡，這樣讀小說時便有個路引，可隨時激發些好奇心，幾個禮拜下來，過程便不至於會是個太苦、太疏離的差事。

兒子對《一九八四》顯然沒有太多熱情，功課草草寫完，倒是作父親

的一旁看了，覺得有愧這本小說，不僅把書架上的小說中文翻譯本找出來，要他先看完十頁的導論，還慎重地再三解釋了這本小說的時代意義，兒子用狐疑的眼光看著父親（「你幹嘛這麼投入？」），這才提醒著：父親在意的恐怕是自己的「少年」，而不是眼前這正經歷著「少年」的年輕人。

《一九八四》是我們大學時代反叛青年一定會讀的一本小說，原因之一，當然是一九八四年快靠近了（理論上就是我大四畢業的那一年），之於我們有著某種「存在」的逼真感；原因之二是小說中描述的「老大哥」統治的那個集權世界，不正是美麗島大審前、後的台灣寫照嗎？這是另一種道地的實在感。《一九八四》描繪了一個統治者權力如毛細孔般無孔不入的「反烏托邦」（dystopia），但也因此，讀者們讀了，不也一個個胸懷某一（相信個人於其中能真正自由解放的）美麗「烏托邦」（utopia）之可能，並且在日常生活中為此奮戰，或至少——鬥志昂然般地活著嗎。《一九八四》既提供了我們一個指涉國民黨的過癮「隱喻」（KMT=老大哥），也暗示了現實世界裡救贖（從「抵抗」到「反叛」）的可能，雖然結局主人翁溫斯頓要脫離「真理部」的掌控似乎是功敗垂成，但小說本身給了我們一種掌握了「敘事主體性」的優越感：只要我們能不斷地解剖、踢爆、揭密國民黨，老大哥遲早有瓦解的一天。

從這個角度回憶，搖滾樂和《一九八四》一樣，是獨屬於二十世紀人類某幾個世代的烏托邦，它們標記著刻骨銘心的存在經驗，都和「自由」與「解放」概念相關，幽微的是，它們也都召喚著某種審美的悸動，也因而「感動」與「抵抗」並存，聆聽與閱讀等同於「反叛」，這是「形而上」和「形而下」的完美交織，當年參與Woodstock馬拉

松演唱會的少年，一邊讀Herbert Marcuse的《性愛與文明》（*Eros and Civilization*）一邊跟著Janis Joplin嘶吼，而一邊則與身旁的男孩和女孩在滂沱大雨中做愛，有什麼體驗會比這種實驗更靈肉合一、更趨近於臨界高潮。我的許多在六○年代懵懂度過其少年的朋友，每次提到披頭四歌曲的聆聽時光便眉飛色舞，彷彿其後的人生不過是無趣且多餘的補遺，足見這認同的黏著強度有多高。

鐵志的這本《時代的噪音》，說的就是那段最高潮的時光中，幾個關鍵主角與時代對抗碰撞的故事。六○年代美國，一切都高度標準化的工業社會中，權力精英製造著各式各樣的機制來複製著自己的統治正當性（那個年代的左翼批評家稱之為「資本主義社會的『再生產』」），其中最核心的就是「教育」和「媒體」，它們負責塑造「假個性人」、掩飾社會真相、神聖化「只問手段不管目的」的工具理性，而成年人們因為涉入這個既得利益機制太深，不能也不願說出真相，只有年輕人，他們以其赤子之心，揭露這黑暗世界並團結起來，以具體的社會運動來壓迫權力精英的讓步與改革；換言之，青年是唯一得有「本真性」（authenticity）的一群，而不斷展示、詮釋這「本真性」的，就是搖滾樂。如果把搖滾樂從六○年代學生運動中抽離出來，就好像把印象派畫家從十九世紀除名一般，沒有了「噪音」的時代，等同於失去了其情感的基底。

相較於悅耳順聽（easy listening）的通俗音樂（pop），搖滾樂被成人們當作是「噪音」，它通常音量大、節奏強、歌聲幾近嘶吼、歌詞迷幻，佐以樂團或歌手們離經叛道的生命傳記，因而被看成是鬆動禮教文明的推土機。然而，大人們愈是排擠它，就也愈是鞏固了它作為「邊緣他者」的王者之位。

和通俗音樂那預先設計好、不用大腦的音樂形式相較，搖滾樂強調的是「當下性」（spontaneity），唱片中聽到的音樂只是「重覆」（repetition），現場聽到的音樂才是「本眞」（authentic），包含著樂手和聽眾的機遇式互動、臨時起意的即興片段、獨屬那一時空的情感氛圍等等；Woodstock演唱會最後一天，黑人吉他手Jimi Hendrix用他的電吉他和效果器演奏美國國歌，把機槍、大砲、直升機、救護車的聲音「做」進旋律之中，是六〇年代反越戰的各種文化作品裡最激昂與最具想像力的一幕。

　　許多音樂社會學的研究指出：六〇年代搖滾樂的崛起，也和西方世界社會變遷底層的許多物質性元素有關，譬如說，當時的年輕人是戰後「手頭優渥」的第一代，這使得他們可以透過「買」唱片、「買」牛仔褲來刷破、「買」Ginsberg的詩集等文化商品來彰顯和大人之間的差異；也譬如說：越戰、黑人民權運動、麥卡錫主義、核子試爆等事件提供了彼時年輕人獨特的「世代受難經驗」，使他們感受到某種憂戚與共的命運以及相應而生的集體行動之勇氣；或譬如說：在權力位置的角力中，理性成人世界所編織的控制網絡是讓人無所遁逃的，所謂的「反叛」，唯一的方法便是讓自己陷溺在「快感」中，組成「情感聯盟」（affective alliances），用人的原始的那一面（也比較純眞）來對抗人的工業化的（處處都標準化）這一面……。

　　透過簡單的時間編年，《時代的噪音》把許多我們熟知的歌手，一一鑲嵌進他們特定的社會脈絡中，閱讀這本小小的文化傳記書的同時，我們也深入了西方文化史裡最幽微蕩漾的篇章，而且搖滾離現代還並不遙遠（雖然對某些人來說，有著「搖滾已死」的慨歎），許多主角的回憶錄正要出版，許多青春的硝煙我們都還能聞到一些尾巴，我們也還

能問一些有意思的問題：爲什麼西方的搖滾，也能讓聽不懂英文的台灣青年感動？爲什麼搖滾樂裡的電吉他是那麼地關鍵與代表，沒有即興solo的吉他，就不像搖滾？爲什麼到最後，「一九八四年」沒眞正成爲《一九八四》？

歐威爾在他的青年時期當過殖民地警察、酒店洗碗工、教師、書店店員和碼頭工人，見證了底層人受盡權力欺凌的苦境，當他在一九四八年寫作《一九八四》時，與其說是他要描繪極權主義之可怖，不如說這本小說是要警醒每本讀它的人：自我放棄覺醒的權利，才是一切集權主義的溫床，正所謂「戰爭即和平；自由即奴役；無知即力量」。

發跡於六〇年代英、美社會的搖滾樂是《一九八四》的聲音版，它們都指向著一個「本眞性」的烏托邦，《時代的噪音》書寫著這些故事，無非也想指涉、關注、批判著我們自己的社會，特別是搖滾樂界入社會變遷的可能。或者說，我們如何在「後一九八四」的年代裡，想像這個時代中能帶來自由的聲音，到底是什麼。

（本文作者爲學學文創志業副董事長、《數位時代》雜誌總主筆）

十個名字，十場燎原大火

馬世芳

我和鐵志都是七○年代生，擁有大同小異的歷史記憶。那是改變我們一生的經驗，自然也影響了我們成年後的志趣與工作。

十幾二十歲的時候，狂聽老搖滾，亦曾盯著幾幀六○年代老照片出神，當年沒有網路，原版書也不多見，那些照片零星片段地偶爾出現在我們的青春期，往往只有簡短的圖說，沒說清楚的部分，只有靠想像力填補。

比方一幀照片裡，留「披頭」式金髮、穿套頭毛衣的抗議青年，在一排戴鋼盔穿軍服的鎮暴警察步槍槍口認認真真插上一叢叢小花。照片裡，那個「種花青年」的表情不甚清晰，我卻讀到了那股緊張對峙中的幽默。

另一幀照片，來自或許是六八學潮正熾的巴黎街頭？一幅歪歪斜斜寫

在牆上的塗鴉標語，被潦草的黑漆覆蓋，反而顯得更突兀。配著一行圖說：「一句宣言的被塗銷，便是它之不可塗銷的最佳證明」──或許字句有出入，但這歐化語法配上那幀黑白照片真是酷斃了。

我還在書上讀到一句據說是六八學潮街頭塗鴉的著名標語，成了好長一段時間我心目中的「精神指標」：L'imagination prend le pouvoir!（一切力量歸於想像力 All Power To The Imagination！）──長大重新咀嚼這句話，深深覺得知易行難。

八○年代末，台灣邁入「後解嚴」的「大噴發時代」，傳說中造反有理、百花齊放的六○年代，彷彿一下子和身邊的世界呼應了起來。我在台大對面地下室的「唐山書店」買下一整套過期的《當代》雜誌，1986年創刊第二期的「六○年代專題」變成我的聖經，配上母親出國買回來的厚厚一冊美國《滾石》雜誌創刊二十年文選《*What a Long, Strange Trip It's Been*》（典出Grateful Dead名曲），耳裡聽著The Doors和Beatles，讀著黑人民權運動、法國學潮、反越戰示威的熱血紀錄，電視螢幕上播映著「五二○」農民抗議流血衝突、雷震回憶錄幾千頁手稿被警總焚毀、「無殼蝸牛」萬人夜宿忠孝東路、解放軍坦克輾過天安門廣場，歷史與現實時而平行、時而交叉……。

學長學姊在校園刊物奮筆寫下詰屈冗長的反叛論述與運動宣言，老實說，我幾乎都讀不懂，那動輒「我們……唯有……方能……」的雄辯式句法，卻還是能令人血脈賁張（當年只嫉羨他們學養高深，現在想想，覺得是他們的漢語寫作出了問題）。「左」不再是禁忌，並且成為「進步學生」的共識，但該怎麼個「左」法，學生社群之間迭有異見，其中牽扯複雜的組織派系路線鬥爭，我到現在都沒（也不打算）搞明白。

我從來不是那「進步學生」的一分子，雖然也湊熱鬧遊過幾次街，靜

過幾次坐，心底對於那不容懷疑的「雄辯式」姿態，始終有點兒遲疑。「雄辯式」修辭的另一面，便是「教條」。這個當年也很流行過一陣的詞，偶爾被「進步青年」拿來彼此調侃。我常想：在這危急的時代，當詩歌拒絕爲教條服務的時候，我該站在哪一邊？答案始終再清楚不過。在我稚弱的心裡，詩歌，或曰那些「爲藝術而藝術」的種種，永遠應當被放在最高位，那是「自由」的最後一道心理防線。

這樣反動的念頭，不用說，是被「進步青年」唾棄的。況且，我又哪裡有能耐去定義眞正的「自由」呢？當年像我這樣的角色，常被譏爲「文藝青年」，與「進步青年」分處某種光譜的兩端——在那個硝煙瀰漫的時代，「文藝」幾乎是髒話。

文藝就文藝吧，畢竟我仍無法忍受來自某種「進步」陣營的「教條」氣味，要命的self-righteous習性，還有幽默感與想像力的嚴重匱乏。假如大量聆聽六○年代搖滾樂曾經教導我什麼，其中最重要的啓發便是：你可以用「任何」天馬行空的形式傳達理念。無論那理念原本多麼嚴正剛烈，你都可以把它化爲觸動人心的詩歌。羅大佑有〈鹿港小鎭〉也有〈戀曲一九八○〉，Bob Dylan有〈Masters of War〉也有〈Don't Think Twice, It's All Right〉，我不能僅取前者而捨後者，反之亦然。我對自己說：僅見「小我」而昧於「大我」，誠然可嘆。然若沒有了「小我」，「大我」還有什麼意義？

不消說，世間事何等複雜，豈是我幼稚（且不無負氣之意）的二元對立思維所堪支應。大四那年在「西洋戲劇選讀」課上讀了《三便士歌劇》和《勇氣母親》，布萊希特（Bertolt Brecht）這個才華橫溢的老左派，彷彿爲我指出了「屈從教條」與「負氣逃逸」之外的出路。後來我才知道，布萊希特對早期Bob Dylan影響極大——難怪Dylan的歌，即使

在最激切憤怒、最「進步」的時刻，也一點兒都不「教條」。

然後我發現，布萊希特也好，Dylan也好，還有鐵志書裡提到的Joan Baez、Bruce Springsteen、U2……這些「進步藝術家」的榜樣，他們那些偉大的詩歌之所以未曾與那個激情的年代同朽，正是因為他們從來不會為了成全「大我」而忘卻「小我」。他們都是說故事的天才，都能在千萬人的場子裡讓每個觀眾都覺得：這部作品簡直是為我一人而作。而我相信，這星星燭光一旦在你我心底燃起，便有可能聚成燎原大火。

鐵志在這本書裡，介紹了十個名字，講了十則故事。它們是十場照亮時代、餘溫未褪的燎原大火。火炬傳過來了，現在就看你願不願意點燃心底那支蠟燭，照亮那只能屬於你自己的兩個字：「自由」。

（本文作者為廣播人、文字工作者）

張鐵志

2004年出版《聲音與憤怒：搖滾樂可能改變世界嗎？》之後，引起許多始料未及的回響。原本以為這是本只有同時喜歡搖滾和關注社運的朋友才有興趣的小眾書，沒想到現在竟然邁入第十刷了。銷量之外，對我有更大意義的是，常常遇到玩音樂的年輕朋友說，這本書讓他們開始去關心各種社會問題、參與NGO，或想組一支抗議樂隊。任何一個這種鼓勵，就更讓我確認書寫的力量。

《聲音與憤怒》原本是計畫在三十歲我出國念博士那一年出版，作為我青春搖滾歲月的告別。沒想到，不僅書的出版晚了兩年，且竟然成為一場新的人生旅程的開始：我開始進行更多的書寫，主題從搖滾到政治，寫作場域從台灣到包含中國。

曾有人質疑，怎麼我這些年來還是一直在寫抗議音樂的老梗，甚至可

能會問怎麼又出了一本看起來類似的書。理由是，我越寫，就越覺得自己對這個主題、對這些音樂人、對音樂如何展現社會力量的認識還太少，所以總想繼續挖掘得更深。如果自以為完成了一本書，就瞭解一切，可以放棄這領域，那麼只會讓約翰藍儂發笑吧。

這本《時代的噪音》是關於從二十世紀初到我們所處的二十一世紀，不同時代的西方抗議歌手如何用他們的音樂去記錄歷史、對抗不義、抵抗體制。相對於《聲音與憤怒》是以事件為主，本書則主要是凝視音樂人的生命與理念，並將其鑲嵌在不同階段的社會反抗史：從二十世紀初的美國資本主義與工運早期階段、三四○年代的左翼運動、五○年代的麥卡錫主義，六○年代的反戰運動、民權運動，七八○年代的經濟轉型和雷根的新自由主義，以及九○年代的全球化/反全球化、戰爭與和平、發展與貧窮。

這其中，有的音樂人是抱著改變世界的革命企圖，有的人僅是想說出心中的話；有的人一生始終堅持以音樂作為抗議武器，有的人則是把社會批評當作藝術表現的一個階段、或一小部分，或甚至拒絕抗議歌手的標籤。當然，我們真正關心的問題是，音樂如何可能真正改變世界？當民歌之父伍迪蓋瑟瑞在吉他上寫著「這把機器殺死法西斯主義者」時，沒有人比他更相信音樂的力量。但在斯普林斯汀、瓊拜雅、衝擊、乃至U2身上，我們看到的是巨星地位/商業體制與抗議信念的多重矛盾與糾結。而在喬希爾、席格、黑人民權歌手和U2的實踐上，則讓我們反思是要實際的政治遊說、草根組織，還是透過歌曲和現場演場來激勵群眾，才是最有效的力量。

如果《聲音與憤怒：搖滾樂可能改變世界嗎？》是提出一個巨大的問

題，本書則嘗試提出答案，雖然答案可能不只一種。可以透露的是，我相信的答案是在第一章喬希爾的臨終吶喊中；當讀者最終隨著本書走過二十一世紀，在終章的最後一頁，也可以看到本書的結論如何呼應著喬希爾的信念。

　　這本考察音樂與抗議的歷史之書當然有其限制，因爲故事集中於英美愛爾蘭的白人搖滾與民謠。美國的嬉哈和雷鬼有著更強烈的社會意涵，而在非洲、拉丁美洲、亞洲、乃至東歐，也有更多透過音樂來介入社會反抗的故事。希望那些可能會留給下一本書。

　　當然，我更想寫的，是台灣的音樂如何被時代形塑，並且如何反過來介入時代。

　　這幾年我參與過許多令人激動的社運演唱會，從三鶯部落到師大小公園；記錄過許多音樂人的故事；更參與策畫、推動許多場社會議題的活動，如2008年底爲國際特赦組織舉辦的小地方人權搖滾節，共邀請超過二十個台灣獨立音樂人，活動時間超過兩個月。不論是作爲背後舉辦者、旁邊側記者，還是台下聆聽者，我總在許多音樂人的聲音中得到感動與力量。於是，我最大的渴望，就是爲他們唱過的歌，寫出下一本書。

致謝

這本書的雛型最早是2006年的《印刻》文學雜誌刊登了一整年十二期的專欄。彼時我在紐約念書，每期專欄我都從圖書館借出該期主角所有的傳記、影像，以及相關歷史，然後在一定期限內盡可能去閱讀、消化（當然不可能讀完）。其中部分文章於2009年經大幅修改後又刊登於北京的《讀庫》雜誌。部分文章的濃縮版則在今年夏天刊登於香港《明報》世紀副刊。出版前我又全部修改過一次。

謝謝《印刻》的初安民總編輯、《讀庫》主編老六、《明報》世紀副刊的馬家輝先生讓這些文字可以在兩岸三地被看見，尤其是初安民先生願意出版這本書，由衷感謝。希望本書的出版讓你們覺得之前的慧眼與大膽刊登的勇氣是值得的。

The Sounds of Resistance

From Bob Dylan to U2

時代的
噪音

從狄倫到U2的抗議之聲

張鐵志 ………… 著

Part 1
左翼民歌時期

Joe Hill

抗議歌手的永恆原型

Gibbs M.Smith 《 *Joe Hill* 》 Gibbs M.Smith, Inc. Peregrine Smith Books

昨夜我夢見了喬希爾，那個二十世紀初悲劇性命運的工運歌手。眼前的他雖然渾身是血，卻顯得精神飽滿、眼中充滿鬥志，彷彿正要前往一場激烈的抗爭。

　　我驚訝地說：「喬，你不是已經死了幾十年了嗎？」

　　長期待在礦場和其他工廠而顯得粗礪黝黑的他，緩緩地說出，「不，我從來沒有死。」

　　「可是，可是那些貪婪的銅礦財主們不是槍殺了你嗎？」我說。

　　「槍是殺不了一個人的。我從來沒被他們打死。」他說。

　　「你知道，」喬微笑著說，「凡是沒被他們擊倒的人，都會繼續堅持下去，繼續去組織更多工人。而我，不會這樣就死去的。」₁

　　1.

　　的確，在整個二十世紀的抗爭中，喬希爾從來沒有離開。

　　1969年，在胡士托（Woodstock）這個以三天三夜濃縮了六〇年代一切斑斕炫目的反文化的演唱會上，喬希爾的身影突然出現在台上。在稀微的燈火下，面對著台下三十萬人，瓊拜雅（Joan Baez），那個世代最美麗而堅定的聲音，靜靜地演唱了一首關於永恆的堅持、關於如何組織弱勢者的老歌：那是寫於三十年前₂的〈我夢見我昨夜看見喬希爾〉

註1：這一段和最後一段是改寫自〈I Dreamed I Saw Joe Hill Last Night〉這首歌的意境，而非歌詞直譯。這一段歌詞原文即為下段瓊拜雅演唱的歌詞段落。

註2：這首歌的詞原為Alfred Hayes寫於1925年，後來在1936年由Earl Robinson改寫成歌譜。

（I Dreamed I Saw Joe Hill Last Night）。在這個胡士托最令人難忘的夜晚，喬希爾的歷史幽魂，一個抗議歌手的永恆形象，以及美國工運的激進主義傳統，摻進了屬於愛與和平的滿地泥漿中。

昨夜我夢到我見到喬希爾
就像你我一樣活生生地在我面前
我說，「可是喬，你不是已經死了十年了嗎？」
「我從來沒死，」他說；「我從來沒死，」他說；

「銅礦老闆殺了你，喬；他們殺了你啊，喬。」我說。
「要殺一個人，需要的不只是一把槍」，喬說。
「我沒有死，我沒有死。」

他是如此真實地站在那裡
眼中帶著微笑
喬說，「他們忘了殺死的人，
將會繼續去組織，繼續去組織。」

2.
　　瑞典出生的喬希爾，從小喜歡音樂，並在社區中的咖啡店彈鋼琴。剛進入二十世紀的1902年，如同許許多多的歐洲移民，為了尋找美國夢，二十歲出頭的他在自由女神的冷漠凝視下來到美國的入口：紐約。他只能在紐約下東區靠著最粗劣的工作來維生。之後，他離開紐約，流

浪在那些骯髒、危險或者黑暗的工作場所中，不論是工廠、農場還是礦坑。

　　這是美國剛從所謂「鍍金年代」（Gilded Age）走向「進步年代」（Progressive Era）的轉換期。內戰之後，美國出現第二次工業革命，形成壟斷性資本主義，造就二十世紀的超級工業鉅子，如因石油致富的約翰洛克菲勒（John D. Rockefeller），因鋼鐵致富的卡內基（Andrew Carnegie）或者因鐵路致富的范得畢爾德（Cornelius Vanderbilt）。然而，在他們鍍上閃亮黃金的底層，卻是對工人最原始而粗暴的壓迫與剝削。例如在1911年三月，紐約市的一座紡織廠發生大火，一百多名女工因被雇主鎖在裡面而被活活燒死——這也是日後三月八日國際婦女節的由來。許多低技術工人都是抱著美國夢來到美國謀生的歐洲移民，為了生存，他們必須忍受低廉的薪資、惡劣的工作條件和雇主的虐待；甚至司法也完全是站在資本家那邊。1905年，紐約最高法庭的判決說：「最高法院認為紐約州法律設定最高工時是違憲的。憲法禁止各州政府介入勞動契約，因為憲法第十四條修正案保障雇主有買賣勞工的自由。」

　　另一方面，從十九世紀末開始，全國性工會開始出現，也有激進的罷工行動。面對資本主義的無情擴張，農民和工人結合起來推動社會的進步和政治的改革，在二十世紀初展開「進步的年代」。而遠方的俄國正在進行人類第一場共產主義革命的實驗，所以美國不少左翼人士樂觀地相信，他們也終究可以推翻或改變美國的資本主義。

　　在目睹無數工人的悲慘處境後，喬希爾在1910年加入了新成立的「世界產業工人聯合會」（Industrial Workers of the World，簡稱IWW，又稱Wobblies）。十九世紀末以來，美國工運的主導力量是

「全美勞動聯盟」（American Federation of Labor，簡稱AFL），他們基本上是以早期工匠行會傳統遺留下來的技術性勞工、白人男性為主體。但這些勞工並不包括最底層的工人，和新移民來的工人。IWW就是要去組織那些被AFL排除的工人，包括來自各地的移民、各種族和性別的勞工，並希冀以產業為單位，組織一個全國性乃至全世界性的工會。他們的口號是：「一個大工會」（One Big Union），三個主張是「教育、組織、解放」。

IWW憲章的前言說：

「勞工階級和雇傭階級沒有任何共同之處……這兩個階級必須不斷鬥爭，直到全世界勞動者組織為一個階級從有產者中奪取生產機器，並廢除薪資制度……勞動階級的歷史使命就是要廢除資本主義。」

加入IWW之後，喬希爾參與了無數場IWW在美國各地的激烈抗爭，包括推翻墨西哥獨裁政府的革命行動。喬希爾是一名工運組織者，也是用質樸的吉他和歌聲在罷工現場戰鬥的抗議歌手。

1913年他來到猶他州鹽湖城的礦場工作，並參與組織工會，但他沒有活著離開這裡。

1914年1月，一對肉店老闆父子在店中被兩名闖入者槍殺，其中一名闖入者也被老闆打了一槍。該晚，喬希爾出現在一家診所，因為他的背上有槍傷。三天後，他被視為嫌疑犯而遭逮捕。喬希爾說，他是為了女人與人爭執，所以被開了一槍。他的律師也證明該晚在鹽湖城共有四人因為槍傷而去看醫生。此外，這個謀殺案並沒有發生搶劫，警方原本認為是報仇，但喬希爾和店主並無關係，所以缺乏明顯動機。當時躲在後面的另一個店主之子一開始指認說不是喬，後來才改口。

但喬仍難逃死刑。他所面對的是一個把工運當作動亂根源的社會氛圍，尤其是對立場和行動更激進的IWW。鹽湖城大部分是摩門教徒，這裡的教會和政治領袖不僅反對工會，也歧視移民。一名猶他州參議員在評論案件時就說：「他們是沒有家的人，是在這個社會上無根的浮萍；他們不重視這個社會的基本價值。因為他們是移民，他們是在社會中沒有位置的人。」猶他州長則明白說，他要藉由這個案子打擊「那些不法之徒，無論是腐敗的商人，或是IWW的鼓動者，或無論這些傢伙自稱什麼」。

　　當時連美國總統威爾遜和瑞典大使都聲援他，希望法院重新考慮這個案子，但仍無法挽回他的生命。

　　喬自己在一本刊物發表文章說，因為該店主的社會聲望，所以社會一定要找出代罪羔羊。「而這個倒楣鬼，一個沒有朋友的流浪漢、一個瑞典人，更糟的是，一個IWW，是沒有權利活下去的，因此最適合被選做這隻羔羊。」「我一直都在努力工作，閒暇時則是畫畫、寫歌和做音樂。現在，如果猶他州政府要處死我，且不讓我有任何機會說明，那麼你們就來吧。我已經準備好了。我一直都是如一個藝術家活著，所以我也要如藝術家般赴死。」

　　1915年11月9日，喬被執行槍決，結束了他短暫而艱辛的人生。死後，他的屍體被送到芝加哥火化，而骨灰被分裝送到IWW各分會。

　　在被行刑前，他寫了一封信給IWW的領袖，留下讓人永遠難忘的一句話：

　　「我要如一個真正反叛者般死去。**別花時間哀悼，趕快去組織吧！**」

　　（Don't waste time mourning. Organize!）

3.

除了直接的抗爭，IWW深信文藝創作如歌曲、漫畫、海報和詩等可以更容易傳達理念、改變工人的意識，以及「點起不滿的火焰！」——這是他們發行的一本收集工運歌曲的「小紅歌本」（Little Red Songbook）的副標題。這個歌本的第一版發行於1909年，到1913年發行五萬本，目前則已經超過第三十版了。

音樂與工運的關係當時在內部引起不少爭議。一派認爲，歌曲對於勞動教育是無關緊要的；但另一派人則強調，工人要完成革命必須先表達自己的生活與思想，一如此前的中產階級，而勞動歌曲就是爲了體現這個目的。

小紅歌本最主要的創作者就是喬希爾。他擅長以一般人熟知的宗教聖歌或民間曲調爲基礎，填上簡潔但銳利的詩句，無論是揭露工人現實生活的壓迫與不平等，或是激勵他們起身爲生存而戰。

尤其，IWW面對的是來自各個國家的移民，許多人甚至不太會說英語；所以要組織這些移工，要讓他們彼此溝通來產生團結，一個有力的方法就是透過簡單易唱的歌曲。

「我相信，如果一個人可以把一些常識性的事實放入歌曲中，加上一些幽默並摒除一些乾澀，那麼他肯定可以讓這些訊息傳遞到知識程度不高或那些不太閱讀的工人弟兄們。」喬希爾如此說。

喬的音樂不僅振奮了那些疲憊的靈魂，也能溫暖他們受到壓迫的心靈。透過小紅歌本，透過他的四處走唱，他的音樂不僅在工人的日常生活中被吟唱，也在罷工的現場被高歌。

他第一首被收入小紅歌本的歌，也是他最有名的作品之一，是諷刺宗教的〈牧師和奴隸〉（The Preacher and the Slave）。這是改編自救世

軍（Salvation Army）的一首聖歌，並批評這些宗教團體只會描繪天上的美景，而無法解決工人們現實的困境。一如馬克思本人批判宗教是人民的鴉片，讓工人忘卻現實的種種支配。

> 長髮的牧師每晚都會出來
> 告訴你道德是非
> 但是當問他們可不可以給點吃的
> 他們就會用甜美的聲音回答你：
> 你會吃到的
> 在天上的榮耀聖地
> 辛苦工作、認真祈禱、以微薄的收入維生
> 當你死後你就可以吃到天上的派 3

他的另一首著名歌曲，則是一首改編自老民謠、諷刺工賊（即背叛工會的工人）的〈工賊凱西瓊斯〉（Casey Jones-The Union Scab），並成為二十世紀勞工歌曲中最重要的歌之一。此外，他的不少歌曲都是直接受到罷工行動的啓發。

喬希爾也沒有忽略女性在階級鬥爭中的重要性，例如〈叛逆女孩〉（The Rebel Girl）、〈女子問題〉（The Girl Question）。在前者，他唱道：

註3：五十年後，約翰藍儂也在〈I Found Out〉呼應這首歌對宗教的批判，甚至直接引用Joe Hill的「天上一塊派」的譬喻。

我們之前有女性，但我們需要更多
在世界產業工人聯合會中
因為去爭取自由是一件偉大的工作
和叛逆女孩一起

　　而更多的歌曲，則是宛若革命的號角，例如鼓舞大家加入工會，一起團結抗爭的〈工會有力量〉（There is Power in a Union）。或者這首如〈共產主義宣言〉音樂版的〈全世界工人覺醒吧！〉（Workers of the World, Awaken!）：

世界的工人們，覺醒吧
打破你們的枷鎖，爭取你們的權利
你們所創造出來的財富都被那些剝削的寄生蟲奪走了
從你的搖籃到墳墓
難道你最大的願望就是要成為一個順從的奴隸？

世界的工人們，覺醒吧
用你們最大的力氣
奪回你們創造出的果實
這是你們的天賦人權
當偉大的紅旗飄揚在工人的共和國時
你們需要麵包的兒女將不會再哭泣
而我們將真正地擁有自由、愛與健康

4.

「無論寫得多好的一本小冊子都不會被閱讀超過一次，然而一首歌卻會被用心銘記並且一次又一次地被重複吟唱。」

喬希爾的這段名言無疑是音樂何以改變世界最核心的詮釋。畢竟，歌曲比起書本更能以一種無形的形式跨越時空限制而穿透人心。

即使喬從未把他的歌曲錄製成專輯，但是他的歌曲、他融合音樂與草根的組織行動，仍一代代傳遞下來：從三、四○年代的左翼民謠歌手Paul Robeson、Woody Guthrie、Pete Seeger，六○年代的Bob Dylan、Joan Baez、更激進的Phil Ochs、八○年代至今最重要的英國社會主義歌手Billy Bragg等等，他們的吉他總是燃燒著喬希爾的理想主義火焰 [4]。而將近一百年後的我們，還是可以從他的歌中得到巨大的感動、熱情與憤怒。

喬希爾固然比任何人都信仰歌曲的力量。但他的實踐告訴我們，音樂之外，更重要的是奠基於扎實的組織工作。兩者的結合才是音樂如何改變世界的真理。

註4：Woody Guthrie和Phil Ochs都曾經寫過以 Joe Hill 一生為主題的歌曲，歌名都叫〈Joe Hill〉。

這時，喬身上的血跡突然消失了。拿起吉他，他用力地跟我說：「我從來不曾死去。」

　　「只要有工人罷工的地方，喬希爾就會在他們的身邊。」他握緊雙手，堅定地說。

　　「不論是在何處，不論是在礦場還是磨坊，只要有工人在鬥爭、在組織，就會發現喬希爾的身影。」5

　　是的，喬希爾從未真的死去。無論哪裡有人要用音樂來為弱勢者發言，要追求正義與平等，喬希爾的歌聲就會在那裡堅定地伴隨著。

註5：這一段改編自歌詞"Joe Hill ain't dead," he says to me, "Joe Hill ain't never died. / Where workingmen are out on strike / Joe Hill is at their side, Joe Hill is at their side." "From San Diego up to Maine / In every mine and Mill / / Where workers strike and organize," / Says he, "You'll find Joe Hill," says he, "You'll find Joe Hill."

Woody Guthrie

唱人民的歌、爲人民而唱

Woody Guthrie《*Early Masters*》新力音樂

伍迪就是伍迪。大家都不知道他其他的名字。他只是一個聲音和一把吉他。他唱出人民的歌，並且我猜想，他就是人民。蒼礪的聲音和粗糙的吉他聲，伍迪的人和音樂都沒有什麼甜蜜可言。但是對願意聆聽他唱歌的人，會發現更重要的精神：在他的音樂中，可以看見人民容忍和對抗壓迫的意志。我想，這個就叫做美國精神。

　　　　　　　　——諾貝爾文學獎得主約翰史坦貝克（John Steinbeck）

1.

　　1961年，一個從明尼蘇達來的十九歲年輕人來到紐澤西的一家醫院，探視他臥病多年的音樂偶像。床榻上的病人，是二十世紀前半最偉大的民歌手伍迪蓋瑟瑞。這個帶著稚氣的鬈髮年輕人在他面前彈起吉他，唱起自己的歌，表示對伍迪的最高敬意。而就在短短一兩年後，這個年輕人將把民謠這種音樂帶到音樂史的顛峰，並掀起遠比伍迪對音樂史、對整個社會更大的波濤。他的名字是鮑伯狄倫（Bob Dylan）。

　　早期的狄倫根本就是踩在伍迪的腳上學步：他要學伍迪做一個關注社會的抗議歌手，一個四處流浪的吟唱詩人。狄倫說，「自從我在明尼亞波利聽到他的唱片後，我的生命就再也不同了。」[1] 所以他懷中揣著伍迪的唱片和伍迪的自傳，搭上巴士，從明尼蘇達前往紐約。

註1：Bob Dylan，《搖滾記》，2005。

在狄倫早期的一首歌〈給伍迪的歌〉（Song to Woody）中，他唱著：

嘿，伍迪，我爲你寫了首歌，
我要你知道，我所要說的事情，都被說過很多遍了。
我正在爲你唱歌，但是我怎麼唱都不夠，
因爲沒有人像你做過這麼多事。

2.

沒有人像伍迪幹過這麼多事。狄倫的影響力雖然遠比伍迪巨大，但是他和他的偶像最大的不同是，伍迪是一個眞的走過大地、跟人民站在一起的音樂人。

同樣在十九歲時，他的臉上已經刻滿著土地的黃沙和歷史的磨難。

伍迪於1912年出生於奧克拉荷馬州。他經歷了二十世紀上半葉最重要的幾個歷史時刻：經濟大蕭條、大沙塵暴、二次大戰、美國的共產黨運動和冷戰的成形。

1920年代的美國被稱爲「爵士年代」，或是「咆哮的二〇年代」。這是美國經濟繁榮的黃金時期，是享樂與現代化生活的年代，汽車和家電開始進入一般人的生活，電影開始成爲大眾娛樂。但是1929年10月29日，股票市場崩潰，美國的經濟大蕭條於焉到來，無數企業倒閉，一千多萬的勞工失業。

伍迪原本小康的家庭也受到嚴重的影響。但更悲慘的是，從1931年開始，美國南部大平原區的幾個州停止下雨、出現嚴重旱災，且由於長期的過度開墾而造成美國近代史上最嚴重的沙塵暴，長達近十年之久。

幾萬個農民和失業工人被迫遠離家鄉，前往西邊去代表美國夢的加州尋找工作。這些遷徙者被稱為「Okies」，而伍迪也是其中之一。

這段路程上的沙礫與汗水永遠滲進了伍迪的血液。他們走了幾千英里，窮困而飢餓，在路上搭便車、坐貨車，或靠雙腳行走。許多人都在遷徙中死亡。但這不是伍迪的唯一一次長程旅行；此後他又數次穿過黃沙原野，穿過破敗村莊，穿過美國社會的黑暗與困頓。

這些對社會底層的親身見證，成為伍迪作品中最豐富的素材。他體驗過最窘迫的生活，看過那些被強者壓迫、被大自然打擊而無助的人們，聽過他們的感嘆與垂淚聲。但是，他也聽見了群眾對生命依然熱情的歌唱聲。於是他認真地學習各地人民所唱的歌——那些植根於具體生活的歌，並也開始為他們做歌。

1937年，伍迪到了洛杉磯，有機會在電台主持節目，在節目上和搭檔歌唱傳統民歌和自己的創作。他嘗試把歌曲當作社會評論的工具，談他在那個遷徙之旅所經歷的苦難，也談加州作為一個許諾之地的迷思，如他親眼目睹的農場主人剝削移工的故事，引發不少迴響。

伍迪也到加州各個移工打工的地方為他們唱歌，聽他們的故事。在移工營他開始認識組織工人的共產黨幹部，並開始在共產黨黨報《人民世界》（*People's World*）寫專欄。

在左翼演員吉爾（Will Geer）的鼓勵下，1939年伍迪前往紐約發展。他的真實生命經驗和創作才華很快受到當地左翼圈子的歡迎。1940年2月，由諾貝爾文學獎得主史坦貝克所著小說改編成的電影《憤怒的葡萄》（*The Grapes of Wrath*）在紐約首演，吉爾以此為名為加州移民工人舉辦一場募款義演。主角當然是伍迪，他也果然風靡全場。在那裡，他認識兩個對他後來至為重要的人。一個是長期為美國國會圖書

館在各地採集民歌的學者艾倫洛馬克斯（Alan Lomax）[2]，另一個是後來與他合作，且並稱為民歌之父的彼得席6格（Pete Seeger）—當時他還是個沒什麼演唱經驗的小子。

因為伍迪本身就是一個民歌的「人身圖書館」，所以洛馬克斯立即邀他為美國國會圖書館錄製民歌，讓他邊唱邊談，作為歷史檔案保存，並幫助伍迪和當時的大唱片公司Victor簽約，發行了一張關於沙塵暴受難經驗的專輯《沙塵暴之歌》（*Dust Bowl Ballads*）。

這張專輯讓伍迪獲得不小的成功。他開始在紐約主持電台節目，接受表演邀約，但同時繼續在共產黨刊物上寫專欄。

不過，經濟利益與政治理念的矛盾逐漸凸顯：電台的廣告贊助商不喜歡主持人支持共產黨。這讓伍迪陷入了所有理想主義者難以逃避的兩難。為了有收入支持他的家庭，他決定先照顧肚皮，而辭掉左翼刊物的專欄。但是電台工作仍然不被容許有自主性，甚至常常必須念稿，無法播放他自己寫的激進歌曲。他終於無法忍受，決定離開紐約再次出發去旅行，去尋找人民的聲音。

3.

伍迪先回到德州的家中探望家人，然後去華盛頓州參與一個電影配樂工作。這是一部關於美國政府在哥倫比亞河上建造水壩和水電廠的經過的紀錄片；短短幾個月中，伍迪寫下許多關於這個河流，以及這個巨大工程背後辛勞工人的歌曲。[3]

1941年，伍迪回到紐約，加入了彼得席格新組成的左翼民歌團體「年曆歌手」（The Almanac Singers）。選這個名稱是因為成員之一的

李海斯（Lee Hays）說，在鄉村的農人家中，農民只放兩本書，一本是聖經，另一本就是年曆。這可說是美國音樂史上第一個城市民謠團體。

他們在紐約格林威治村租了一棟小房子，稱為「年曆之家」（Almanac House），在那裡生活、唱歌，並於每週日舉辦小型演唱會來籌募房租。他們也去各工會或抗爭場合演唱，向工人宣揚反戰和支持工會的理念。1941年的5月1日勞動節，「年曆歌手」在紐約麥迪遜花園廣場演出，底下有兩萬名運輸勞工。

「年曆歌手」基本上遵循共產黨的基本立場，把二次大戰視為是資本主義國家間的戰爭，以及戰爭只是讓許多相關企業獲得巨大利益，因而反對美國參與戰爭。1941年5月發行首張專輯《Songs for John Doe》，製作人包括後來成為美國音樂史上傳奇製作人的John Hammond（發掘Bob Dylan和Bruce Springsteen）。這張反戰意識鮮明的專輯一方面批評大企業，因為他們贊助納粹德國，或者其雇傭政策充滿種族歧視；另方面，他們也激烈批評羅斯福總統的徵兵備戰政策。在專輯同名歌曲中，他們唱著：

喔，羅斯福總統告訴人民他的感受
我們幾乎相信他說的話
他說，我和我太太伊蓮諾都討厭戰爭
但是直到每個人都死了，否則我們不會得到安全

註2：艾倫洛馬克斯是美國民歌採集的重要人士。他的父親，約翰洛馬斯（John Lomax），更是美國最早的民歌研究者之一。1910年就出版他採集民間歌謠的結果《牛仔歌曲和其他邊境民謠》，書的前言還是當時總統老羅斯福（Theodore Roosevelt）所寫。1932年，他開始主持美國國會圖書館的一個民歌檔案館計畫（Archives of American Folk Song），並且邀請兒子艾倫洛馬克斯一起參與。他們在採集民歌過程中，在安哥拉州監獄發現了一個能寫能唱，後來對民歌影響深遠的偉大黑人歌手：鉛肚皮（Leadbelly）。這段重要歷史詳見袁越：來自民間的叛逆。
註3：1987年，華盛頓把〈Roll on Columbia〉這首歌選為該州的代表民謠。

這張專輯因為太敏感，唱片公司老闆不敢在原有廠牌下發行，而特別為他們設了一個就叫「年曆唱片」的廠牌。專輯發行一個月後，納粹德國破壞1940年和俄國簽訂的互不侵犯條約，進犯蘇聯。共產黨政策轉而支持羅斯福參戰，並禁止其會員在戰爭時期罷工。「年曆歌手」也因此改變反戰立場，支持對抗法西斯主義的戰爭，寫下包括〈所有的法西斯主義者都必定失敗〉（All You Fascists Bound to Lose）等多首反法西斯歌曲。

7月，「年曆歌手」發表第二張專輯《談論工會》（*Talking Union*），以勞工歌曲為主，專輯上並寫著：「獻給Joe Hill」。專輯中包括傳統工運歌曲〈你要站在哪一邊〉（Which Side Are You On），以及由伍迪所創作、後來也成為經典工運歌曲的〈工會女將〉（Union Maid）。

年底，珍珠港事件使得美國被迫介入戰爭。「年曆歌手」更發表一張支持戰爭、支持美國對抗法西斯主義的專輯《親愛的總統先生》（*Dear Mr. President*）。伍迪和席格甚至都曾短暫入伍從軍。

1942年底「年曆歌手」解散，伍迪繼續他的音樂之路。先是出版了一本自傳小說《註定榮耀》（*Bound for Glory*）引起廣大注目，然後在成立不久的唱片公司Folkways Records——一個對後世影響深遠的民謠廠牌，錄製多首歌曲。《紐約時報》說：「有一天人們會知道，伍迪和他所作的成千上百的歌曲會是我們的國寶，一如黃石公園和優勝美地，而且是我們可以向世界展示的。」第二年，他搬入紐約康尼島的美人魚大道（Mermaid Avenue），這是他最多產的時期，也是他作為歌手最後的活躍期。

五〇年代初期，伍迪的健康越來越惡化，不斷進出醫院，並被診斷出得到遺傳自他母親的罕見疾病：亨丁頓舞蹈症（Huntington's

Chorea），最後於1967年病逝。

4.

伍迪短暫的一生不知道寫過多少歌，甚至包括兒歌。他不斷地書寫、吟唱他所見到的世界，或者跟各地人群學習在地的民歌——他希望歌曲能夠記載正在發生的現實。

他深信，「生命就是聲音，文字就是音樂，而人民就是歌曲。」

而他的歌曲就是要鼓勵那些被壓迫和苦難折磨的大眾找到自己的尊嚴與力量。他在四〇年代於紐約主持的電台節目中，為了讓觀眾瞭解他的音樂，有這麼一段開場白：

「我恨那些讓你認為自己沒有任何價值的歌曲，我恨那些讓你認為自己必定失敗的歌曲……我就是要出來對抗這些歌曲，直到我的最後一口氣，最後一滴血。我要出來唱歌證明這是屬於你的世界。而如果人生真的重擊你，那麼不論你被打擊得多嚴重，不論你是什麼樣的人、什麼樣的膚色，我就是要唱出這些歌，讓你對自己和你的工作充滿驕傲。」 4

伍迪總喜歡說自己是工人，而不是知識分子，更不是一個教條主義者，而是真正關心那些弱勢者。他說，不論是「左翼、雞翼（left wing or chicken wings），對我來說都沒有差別。」

當史坦貝克用小說《憤怒的葡萄》來刻畫這群從貧困的中部平原前往

註4：Karen Mueller Coombs，*Woody Guthrie: America's Folk Singner*, p89。

加州尋求夢想的人的苦難與憤怒，伍迪則用他的吉他和歌聲，用自己的生命體驗，來寫下這些故事。他是音樂界的史坦貝克。

在他的報紙專欄中，伍迪曾直接推薦《憤怒的葡萄》改編的電影。他說，這部電影是要大家團結起來、對抗那些惡雇主，直到你們可以拿回你們的工作、你們的田地房子和屬於你們的錢。他並以小說主角湯姆喬德（Tom Joad）為歌名寫了一首六分鐘的歌。歌曲雖然長，但相對於厚重的小說，音樂家用最精鍊的詩句來濃縮了整個史詩故事。

一開始他的歌曲主要是關於沙塵暴、關於移工。在他剛到加州時，曾為那些來自同鄉的移工寫下一首簡單但動人的歌〈Do Re Mi〉：

> 很多人向東走，每天離鄉背井
> 穿越炎熱的沙塵路，來到加州
> 穿越廣闊的沙漠，離開沙塵地
> 他們以為來到一個充滿蜜糖的大碗，但他們發現的是
> 警察在路口處跟他們說，
> 「你是今天的第一萬四千號」

而在「年曆歌手」時期則寫出更多重要的工運歌曲。「年曆歌手」的專輯同名歌曲〈談論工會〉（Talking Union）是一首關於人們為何要加入工會，以及如何組織工會和資本家對抗的勞工歌曲：

> 如果你們要更高的工資，讓我告訴你該怎麼做
> 你必須和你工廠的夥伴一起討論
> 你必須建立一個工會，讓它強大

如果你們團結起來，好日子就不遠
你會有更短的工時，更好的工作環境
你會有有薪的假期，可以帶孩子去海邊玩

在講完組工會的美好之後，歌曲轉向討論組織工會的過程：

現在你知道你的薪資太低，但是老闆說不會
他給你更多工作，直到你昏倒
你也許會疲憊沮喪，但是你不會被打倒
你可以遞出傳單並且召開會議
你可以談論這些問題，決定做一些事。

這張專輯中另一首重要的工運歌曲是〈工會女將〉。這首歌是伍迪和席格被一位工運女將Ina Wood批評他們的勞工歌曲中都沒有描寫女性的角色，所以伍迪寫了這首歌回應。在歌中，他積極強調女性的勇敢：

那裡來了一個工會女將……
她來到工會的會議上
當男人走近她時，她說
喔，你嚇不倒我
我會堅持和工會站在一起
我會堅持和工會站在一起
直到我死的那一天

在伍迪眾多歌曲中最著名的歌曲是〈這是你的土地〉（This Land is Your Land）。這首歌在美國幾乎沒有人不會唱，但很多人都不知道作者就是民歌之父伍迪，更多人誤以為這是一首單純的愛國歌曲——這可以說是音樂史上最被誤解的歌曲。因為這首歌的確有濃烈的愛國意識，但不是保守主義的愛國主義，而是左翼的、以人民為主的愛國主義。

當伍迪1940年在美國旅行時，到處都可以聽到一首暢銷歌曲〈天佑美國〉（God Bless America）。但是他認為這首歌忽視人民的主動性，因此決定寫一首歌來諷刺。原本他的歌也叫〈天佑美國〉，是改寫自更早的民謠歌曲。但後來錄音時，把歌曲改為現在大家熟悉的版本：

> 這是你的土地，也是我的土地
> 從加州到紐約島
> 從紅木林到墨西哥灣
> 這塊土地是屬於你和我的

這首歌強調的是，土地是屬於所有人民的，而不是屬於地主或資本家。在他後來未流傳的一段原始歌詞中，更明顯表示出他的左翼意識：

> 當我漫步在路上時，我看到路邊有一個牌子
> 牌子上寫著，「不准穿越」（另一個版本是「私有財產」）
> 但是在牌子的另一邊，它什麼也沒說
> 因為那一邊是屬於你和我的

伍迪的另一個傳人，七〇年代後美國最重要的音樂人、並被視為最能

代表美國精神的歌手Bruce Springsteen，就經常翻唱這首歌，而他總不忘提醒觀眾美國夢的虛妄，也總會告訴他的歌迷，在這個土地上還有許多受苦的弱勢者。 **5**

5.

「這把吉他會殺死法西斯主義者」（This Machine Kills Fascists）。

這句話是寫在伍迪的吉他上。他拿著這把吉他頑抗而不妥協的形象，是他最著名的照片；這個意象更展現出歌手對於音樂的強大力量的深刻信念。

在那個美國近代史上最幽暗沮喪的時代，伍迪用音樂帶給人們力量與信念，他不僅書寫他們的哀愁，更鼓舞他們組織起來反抗。

伍迪常稱自己是個愛國者。愛國主義和社會主義在當時他們這群左翼分子身上是沒有矛盾的：因為他們愛的不是抽象的國家，是這個土地，以及土地上真實生活的人民。三〇到四〇年代，美國共產黨的口號就是「共產主義是二十世紀的美國主義（Americanism）」，因為愛國主義和共產主義共同的敵人是法西斯主義。年曆歌手的歌曲〈親愛的總統先生〉最能表現出他們願為美國作戰的愛國主義與左翼進步思想的連結：

親愛的總統
我知道過去我們並不總是意見相同

註5：今年歐巴馬就職典禮前夕的演唱會，伍迪的老友Pete Seeger和Bruce Springsteen共同合唱了這首歌。

但那些都不重要了

重要的是現在我們眼前的工作

我們必須打倒希特勒……

現在，當我想起我們這個偉大的土地……

我知道她不完美，但總有一天她會變得完美的……

我要為美國作戰因為我想要一個更好的美國，更好的制度

更好的家園、工作，和學校

不再有Jim Crow（註：種族隔離的法律）

不再有「你不能搭火車，因為你是黑人」

「你不能在這裡工作，因為你是工會成員」

這首歌精神正呼應〈這是你的土地〉。

伍迪和彼得席格都深信民歌應該是勞動階級與生活搏鬥的武器。因為原本美國民歌的傳統就主要是在描寫人民的勞動生活，及他們對生活和社會環境的苦悶與不滿，且多是勞動者自己寫的歌。伍迪說，「一首民歌應該是關於什麼是錯的，以及如何修補；關於誰是飢餓的，而他的嘴在哪裡；關於誰失去了工作，而工作在哪裡；關於誰破產了，而錢在哪裡；關於誰帶著槍，而和平在哪裡。」

所以，伍迪不只是一個會歌唱的史坦貝克，只是吟唱別人的故事。他其實就是《憤怒的葡萄》中那個充滿正義的湯姆喬德，是以音樂作為武器的行動者。小說中，湯姆喬德曾對他母親說：「當人們吃不飽飯時，當警察任意打人時，當窮人被富人欺負時，你就會看到我。」伍迪則在歌曲〈湯姆喬德〉的最後一段這樣寫著：

哪裡有兒童在飢餓、在哭泣
哪裡有人們處在不自由的狀態
哪裡有人們在爭取他們的權利
我就會在那裡，媽媽
我就會在那裡。

　　在歌曲〈喬希爾〉（Joe Hill）中，伍迪對喬希爾也有幾乎一樣的描述。同樣是要為勞動者而唱，二十世紀初的喬希爾是工運抗議歌手的先驅，但是他的影響力卻只侷限在工運領域；伍迪則真正把民歌轉化成一種普遍流行的音樂，並且讓這種音樂成為訴說人民故事，和社會批判的強大武器。

　　當年，青年狄倫想要模仿伍迪，但他終究不是伍迪。當代抗議歌手Steve Earle說，「狄倫知道這件事，因為他試過。我們每個人都試過。但每一個試圖跟隨伍迪腳步的人，最後都發現，無論多麼認真去學習，無論多麼辛苦去跋涉旅行，我們都不可能成為另一個伍迪。」

　　雖然沒有人可以成為伍迪，但他已經啟發了無數歌手，並為音樂史建立起一個偉大的抗議音樂傳統。正如伍迪的女兒Nora Guthrie說，「在伍迪的時代，他是一顆滾動的石頭。但是那塊石頭最終停下來了，並且變成一個其他人可以繼續前進的基石。」

　　史坦貝克說得對，伍迪就是人民：他唱人民的歌，也真正為人民唱歌。

Pete Seeger

穿越二十世紀的抗爭民謠

Updated, and featuring never-before-seen photographs
With a new Foreword by Pete Seeger

David King Dunaway《How Can I Keep fom Singing?The Ballad of Pete Seeger》
Villard Books Trade Paperback

1964年，美國南方的密西西比州，熾熱難耐的夏天。

6月21日，三名民權工作者（兩名白人一名黑人）突然失蹤了。一個多月後，他們三人的屍體在草叢中被發現。人們在電視前流下了震驚的淚水。

在這個夏天，成千上萬的大學生從各地來到這裡，為了幫助南方黑人爭取最基本的公民權。民權組織在密西西比州設立了三千所「自由學校」，邀請北方大學生來替黑人居民上課，並協助他們註冊投票。

南方黑人面對的是長期以來巨大的種族歧視制度，以及無處不在的仇恨與暴力。在1950年代之前，有上千件的白人虐待或謀殺黑人的私刑發生；五○年代中期展開的民權運動，更強化了白人種族主義者（以三K黨為主）的焦慮和憤怒，地方政府和警察用公權力攻擊黑人民權運動者。

到了1963、64年，當民權運動進入高峰，白人暴徒焚燒黑人住宅、在黑人教堂放置炸彈、毆打民權運動工作者，甚至出現十數起謀殺案。但即使如此，還是有幾萬名熱情志工冒著生命的風險前來南方。

那是六○年代青年理想主義的高峰。

而1964年那個閃著淚光的夏天被稱為「自由之夏」（Freedom Summer）。

1.

那一年8月，彼得席格正在密西西比州。四十多歲的他不僅是抗議民謠歌手的典範，更是整個民謠運動的先驅，歌曲被不同的人翻唱、高掛

排行榜。

　這趟旅程是爲了拜訪當地的選民註冊計畫。他的家人勸他不要去，因爲實在太危險；畢竟在他出發時，三個失蹤的民權志工仍然下落不明。

　但席格當然不會感到恐懼。這不是他第一次爲民權運動而唱：從五○年代中期開始，他就經常去南方爲民權運動演唱，並深深爲金恩博士所欣賞。1949年，他和黑人民權歌手Paul Robeson預定在紐約州皮克斯克爾（Peekskill）爲民權組織舉辦募款演唱，卻遭到當地白人種族主義者的威脅，但他們仍然去了。結果是，他載著家人的車子遭到石頭猛烈攻擊──這幾顆石頭後來被他保留下來蓋他的房子。

　然而他還是來到密西西比州，無畏地演唱他關於人權與勞工的歌曲。演唱會進行到一半時，工作人員塞給他一張紙條，上面寫著：那三名失蹤年輕人的屍體在一個沼澤被發現了。

　彼得席格強忍著淚水跟聽眾說：「現在，我們必須要唱〈我們一定會勝利〉（We Shall Overcome）這首歌。因爲這三個男孩不會希望我們在這裡哭泣，而會希望我們一直唱下去，並眞正瞭解這首歌的意義。」這句話正體現了他的斑鳩琴上所刻的一句話：「這個機器包圍恨並征服恨」（This Machine surrounds hate and forces it to surrender）。

　於是，他帶著觀眾一起高聲唱起：

我們一定會勝利
我們一定會勝利
有一天，我們一定會勝利
在我的內心中
我深深相信

有一天，我們一定會勝利

第二年的3月15日，詹森總統在國會演說承諾推動投票改革法案，強調要消除一切阻止公民自由投票的障礙與暴力。然後，他引用這首著名的歌名說，「我們一定會勝利。」

新的平權投票法案不久後通過，民權運動再往前邁進一大步。

2.

暴力依然如南方的陽光不斷灼燒著。1965年2月，阿拉巴馬州塞爾瑪（Selma）鎮，警方用皮鞭及木棍驅趕黑人註冊投票的隊伍，並開槍打死一個幫助選民註冊的牧師。憤怒的金恩博士組織了一場遊行抗議，準備從塞爾瑪鎮步行到十年前民權運動開始的起點：蒙哥馬力（Montgomery）1。但是，幾百人隊伍在走出塞爾瑪鎮的橋上，就被警察的棍棒和催淚瓦斯猛烈襲擊，現場一片哀號，上百人受重傷。這天被稱為「血腥的星期天」（Bloody Sunday）。

3月21日，金恩博士決定重新展開這場為期五天的遊行，並召喚了許多好萊塢名人和歌手一起加入遊行。沒有人知道他們是否會遭遇到警察或種族主義者的攻擊，詹森總統甚至派兵保護遊行隊伍。席格和他的日裔太太當然沒有缺席，並且當然也唱了〈我們一定會勝利〉。

註1：1955年，在蒙哥馬力，一位黑人女性不願意從只有白人能坐的巴士前段移到巴士後段，遭到司機驅逐，因而引爆了黑人社區長久的憤怒。他們發動杯葛巴士運動，選擇走路而拒絕坐巴士。這個運動被視為是後來十年民權運動的關鍵起點。這個運動中，也使得一位年輕牧師——金恩博士成為新的運動領導人。

是的，〈我們一定會勝利〉，這首歌無疑是民權運動的象徵歌曲。原本這是首美國南方黑人教會傳唱的歌曲，歌名是〈我一定會勝利〉（I Will Overcome）。1946年，一群黑人女工在南方北卡羅來納州的一家煙草工廠進行罷工，天上下起滂沱大雨，不少人離開了罷工線。一名罷工中的女工突然唱起了這首歌，並且把原歌曲中的「我」，改成「我們」，並加上了一句歌詞「We will win our rights」（我們會贏得我們的權利）。當這名女工把原來歌中的「我」改成「我們」時，她創造了這首歌最關鍵的改變：個人的自我鼓勵被轉化為集體的團結與凝聚。

這首歌在次年傳到南方田納西州一所工運和民權運動的組訓中心「高地民謠學校」（Highlander Folk School）。彼得席格在參訪此處時學到這首歌，開始在各個工會場合演唱它，並把歌詞中的We will改成為We shall，且加上幾段歌詞。五〇年代末，高地民謠學校開始廣泛教唱席格版本的〈我們一定會勝利〉，讓這歌逐漸成為南方民權運動的歌曲。但真正讓它成為六〇年代民權運動的國歌，是由年輕黑人四重唱「自由歌手合唱團」（Freedom Singers）2和席格在美國各地社區和校園巡迴演唱，並協助民權運動組訓。

今日，這首歌幾乎已經和席格劃上等號，並且在世界各地不同的抗爭場合被高唱，成為二十世紀全世界最著名的抗議歌曲。

3.

彼得席格並不是只是屬於六〇年代。他既不是從這裡開始，也沒有在這裡停下他的腳步。

沒有人像他一樣，可以成為一部活生生的美國反抗史。從四、五〇年

代的工運，到六○年代的民權運動、反戰運動，到之後的環保運動，以及二十一世紀初的反戰，他不僅是上個世紀最偉大的抗議歌手、民歌手，也是今日美國社會理想主義的精神象徵。

席格於1919年出生於紐約市一個音樂家庭，媽媽是茱利亞學院的小提琴老師；父親查爾斯席格（Charles Seeger）是音樂學者，甚至被稱為音樂社會學之父，曾任教於柏克萊大學，並且是共產黨支持者。

三○年代是美國左翼政治力量的高峰，尤其因為1929年爆發的經濟大蕭條。美國共產黨在三○年代成立了「作曲家集體協會」（Composer's Collective），這個組織隸屬於迪蓋特俱樂部（Degeyter Club）──迪蓋特就是〈國際歌〉的作者。他們的任務是要創造一種新的無產階級音樂來影響工人意識，查爾斯席格就是成員之一 **3**。

查爾斯席格和其友艾倫洛馬克斯逐漸發現美國社會的民歌傳統就是最具階級意識的音樂，因為這些歌就是反映勞動階級的生活，因而開始採集民歌。他們兩人成為美國二十世紀早期最重要的民歌採集學者。彼得席格也深受父親影響，從青年時期就把左翼理念、愛國主義和民歌傳統結合在一起。

高中時，席格開始學習斑鳩琴。進入哈佛大學一年後，他加入「共產

註2：「自由歌手」也是在席格建議下成立的。那時，他已經組過兩個樂團（見後文），所以強調組成合唱團四處演唱的重要。

註3：這個團體起初深信為了配合政治革命，音樂也應該是革命性的、前衛的音樂，而看不起傳統民歌。直到1935年，共產第三國際決議推動「人民陣線」（People's Front，在美國稱之為 Popular Front），和羅斯福總統合作，這些作曲家才轉而把過去那種前衛的音樂觀轉向去挖掘民間的歌謠傳統。

1935年，小羅斯福總統聘請席格來主持新政計畫中的一個「移民安置局」（Resettlement Administration），來安置流離失所的民眾。席格的工作就是要透過民歌來讓這些民眾產生對美國的集體認同，所以他在各個移民安置區舉辦民歌音樂節，讓人們自己唱著熟悉的歌，來開始新生活。（袁越，《來自民間的聲音》，p84）。

主義青年聯盟」並開始閱讀列寧。但也正是這一年，1937年，他父親因為不滿莫斯科大審判而退出共產黨。席格在大二時放棄念書，轉去協助民歌學者艾倫洛馬克斯在美國國會圖書館進行收集民歌的工作。

1940年3月，在一個為移工而唱的慈善演唱會——「憤怒的葡萄」演唱會，彼得席格認識了一個剛從加州來到紐約、並能真正代表移工聲音的民歌手：伍迪蓋瑟瑞（Woody Guthrie）。美國的音樂反抗史將從這晚開始展開新的一頁，因為兩人將一起用民歌來為廣大弱勢人民發聲。

席格在伍迪身上看到他自己身上最欠缺的真實生活體驗，因此開始跟著伍迪去美國南方各地巡迴演唱。他們不是去表演廳，而是去教會、去罷工現場、去移工社區演唱，並且也聆聽、蒐集人民傳唱的歌。

1941年，他們和朋友們正式組成一個團體「年曆歌手」，以歌聲宣揚反戰和支持工會的理念。在第一張專輯《Songs for John Doe》中，他們嚴厲批評羅斯福總統的戰爭政策，認為那只是讓國防相關產業獲得巨大利益。但專輯發表後不久，納粹德國入侵蘇聯，共產國際改變和平反戰立場。

「年曆歌手」發表第二張專輯《Talking Union》，以勞工歌曲為主，並積極參與工會運動。三、四〇年代是美國勞工運動的黃金時期，新的工會不斷成立，所以「年曆歌手」希望成為整個工人運動的一環，雖然到42年底他們就解散了。

戰爭結束後的1946年，席格想要延續「年曆歌手」的精神，去集結一批同樣關心工人的音樂人來共同寫歌，並且把這些歌傳遞給各個進步組織。於是，他們重新回到當年成立「年曆歌手」的格林威治村地下室，號召大家一起來唱歌，並且固定發行通訊刊載歌曲和音樂討論，甚至想過發行一種「音樂報紙」，亦即每月發行唱片用音樂報導、評論該

月重要事件。

這個組合稱為「人民之歌」（People's Song）。正如彼得席格所說：

「群眾在往前邁進，他們一定要有歌可以唱，一定要有一個組織來寫關於勞動者和人民的歌，並且把這些歌傳送到美國各地。這個組織將以美國民歌的民主傳統為根基……因為我感到，整個美國的民歌傳統就是一個進步人民的傳統。所以我們的意見，我們的歌曲，我們的活動，都必須根植在美國民謠音樂的豐饒土壤上。」

1948年，美國總統大選，曾擔任羅斯福時代副總統的華勒斯（Henry A. Wallace）沒有獲得民主黨提名，改代表小黨「進步黨」競選。華勒斯的立場比民主黨候選人杜魯門更左傾，支持工會並強調維持與蘇聯的關係，因此「人民之歌」的成員和美國共產黨都全力幫他助選。結果選舉慘敗，「人民之歌」也元氣大傷，因為財務困難而結束。

不服輸的彼得席格和幾名老戰友又在1949年組成四人民謠合唱團「紡織工」（The Weavers）。這個團體和之前不同的是，雖然歌曲仍有政治意涵，但不再是一個為政治服務的音樂團體。「紡織工」是一個真正的流行民歌團體，他們更重視音樂和合聲的編排，甚至穿上正式服裝。

這個改變主要是二次戰後的保守氣氛上升。左翼勢力的整體衰退使得工會對他們的興趣開始減低，1949年的「皮克斯克爾事件」也讓進步組織擔心找席格來唱歌會引起衝突。另方面，「皮克斯克爾事件」也讓席格思考如何去和丟石頭的人對話。尤其，本來有人建議美國勞工黨找席格去演唱一場募款活動，但勞工黨卻打算邀請更有聽眾號召力的歌手。席格聽到此事大受刺激。過去這些年，他都不願意去商業場合演唱，只去參加工會或進步團體的場合。但現在，他知道如果要發揮影響

力，他不能再拒絕商業。

「紡織工」唱流行歌曲，也唱具有社會意識的傳統民歌，他們並走入一般的演唱場所，第一站是如今成為紐約傳奇演唱場所的「前衛村」（Village Vanguard）。他們越唱越紅，並在大廠牌發行唱片。1950年的音樂市場可以說是屬於「紡織工」的，單曲〈晚安愛琳〉（Goodnight Irene）連續十四週都在排行榜上。「紡織工」成為音樂史上最早的暢銷民歌團體，並讓民歌從少數人的音樂轉化成廣大的流行音樂文化。

但就在他們剛開始大紅時，黑暗的手逐漸伸向他們。

4.

五〇年代中期開始，是民歌的復興時代。而六〇年代初的紐約格林威治村是民歌復興的新革命基地；年輕的狄倫、瓊拜雅、菲爾歐克思（Phil Ochs）都在村裡的咖啡店唱歌、尋找青春的夢想。持續推動民歌的彼得席格和友人也在這裡創辦了民歌雜誌《大字報》（Broadside）和《歌唱》（Sing Out）。

但在這一波的民歌復興之中，彼得席格卻無法出現在電視或電台上，只能偶爾在小場地表演。因為正當「紡織工」獲得商業成功時，他們卻遭遇到五〇年代麥卡錫主義的冷血風暴。

那是冷戰初期、意識型態極端對立的年代。共和黨參議員麥卡錫宣稱共產黨嚴重滲透入美國社會各層面，因此在國會推動成立「國會反美委員會」（The House Committee on Un-American Activities）來調查、肅清左翼人士。這個「獵巫」行動甚至牽連許多與共產黨完全無關的

人。1947年，十個好萊塢的導演和劇作家因爲拒絕回答該委員會提出「是否是共產黨員」的問題，被控藐視國會，並因此被美國電影協會和各大片廠開除，被稱爲「好萊塢十大黑名單」（Hollywood Ten）[4]。幾年後，一本小冊子更公布一百五十一個人是「紅色法西斯」主義的同情者。這些被召喚去做聽證的人後來幾乎都無法找到工作。

「紡織工」的四名團員都和共產黨關係緊密，自然成爲被調查對象，這讓他們成爲美國史上第一個因爲叛亂罪被調查的音樂團體。唱片公司和他們解約，許多演出也被取消。

1955年，「反美委員會」以共產黨對娛樂業的影響要求彼得席格出庭作證，席格拒絕回答任何問題，也拒絕供出任何和共產黨有關人士[5]。他引述美國憲法修正案第一條強調，「我拒絕回答任何關於我的關係、宗教和哲學信仰、政治理念，或我如何投票，或任何私人問題。我認爲，任何一個美國人被質問這些問題，都是很不恰當的，尤其是在這種強迫的情況下。」

席格和知名劇作家亞瑟米勒（Arthur Miller）等數人因此以藐視國會之罪名被起訴，並於1961年被判刑十年。後來因爲有法官認爲此案有瑕疵而駁回，才讓彼得席格免於牢獄之災。

在這段黑名單期間，席格和妻子展開他們所謂的「文化游擊戰」。他們印介紹信寄給學校、教會、夏令營等，去唱歌給任何願意聽他們唱歌的群眾。當然，他去唱歌的地方，總會有保守派杯葛，指控他和紅色蘇

註4：原本是有十一人拒絕回答，後來則有一人回答，說他從未參加過共產黨。這個人就是知名的德國左翼劇作家布萊希特（Bretolt Brecht）。他不久後就飛回德國。
註5：許多人包括著名導演依力卡山（Elia Kazan）則供出其他左翼分子。

聯有關係。另一方面，他也開始和唱片公司Folkways錄製一系列傳統民歌，並打算去更多地方採集民歌。

做為民歌運動最關鍵的推手，彼得席格卻在五〇年代中期到六〇年代中這個民謠復興的年代，無法出現在大眾媒體上。直到1967年，他終於被邀請上CBS電視台的當紅綜藝節目「史慕德兄弟秀」（The Smothers Brothers Comedy Hour），並在節目上演唱了反戰歌曲〈身陷泥淖〉（Waist Deep in the Big Muddy），結果這段演出卻被刪除。憤怒的史慕德兄弟向媒體抱怨CBS禁播席格的歌，席格終於又被邀請上節目，並再次演唱了曾被禁唱的〈身陷泥淖〉。

於是，當越南的戰火正在地球另一端、在美國人民的電視新聞前猛烈燃燒時，美國觀眾卻在主流電視的黃金時段，聽到一首堅定無比地對越戰的批判之歌：「我們身陷泥淖之中，但傻子還是繼續叫我們前進。」一個月後，詹森總統因為越戰政策不受歡迎而宣布不競選連任，並宣布從越南撤回部分軍隊。當前活躍的抗議歌手湯姆馬雷洛（Tom Morrello）6說，「如果有一場四分鐘的表演可以被視為終結越戰的重要時刻，那無疑就是彼得席格在史慕德兄弟秀上，不在乎審查、不懼怕黑名單，而大聲唱出〈身陷泥淖〉這首歌時。我認為那是反戰行列中的偉大時刻。」

是的，名列黑名單並不能阻礙彼得席格繼續歌唱，一如1961年他被法院判刑後發表的聲明。：

「二十年來，我在美國各地演唱美國的民謠……我為各種政治、宗教和種族的美國人而唱。今日眾議院委員會，因為不喜歡我唱過的某些地方，而要侮辱我……我希望我可以一直唱下去，只要有人願意聽，不論是共和黨、民主黨或獨立者。難道我沒有權利唱這些歌嗎？」

所以他繼續歌唱，即使時代已經轉變：在六〇年代後半，黑人民權運動開始更激進化，更多年輕人轉變爲嬉皮，在藥物和搖滾中狂歡，而席格的斑鳩琴似乎更顯得不合時宜。

5.

七〇年代初，彼得席格前往幾個共產國家如古巴、中國和越南。之後，年過五十的彼得席格身體狀況漸漸不佳。同時他感到對民歌的責任已經告一段落——做爲伍迪蓋瑟瑞和另一個早期民謠歌手鉛肚皮（Leadbelly）的好友，他已經把這些上一代的民歌傳遞給新一代的年輕人，讓這些火炬延燒下去。

另一方面，雖然席格成爲美國抗議歌手以及民謠歌手的代表人物，但他卻無法被自己居住的小鎮接受。保守的小鎮居民們認爲席格是左派，並且不夠愛國，甚至有地方人士成立「阻止彼得席格委員會」（Stop Pete Seeger Committee），杯葛他在家鄉開演唱會。

1968年，他在給朋友的信上寫道：「我自己的一個缺點，可能也是許多知識分子的缺點，是也許我在全世界都有朋友，但在我自己的社區中，我的地位卻很單薄。」於是，他決定好好地耕耘自己的社區，並選擇以環境作爲出發點。

六〇年代初讀了環境運動的經典著作《寂靜的春天》（*Silent*

註6：馬雷洛是激進政治樂隊「討伐體制」（Rage Against the Machine）和「音魔合唱團」（Audioslave）的吉他手，這兩年以民謠抗議歌手分身四處支持社會運動。

Spring）後，席格認識到他過去所不斷追求和平和正義的世界，其實面臨一個更巨大的威脅：環境污染。在「全球思考，在地歌唱」的理念上，他開始全力關注「在地」的哈德遜河——因為他從五〇年代就在紐約哈德遜河畔上游的鄉間和妻子蓋房子住，直到如今。六〇年代後期他和當地社區成立「清水計畫」（Clearwater Project）來保護哈德遜河的環境。

席格的環保行動一方面受到老戰友的質疑，認為他變得保守而不再關心左翼鬥爭。另方面，他還是受到地方保守人士質疑，當他在地方募款演唱會上演唱反戰歌曲時，他們總是叫他不要唱這些反戰歌。

當然，席格自己有一致的理念，並嘗試說服左右兩派。面對左派，他會說：「清水計畫和教人如何彈奏斑鳩琴具有一樣的精神：都是要持續對抗資本主義下科技所隱含對人性的支配。資本主義告訴你：不要做任何創造性的東西，只要好好完成你的工作，其他的都交給機器。但當你開始玩起音樂，當你開始自己寫歌，然後你就會發覺，你開始具有自我思考的能力。」

面對保守派，他會說：「你們知道為何我們沒有足夠的經費來清理河流？你們以為政府的錢都到哪裡去了？都是投入戰爭了！」

進入八〇年代，席格開始和伍迪的兒子阿若蓋瑟瑞（Arlo Guthrie）舉辦一系列巡迴演唱，並還時常參加各種社會議題的演唱。到了九〇年代中期，這個七十多歲的老人終於獲得體制的肯定；先是柯林頓頒國家藝術勳章給他，96年他又入選搖滾名人堂。

跨進二十一世紀，邁入八十歲的彼得席格，還是沒有停止歌唱。

6.

2003年春天美國出兵伊拉克。那年冬天，席格的朋友約翰在一個寒冷雨夜開車回家，看到一個高瘦的老人穿著厚重大衣站在路邊，手上高舉著一個牌子，許多車子從他身邊快速開過。他認出那是八十四歲的老人彼得席格，但看不清楚上面寫著什麼。等到開得更近一些，他終於看清楚了這個孤單、沉默但堅定的老者手上牌子寫著：「和平（Peace）」。

他不能想像以彼得席格如此知名的人，只要打電話給媒體就可以表達他的意見，卻在這裡默默地舉著抗議牌。事實上，從伊拉克戰爭開始，席格每個月都會站在這裡，靜默地抗議。

當然，席格還是會唱歌。2003年3月，就在美國攻打伊拉克前夕，白髮蒼蒼的彼得席格硬朗地站在紐約公共劇場（Public Theater）舞台上，唱起約翰藍儂的經典反戰歌曲〈給和平一個機會〉（Give Peace a Chance）。和他一起演出的有出身七〇年代的龐客樂手藍尼凱（Lenny Kaye）、出身八〇年代的噪音樂隊「音速青春」（Sonic Youth）主唱摩爾（Thurston Moore）等等。然後，他會回到他的社區，在每年舉辦的「清水音樂節」，繼續用音樂來批判布希政府。

這一年，他八十四歲。距離他開始為各種抗爭而唱，和第一次用音樂反戰（二次大戰），已經超過六十年了。

過去六十年，他永遠站在那裡唱歌，永遠站在正義與和平的一邊。

六十年來，他採集失落的民間歌謠、創作新的民歌，推動了美國民歌的復興運動。他幾乎是一個美國民歌的資料庫，而這些民歌，就是一篇篇美國勞動人民的歷史。作為堅定的左翼分子（他至今仍認為自己是共產主義者7）與真誠的愛國者（他喜歡如此自稱），他用他的斑鳩琴彈

動著這些歌曲，走過一頁頁的反抗歷史。

全世界所有聽民歌的人，不論在美國還是在更封閉高壓的七〇年代台灣，沒有人沒聽過他的名曲〈花兒到哪裡去了〉（Where Have All the Flowers Gone）或〈轉，轉，轉〉（Turn, Turn, Turn）；甚至許多年輕人剛拿起吉他學的就是這些歌：在這些旋律動聽、歌詞簡單的民歌中，他們認識這個世界的不義與反抗之必要。

彼得席格的力量也來自於他的生活真正體現民歌的素樸。雖然他已經是個傳奇人物，但他依然過著簡樸的生活，開著簡單小車，五十年來住在一樣的地方──他自己雙手蓋的屋子。

彼得席格現場演唱會的特色是，他永遠可以讓全場觀眾跟著他一起唱；《紐約時報》曾評論說，他的現場感染力可能比芭芭拉史翠珊和滾石樂隊加起來還強。因為，彼得席格的音樂本來就不是為了娛樂，而是為了要人們和他一起歌唱，並在歌聲中和他一起無畏地攜手、為了改變這個世界而前進。就像1964年那年夏天，他在演唱會上聽到三個男孩的死訊後和台下聽眾所說的：他要他們跟著一起歌唱〈我們一定會勝利〉。

2008年美國總統大選，歐巴馬成為美國歷史上第一個黑人總統。四十年前走過民權運動現場，並和金恩博士並肩作戰的席格，當然無限感動。在09年1月歐巴馬總統就職典禮前的演唱會，席格和搖滾天王史普林斯汀（Bruce Springsteen）一起演出 8。他們決定唱席格老友伍迪蓋瑟瑞的經典民粹主義歌曲〈這是你的土地〉。

這首歌原本有段比較激進的歌詞批評私有財產制度，後來在一般流傳版本中被刪除。但席格和史普林斯汀說，這次，我們要唱出那個被刪掉

的段落：「我看到路邊有一個牌子／牌子上寫著，「私有財產」／但是在牌子的另一邊，它什麼都沒說／因為那一邊是屬於你和我的／這是你的土地，這是我的土地」。

是的，席格從來都是完整地歌唱整首歌，不論是猛烈的石塊暴力、白人種族主義的威脅，還是麥卡錫主義的打壓，從來沒有什麼可以阻止他歌唱自己的信念。

正如他的一首歌為他的生命所下的註腳：「我如何能停止歌唱？」（How Can I Keep from Singing?）

註7：席格在四〇年代是堅定的共產黨員，1950年退出共產黨。1995年在訪問中，他說要為過去盲目跟隨黨的政策懺悔，並遺憾當年沒有看出來史達林的殘暴，也懊悔六〇年代去蘇聯時沒有要求參訪古拉格群島。2007年，他寫了一首歌〈老喬的藍調〉（Big Joe Blues）批判史達林：「我正在唱一首關於老喬的歌，殘忍的喬／他用鐵腕統治／讓許多人的夢想破碎／他可以有一個機會開啟一個新的人類歷史／但是他卻回到從前／回到那個一樣醜惡的地方」。現在，他仍自認是一個共產主義者，只是不是共產黨宣揚的共產主義，而是共產主義的精神，是一如美國原住民般彼此共享資源、彼此互相照顧。

註8：2006年，史普林斯汀發行一張向彼得席格致敬的專輯，專輯名稱就叫《我們一定會勝利：席格之歌》（We Shall Overcome: The Seeger Sessions）。2009年5月，包括史普林斯汀等數十個音樂人在麥迪遜花園廣場舉辦席格九十歲生日紀念演唱會。

Part 2
六〇年代

Bob Dylan

像一顆石頭滾動

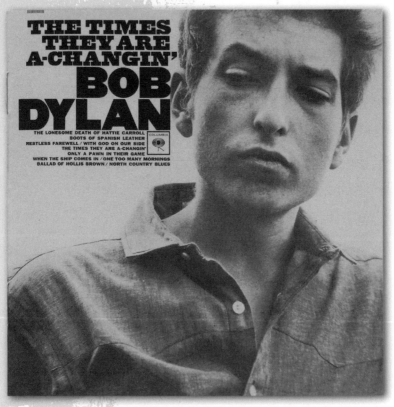

Bob Dylan《*The Times They Are A-Changin'*》新力音樂

在許多人心中，鮑伯狄倫無疑是音樂史上抗議歌手的形象代言人。

他寫出六○年代、甚至音樂史上最偉大的數首抗議歌曲，他把民謠、流行音樂轉變為一首首犀利的抗議詩，或者揭示社會真實的寓言詩。而他在《時代變了》（*The Times They Are A-Changin'*）專輯封面緊蹙雙眉的憤怒神情，成為那時代最鮮明的臉孔。

然而，說他是抗議歌手可能是音樂史上的最大誤會。因為，他的抗議時期主要是在1962到1964年的短短兩年間，雖然他之後仍不時書寫關於社會議題的歌曲。

狄倫寫下了偉大的抗議歌曲、不情願地界定了抗議歌手的形象，卻拒絕被抗議歌曲所界定。

1.

1961年2月，這名十九歲、面容蒼白的年輕人背著吉他和破舊皮箱，走下灰狗巴士，從白雪冰封的明尼蘇達來到了紐約格林威治村。

這裡，人們暱稱為「村子」，是全世界民歌的中心。

不只民歌，這裡也是各種前衛文化、地下藝術正在發生的地方，各種顛覆性的創造與想像恣意地跨界串門子。在麥杜格街（McDougal Street）上，畫家在Café Wha聽著爵士樂與民歌，民歌手和詩人在「煤氣燈酒館」（Gaslight）狹小的地下室輪番吟詩歌唱，或者不小心進入了小劇場中粉墨登場。

這個斑斕場景不是始自六○年代。從十九世紀中期開始，格林威治村就是美國波希米亞文化和激進主義的首都。藝術家、作家、革命者在這

裡熱烈地揮灑他們的生命。

而這些波希米亞和革命分子並不是在華盛頓廣場——這裡是村子的心臟——的兩側各自生活著，而是在廣場中間一起相擁起舞：波希米亞們抵抗主流文化的壓迫，革命分子反對資本主義的支配；但革命家們沒有忘記美學與意識是革命所必需，作家與藝術家也深信想像力的解放不能沒有社會結構的改造。於是，這裡誕生了尤金歐尼爾（Eugene O'Neill）的劇作、左翼記者約翰瑞德（John Reed）的激情文字，女性無政府主義者愛瑪戈嫚（Emma Goldman）的呼喊，以及後來「垮掉的一代」（Beat Generation）詩人們用詩歌和邊緣的身體點燃反文化的火光。

尤其是華盛頓廣場上的民謠。三〇年代以來的民歌運動，在彼得席格和伍迪蓋瑟瑞兩個民歌之父的領導下，早就根植著濃厚的左翼理想主義。大部分推動民歌的場所和雜誌都同時是政治的基地，例如麥杜格街上的「民謠中心」（Folklore Center），是無政府主義者老楊（Izzy Young）所開；民謠雜誌《歌唱》更是老左派們結合民歌與革命的武器。

自明尼蘇達大學輟學來到紐約的狄倫，在村子裡比任何人都用功（他的師姊是1959年就紅了的瓊拜雅）。他的主修學科當然是民歌，但他也在麥杜格街的酒館中吸收各種音樂精華，在十二街的藝術電影院看費里尼和其他歐洲電影，在布里克街（Bleeker Street）的咖啡館中傾聽社會主義者和安那其激辯革命道路，在朋友家的書房閱讀大量的歷史、藝術與文學，並和女友蘇西（Suze）終日埋藏在劇場和博物館。

很快地，他成為格林威治村最耀眼的畢業生。

在來到村子之前，狄倫已經熟讀了伍迪蓋瑟瑞的傳記。狄倫在他身上聽到了民歌的質地，愛上了他流浪者的形象，學到了為人民而唱的精神。他說，「伍迪是個激進分子，而我想成為那樣的人。」

所以他來到紐約尋找伍迪，去紐澤西的醫院探望病重的伍迪、唱歌給他聽，並為他寫下一首歌：〈給伍迪的歌〉（Song to Woody）。

狄倫的風格很快凸顯出來。他演唱許多時事歌曲（topical songs）——書寫和記錄時事或歷史的民歌，用他獨特的編曲與嗓音。

他說：

「我唱的民謠歌曲絕對不容易入耳，它們並不友善，也不圓潤滑順。它們不會帶你平緩地靠岸；我想你可以說它們不商業。不但如此，我的風格對於電台來說是過於乖僻而難以歸類的作品，然而歌曲對我來說遠不只是輕鬆的娛樂而已。歌曲是我的導師，它們引領我，帶我到另一種對現實的意識，帶我到某個不一樣的共和國，某個解放的共和國……一個『看不到的共和國』。」[1]

2.

來紐約不到一年，狄倫就被發掘許多爵士巨星的傳奇製作人漢蒙（John Hammond）簽下唱片約。

1962年3月，他發行第一張同名專輯《Bob Dylan》，其中有他自己的

註1：《搖滾記》，大塊出版，2006。

創作也有幾首傳統民歌，但沒引起太大迴響。

他持續地大量創作與演唱，獨特的風格逐漸成熟。

1963年5月，第二張專輯《自由自在的狄倫》（*The Freewheelin' Bob Dylan*）出版，宛如一顆原子彈墜落在六〇年代初的騷動之秋。人們從來沒有聽過這樣的民歌：那既不是當時流行的美聲民歌，也不是帶著泥土氣味的傳統民歌（例如他的第一張），而是一種全新的聲音。更重要的是，他結合了艾倫金斯堡（Allen Ginsberg）的詩歌想像與伍迪蓋瑟瑞面對現實的態度，重新書寫了抗議歌曲 2。

六〇年代的主題曲在這裡開始大聲響起。

那一年，二十一歲的狄倫在村子的咖啡店中寫下六〇年代的國歌：〈隨風而逝〉（Blowin' in the Wind）。

從現在來看，這首歌或許有太多晦澀意象，而沒有一般抗議歌曲的具體內容。但在當時，這首歌的意涵對聽者來說卻是清晰無比；所有聽者都能穿透那些薄霧，知道當狄倫認真地質問「要多久時間，某些人才能獲得自由」時，他指的是種族不平等；當他唱道「砲彈要在空中呼嘯而過多少次，他們才會被禁止？」，他指的是核子武器。

尤其，這樣的句子還不夠清楚嗎：

「要有多少屍體，他才會知道，已經有太多人死亡了？」

這首歌真正巨大的力量不在於是否有深刻的社會分析，或是否能煽動人們起來行動，而是他抓到了那個時代空氣中微微顫動的集體思緒，說出許多年輕人面對時代的困惑。他們知道眼前的世界正在經歷巨大變動，一切既有價值都正在被顛覆；他們渴望改變社會，也希望追求個人的自主，所以要對抗一切傳統權威。但是要去哪裡尋找改變社會的答案

呢？狄倫的回答是，不要接受任何既有權威賦予的答案，要自己去風中尋找；而最可怕的是不去尋找，而是沉默、冷漠與不關心，拒絕去觀看這世界上發生了什麼事情：

一個人要有多少雙耳朵
他才能聽見人們的哭泣？
……
一個人要轉過頭多少次
他才能假裝什麼都沒看見？

同樣是在那一年，六〇年代學生運動最重要的組織SDS（民主社會學生聯盟），發表青年革命者對世界的看法：「修倫港宣言」 3。這份宣言的第一句話就是：「我們是屬於這個世代的年輕人，我們是在舒適中成長，但是我們卻不安地凝視著這個環繞我們的世界。」這正是和〈隨風而逝〉一樣的理想主義，一樣的對權威的拒斥——他們拒絕直接承接傳統自由主義或共產主義所提供的答案。

這也是狄倫的態度。他在關於這首歌的訪問中談到，太多人想要提供給他答案，但他並不想接受。他要自己尋找在風中飄盪不定的答案。

專輯發表兩個月後，在彷彿是民謠共和國的「新港（Newport）民謠音樂節」上，一直為民權而巡迴演唱的自由歌手合唱團、彼得席格和民

註2：這張專輯除了政治性歌曲外，還有許多為遠去歐洲半年的女友所寫的情歌。
註3：關於「修倫港宣言」，請見張鐵志《反叛的凝視：他們如何改變世界》，印刻出版，2007。

歌之后瓊拜雅，在音樂節的最後一夜合唱了這首歌。

　　一個月後，1963年的8月28日，在華府的林肯紀念堂前舉行了百萬人民權大遊行，金恩博士發表他撼動世界的「我有一個夢」演說。多位重要黑人白人歌手輪流在他們一生最大的群眾場面演唱，並一起大合唱了〈隨風而逝〉。這首歌才剛剛發表，且是由二十出頭、白人男孩寫的歌，卻在當天和另一首民權運動聖歌〈我們一定會勝利〉站在同樣的天平上，一起成為民權運動的國歌。

3.

　　在六○年代的前半段，社會衝突的核心是爭取黑人權利、打破種族隔離的民權運動。越戰還沒開始，也還沒大規模的反戰運動，但狄倫已經在《自由自在的狄倫》中寫下了二十世紀後半回音最響亮的反戰歌曲。

　　核子戰爭的陰影從二次戰後就不斷縈繞在人們心中。1962年10月的古巴飛彈危機，是戰後核武威脅最接近的關鍵時刻。在黑暗的天空下，狄倫寫下〈暴雨將至〉（A Hard Rain's A-Gonna Fall），用法國詩人韓波式的超現實象徵，堆疊出一部核戰過後的黑暗啟示錄：悲傷的森林、垂死的海洋、被狼群包圍的嬰兒、不斷滴血的樹枝、上千個沒有舌頭卻仍在講話的人……。狄倫自己說，這首歌的濃密意象，可以讓每句話都成為一首歌。

　　暴雨將至，狄倫預示了美國將面臨一波比一波更凶烈的衝擊。

　　在〈戰爭的主人〉（Master of War）中，狄倫開展他對權力體制的具體批判。他不是如一般反戰歌曲控訴戰爭的殘酷，而是嚴厲地穿透那些

戰爭背後的權力結構，質問掌權者如何操弄戰爭機器以獲得權力和金錢。這些掌權者不僅是政客，也是軍火業者——在那個時代，許多人認為軍工複合體可能是美國真正的統治集團，甚至是暗殺甘迺迪總統的兇手：甘迺迪就是死於那一年（1963）底。

　　你們這些戰爭操弄者
　　你們打造了所有的槍枝
　　你們打造了死亡戰機
　　你們打造了超級砲彈
　　你們躲在牆後
　　你們躲在辦公桌後
　　我只是要你們知道
　　我可以看穿你的假面

　　你拴緊了扳機
　　好讓他人開槍
　　你好整以暇地旁觀
　　當死亡人數不斷攀升
　　你躲在豪宅之中
　　當年輕人的鮮血自他們的軀體流出
　　並埋入泥地之中

　　而在流行音樂史上，很難看到比這段文字更毫無保留地傾洩出的激憤詛咒 4：

我希望你死

而你的死期很快就到

我將尾隨你的棺木

在那個慘白的午後

我將看著你的棺木降下

直到觸底入土我將站在你的墳前

直到確認你真的斷氣為止 5

　　同一時期所做、但並未收入在專輯中的另一首反戰歌曲〈約翰布朗〉（John Brown），是比較傳統的寫實歌曲，詳細地描寫了戰爭的血腥 6。歌曲一開始描寫媽媽驕傲地送兒子入伍，送他到遙遠的異國戰場。母親對兒子說，好好聽隊長的話，你就會領到很多獎章，而我會把它們高高掛在牆上。

　　母親不時收到兒子來信，並總是光榮地拿給鄰居看。然後，十個月音信全無。再次接到信，是通知她去車站接兒子。但是她兒子已經是：

他的臉滿是彈孔

他的手全被炸斷

他腰上穿著金屬支架

他輕聲低吟，以她無法辨識的聲音

她根本認不出他的臉了

天啊，根本認不出他的臉

在描述完這個士兵兒子的悽慘後，歌詞進入了布朗的內心：

噢，我那時想起，天啊，我究竟在幹嘛？
我正試圖殺人或拚死試圖殺人
但最讓我恐懼的是當敵人近身時
我看到他的臉長得跟我一模一樣

天啊，跟我一模一樣！

我不得不這麼想，經過雷鳴與惡臭之後
我不過是一齣戲裡的傀儡罷了
經過轟鳴與煙霧之後，操縱的線繩最終斷了
然後一顆砲彈炸掉了我的雙眼

　　如果戰爭的威脅是遠方隱約的雷聲，那麼為追求種族正義的火焰則正燃燒著美國南方。圍繞在狄倫身邊的許多人都和民權運動有關。製作人漢蒙是當時最重要民權組織NCCAP的成員，狄倫的女友蘇西在另一個民權組織CORE工作。他的摯友瓊拜雅、前輩席格更是民權運動的積極參與者。

　　狄倫在1961年到1963年寫下許多以種族矛盾為背景的歌曲。除了

註4：2004年9月在科羅拉多州，特勤人員衝進一所高中，因為一個母親在電台上聽到有人威脅要總統死。事實上，這是一個當地樂團在電台上翻唱這首〈Master of War〉，並把主角改成「布希」。

註5：這首歌在2004年被音樂雜誌《Mojo》選為史上最好的抗議歌曲第一名。

註6：另一首當時未收在專輯中的反戰歌曲是〈讓我死在我的足印上〉（Let Me Die in My Footsteps）。

〈隨風而逝〉成為民權運動的新經典外，他也在時事歌曲的傳統上用歌曲記錄民權運動的關鍵歷史。

許多人認為狄倫的第一首抗議歌曲，是1962年初所寫的關於種族主義暴力的哀歌〈提爾之死〉（The Death of Emmett Till）。或許因為這是第一次嘗試，所以歌曲顯得露骨、激情，甚至天真。

十四歲的黑人男孩Emmett Till在1956年到密西西比州時，向一個白人女孩吹口哨，卻被白人種族主義者殘暴地謀殺，但全白的陪審團卻判殺人者無罪。狄倫鉅細靡遺地描述他被謀殺的過程，甚至戲劇化地加上：

在他被殺害的穀倉中傳來哀號聲，而街上傳來歡笑聲。……

然後他激動地呼籲人們不能對不公不義冷漠：

如果你不能大聲出來反對這種事情，反對如此不義的犯罪
你的眼睛必然是充斥著沙礫，你的心必然被塵土所掩蓋
你的手腳必然是被綑綁著，而你的血必然拒絕繼續流動
因為你讓人類的尊嚴如此墮落

這首歌是提醒所有同胞
這種事情仍然不斷發生在被三K黨糾纏的地方
但是如果我們都有共同信念，如果我們一起付出
那麼我們將能使這塊土地成為一個偉大的地方

這是最傳統的抗議歌曲：敘述一樁不義的事件，然後鼓舞大家起來行

動。然而，狄倫在歌中所期許這個社會可以變得偉大之前，還有許多種族主義鬥爭的血要汩汩而流。

1962年9月，黑人青年莫瑞迪司（James Meredith）被聯邦法院許可成爲第一個可以進入密西西比大學的黑人學生，但引起白人種族主義者的巨大憤怒，州政府甚至用強大警力阻擋他去學校。甘迺迪總統被迫動用聯邦政府兩萬多名部隊護衛他進學校，遭到數千名白人用石塊和子彈攻擊，兩人死亡，三百多人受傷。狄倫寫下〈牛津城〉（Oxford Town）這首歌記錄這個事件。

接下來一年，他將寫下更多關於美國社會中種族壓迫的歌曲，參與更多民權運動的現場。

4.

狄倫逐漸被左翼民歌界視爲是伍迪的接班人。席格帶狄倫固定參與一個新的時事民歌雜誌《大字報》的編輯會議，並在第一期（1962）刊登了他的新歌〈約翰伯區的狂想藍調〉（Talking John Birch Paranoid Blues）。伯區協會（John Birch Society）是一個極右派組織，到處指控共產黨陰謀滲透美國。這首歌尖銳地諷刺當時美國右派的瘋狂獵巫行動。雖然麥卡錫時代剛剛結束，但強大餘溫仍在，不論是民權運動或反戰運動都很容易被抹紅爲共產黨。五〇年代中期被列入黑名單的席格也還被禁上ABC電視台的民歌節目。

狄倫不只諷刺這個現象，也實踐這首歌的精神：因爲ABC的節目抵制席格，所以狄倫和瓊拜雅也拒絕參加。

1963年他被邀請參加當時全國最紅的綜藝節目（這是他第一次上全

國性節目），CBS的「蘇利文秀」──一年後披頭四在這個節目中的表演將征服全美。狄倫準備演唱〈約翰伯區的狂想藍調〉，但電視台希望他唱別的歌。他拒絕，於是表演被取消 7。這件事讓他在村子中、在紐約的民歌與左翼社群中的聲望更高。狄倫果然是這個世代的伍迪。

1964年1月，狄倫發行新專輯《時代變了》。裡面有更多的抗議歌曲，讓這張專輯成爲新世代最壯闊的政治宣言。

許多人的牆上掛起了唱片黑白封面上狄倫蒼鬱的面孔。沒有人會懷疑，一個六○年代反叛力量的代表，一個體現著青年理想主義的時代代言人，正挺立在混濁的時代洪流中。

在這張新專輯《時代變了》中，專輯同名歌曲如同〈隨風而逝〉一般，企圖召喚人們拒絕成爲舊思想的俘虜，勇敢向新時代起義。

他大聲宣告，時代正在快速變遷，沒有人可以擋住歷史前進的腳步。

他警告政客，要傾聽人們的吶喊，不要再阻擋在路上。在你們辦公室的外面，一場戰爭正在進行，並且將撼動你們的牆壁，讓你們無法再安逸地閉起眼睛。

他更警告父母，不要批評你不瞭解的東西。你的兒女已經不是你能掌控的。如果你不能伸出手幫忙，那就不要成爲變遷的阻礙。

而所有人都要知道：

你最好要趕快開始奮力往前泅泳，
否則你就會如大石般沉落海裡。

狄倫很清楚自己寫這首歌的企圖。他說，「我知道我想要說什麼，和我要對誰說。我想要寫出一首偉大的歌曲，一種主題性的歌。」

的確，1964年，青年理想主義開始更熾烈地竄燒。夏天，民權運動組織者展開了「自由之夏」，北方大學生去南方參與民權運動；冬天，柏克萊大學展開言論自由運動，抗議學校禁止反越戰抗議行動，八百多名學生被警察逮捕。次年4月，全國性學運組織SDS（民主社會學生聯盟）發動第一次的全國反戰遊行。這些都只是六〇年代後半更廣闊的青年革命的開始⋯⋯

《時代變了》是《自由自在的狄倫》的延續，有為時代定調的主題曲，有給蘇西的情歌，也有更多的政治和社會歌曲，不論是反戰或是民權運動。

對於戰爭的反省，在之前批判過殺戮戰場上的血腥（〈John Brown〉），與戰爭機器如何在年輕大兵的血液中賺取權力和金錢（〈Master of War〉）之後，他更進一步在〈上帝在我們這一邊〉（With God on Our Side）這首歌中，深沉地反思美國的帝國主義與宗教和道德的關係。

歌中敘事者說，歷史課本教導我們這個國家的偉大軍事歷史：我們征服了印地安人，趕走了墨西哥人，並經歷兩次世界大戰，而上帝都是站在我們這一邊。現在，我們又有了新的敵人：

我們被教育成一生要恨俄國人

註7：但是唱片公司擔心因這首歌被伯區協會告誹謗，所以還是強迫狄倫把歌從第二張專輯拿掉。

如果有另外一場戰爭爆發
我們一定跟俄國人拚了……因為上帝在我身邊

但是，狄倫在最後仍祈求和平：

我所感到的迷惑
沒有任何唇舌可以說清
言語充塞我的腦袋
然後跌落地上
如果上帝站在我們這邊
祂將阻止下一場戰爭發生

他也書寫關注社會經濟的矛盾。〈北國藍調〉（North Country Blues）描述明尼蘇達州北方一個以礦業為主的小鎮。敘事者是一個礦工之妻，她緩緩道出採礦的危險以及生活的困頓：她的父親和兄弟都因為礦災而過世，先生也在礦場關閉後，終日飲酒過日，然後消失了，剩下她帶著三個孩子過活。短短一首歌，抒情地分析了經濟變遷對勞動者的沉重打擊。

這是狄倫自己的成長經驗。他少年時成長的小鎮就是一個以礦業為主的地方，雖然他自己不是來自礦工家庭，但這些故事常常在他的小鎮生活上演。（在七〇年代後史普林斯汀的歌曲中，會更致力於這些工人階級的故事。）

1963到1964年是民權運動最激烈、白人反制行動最暴力的時刻。鮮

紅的血不斷地流瀉在美國的黑白地圖上。

1963年2月，在巴爾的摩，一個中年黑人女服務生卡羅（Hattie Carroll）因為倒酒動作太慢，被有錢的白人少爺用棒子打死。狄倫唱出她的故事：〈海蒂卡羅的寂寞之死〉（The Lonesome Death of Hattie Carroll）。歌詞中強烈地對比兩人的社經地位和生命境遇的差別；這是社會中無所不在的種族與階級矛盾。

更危險的地方在是密西西比州和阿拉巴馬州。民權運動組織者為了黑人權利的鬥爭，遭受各種生命威脅，不論是被警察騷擾、攻擊，或是被白人種族主義者毆打、恐嚇，但他們無所畏懼。1963年6月，甘迺迪總統首次公開表示黑人權利是一個道德與法律議題，但該晚，民權組織NAACP的重要領導人愛佛司（Medgar Evers）卻在家中門口被三K黨暗殺。他的死震撼了相信種族隔離可以被解決的甘迺迪總統，於是他邀請愛佛司家人到白宮，並且派他弟弟、司法部長羅伯甘迺迪去參加喪禮，代表他與種族隔離對抗的決心。

愛佛司的死也如雷擊般撼動了希望用歌曲改變世界的抗議歌手。狄倫的主要競爭對手、更有堅強信念的抗議民歌手歐克思（Phil Ochs）寫下〈愛佛司之歌〉（The Ballad of Medgar Evers），寫實地記述愛佛司的故事。而狄倫則用完全不同的角度寫下了〈遊戲中的棋子〉（Only a Pawn in Their Game）。

歌中的主角不是殉道者愛佛司，而是殺人者，是產生殺人者、產生充滿仇恨的種族主義的社會。狄倫分析了深深根植於教育體系、社會結構的種族與階級矛盾，以及白人政客的政治操弄，並且用詩的語言。這是狄倫最好的民權運動歌曲。

這名貧窮的白種男性被他們操縱得像個工具一樣

學校從一開始就教導他

法律是站在他這邊

是要保護他的白色皮膚,好維持他的恨意

所以他從未思考清楚

關於他形貌的一切

但他不應該被怪罪

他不過是他們遊戲中的棋子而已

　　愛佛司被刺殺三週後,狄倫帶著這首歌第一次來到了密西西比州這個燃燒中的土地,表達他對民權組織的支持。這場演唱會上還有席格、為民權運動而唱的自由歌手合唱團等。在八月的華府百萬人大遊行,狄倫面對台下幾十萬的黑人兄弟們,他再次唱起這首歌。

　　1963年12月,狄倫獲頒一個人權獎。這代表了紐約的左翼和自由派社群對他最大的肯定,因為前一年的得主是長期致力於反核武和平運動的大哲學家羅素(Bertrand Russell)。而狄倫,不過是這一年才開始對抗時代的小子。

　　但他作為六○年代最偉大的抗議歌手已經沒有人可以挑戰。除了他自己。

5.

《時代變了》是在1964年1月發行，但正是在這一年，當狄倫寫下最好的抗議歌曲時，他也將親手敲碎所有人自以爲是的妄想，開始自我解構眾人以爲的形象與標籤，開始告別革命，不再回頭 8。

這張專輯的許多歌曲都是在前一年作的，所以還反映他在1963年的心情。但專輯的最後一首歌、也是最晚錄的〈不停歇的告別〉（Restless Farewell），與其他歌曲的調性都不相同。彷彿是一個關於結束的開始。

在這首歌中，他告別過去，向那些他曾傷害過的人道歉。他說，他不想再赤裸裸地站在那些陌生的眼睛前；他只想爲他自己和他的朋友而唱。但是——

對於過去曾經努力的社會議題，他都曾努力過，沒有遺憾沒有羞愧
但是黑暗確實死亡了
當幕簾緩緩降下，總要有人的眼睛凝視曙光

並且

雖然線在這裡被切斷，但這還不是終點
這裡只是暫時告別，直到我們再度相遇

註8：「不再回頭」四字是借用一部關於狄倫在1965年拍攝的紀錄片《Don't Look Back》。

如果這張狄倫的經典抗議專輯中只透露裂痕的開端，他幾個月後發行的下一張專輯，則逐漸揭開一個新狄倫，而專輯名稱就叫做《鮑伯狄倫的另一面》（*Another Side of Bob Dylan*）。

　　這張專輯包括一首常被視爲狄倫最後一首抗議歌曲的〈自由之鐘〉（Chimes of Freedom），在其中他總結式地談到所有弱勢和邊緣者的自由。但專輯中更多歌曲，是不僅嘲諷自己過去的投入（〈我的過去／My Back Pages〉），也質疑運動本身（〈給羅曼那／To Ramona〉）──他對歌中獻身民權運動的女子說，你是被騙了。

　　在專輯製作過程中，他曾接受訪問說，「我不想再爲任何人寫歌，不想成爲什麼代言人。我只想從我的內在出發寫歌。……炸彈已經漸漸變得無聊，因爲眞正的問題比炸彈更深層……我不屬於運動的一部分。」

　　在七月的新港民謠音樂節上，他發表了這些新歌。紐約的民謠左派們感到極大失望與憤怒，他們以爲他們有了屬於這個世代的伍迪，但狄倫竟然出賣了自己，出賣了他們。左翼民歌雜誌《歌唱》的主編席伯（Irwin Silber）發表一封「給狄倫的公開信」，痛罵他被名利帶壞、遠離人民。

　　這一年還是只是決裂的開始。起碼在這張專輯中，狄倫雖然不是「抗議歌手」，但還是個「民謠歌手」。但下一年的專輯、下一年的新港音樂節，狄倫已經遠行到另一個世界了。他一步步展開弒父行動，並與那個虛構的抗議形象徹底斷裂。

6.

在1965年的新專輯《全都帶回家》（*Bringing It All Back Home*），狄倫完全脫離了那個民謠詩人、抗議歌手的形象；從音樂到封面照片，他都是一個抑鬱叛逆的搖滾客。

這一年的新港民謠音樂節，狄倫穿著皮衣靴子的搖滾裝扮走上舞台，且不再是一個人一把吉他，而是帶了一個搖滾樂團。他們只演奏了三首新歌，十五分鐘。所有人瞠目結舌，失望中交雜著憤怒。這不是他們認識的狄倫了。

對民謠界的人來說，搖滾是屬於商業的靡靡之音，是不真誠的、墮落的，是與群眾脫離的，不像在民歌的現場，歌手可以和觀眾距離很近。六○年代初期的民謠復興運動，是一種對於古老而失落已久的真誠美國的尋找，是重視鄉村甚於都市，重視勞工甚於資本的精神性運動。而此刻的狄倫背叛了這一切。

沒有比新港民謠音樂節這個民謠復興的重要基地更能見證狄倫的歷程。1962年，瓊拜雅把剛來到紐約二十歲的他介紹給民謠世界；63年，眾人合唱他的〈隨風而逝〉；64年，他不再唱政治歌曲而被指控背叛抗議精神；而65年，在這個孕育他的胎盤，他連民歌都背叛了。

主持人尷尬地說，他相信狄倫接下來會再度上台演唱民歌。在眾人要求之下，他走回來，冷冷地唱了一首歌。他知道，要滿足這些群眾太容易了，但這不是他要的。

新港音樂節之後，他發行一首歌〈第四街〉（Positively Fourth Street）。這是指格林威治村的西四街。這條街是村子民謠精神的象徵：這條街上有他曾經和女友蘇西賃居的小公寓，有他經常演唱的表演場所，有總飄揚著民歌的華盛頓廣場。他當然不是要頌揚這個孕育他的

街道，而是要宣告彼此的分手。他唱道，「我知道你們在背後說我的理由／因為我曾經是你們中的一分子」；但現在他要脫下別人強迫他穿上的抗議歌手和時代代言人的外衣，要讓吉他插上電，要離開第四街。

然後，他發行一張徹底的「搖滾」專輯《重訪61號公路》（*Highway 61 Revisited*），開場第一首歌就是〈像一顆滾動的石頭〉（Like a Rolling Stone）。

關於這首歌有一則搖滾史上最傳奇的現場演唱故事。1966年在英國的一場演唱會，就在狄倫演唱這首歌前，不滿狄倫走向搖滾的群眾已經無法按捺。突然有人高聲罵狄倫：「猶大」（意指叛徒）。

狄倫冷冷地回嘴，「我不相信你」「你是個騙子」；然後他用力跺腳，跟樂隊說，「他媽的把音樂玩到最大！」

他重重地刷下吉他，把這魔鬼的音樂用最大的能量釋放出來，彷彿要跳進那個沒有人探測過的深淵、要與一切曾經相信他與不相信他的人徹底撕裂。人們聽見那股被壓抑著的激動與憤慨：「這是什麼感覺？／這是什麼感覺／你獨自一人／找不到回家的方向」……[9]

當時台下罵髒話的觀眾或許沒有想到，當他們罵狄倫是向商業出賣靈魂時，這首六分多鐘、詞意繁複的巨作〈像一顆滾動的石頭〉，其實是不能被當時電台接受的長度，並且形式真正挑戰了搖滾樂的邊界。這首歌後來屢屢被選為搖滾史上最偉大歌曲，而且當之無愧。

1965年初到1966年夏天，狄倫發行了三張專輯，並從秋天開始進行了從美國到英國一連串危險而傳奇的巡演。這些專輯和演唱會不只讓人們看到他們不瞭解的狄倫，狄倫也帶領他們進入搖滾樂中一個未知的魅影之原。搖滾樂從未如此黑暗、詭奇、深邃，在神秘中充滿爆發力。狄倫果然是一個幽靈，從音樂的古老世界，倏地穿梭到未來，而沒有人可

以跟上他的腳步。因此，這一年的每場演唱會，狄倫都在對抗台下觀眾的叫囂，對抗他們對被背叛的憤怒與對未知的惶恐。

正如他在這一年所唱的：

「因為某件事正在發生，但你不知道這是什麼」（〈屠弱者之歌／Ballad of a Thin Man〉）。這既是人們對於正在劇烈變動的六〇年代的感受，也是樂迷們對於巨大改變的狄倫的感受。

然後，在1966年夏天，他發生嚴重的摩托車車禍，暫時消失在地平線的那一頭。

7.

六〇年代後期，美國進入前所未有的衝突與不安。石塊、火焰、警棍、瓦斯彈、鮮血、插在槍管上的花朵，每天都在報紙上華麗地騷動著。

但作為六〇年代前期時代精神象徵的狄倫，卻徹底遠離那些狂亂的風暴。66年夏天的車禍後，他消失在人們視野中。1967年，在嬉皮的花朵與黑人貧民區的暴動中，他躲在地下室用音樂重構那個「古老的、奇怪的美國」 **10**。他甚至沒有參加最象徵六〇年代的胡士托音樂祭。果然，他一旦遠離，就不再回頭。

在自傳《搖滾記》中，他說自己六〇年代的那些抗議歌曲是在當時環

註9：關於這段過程的詳細敘述，請見馬世芳在這張1966年亞伯廳演唱會專輯中所寫的說明。
註10：1967年，狄倫和樂隊製作一張本來沒有要出版的專輯《The Basement Tapes》（地下室晉樂）。這句話所用的比喻「古老的、奇怪的美國」，是美國樂評人Greil Marcus研究這張專輯所出版的專書書名《The Old, Weird America》。

境下寫的，而那些環境已經不可能再次出現。他說，「要寫出這些歌，你必須具有支配精神的力量。我已經做過一次，而一次已經夠了。」

然而，雖然歌曲是一個時代的特定產物，歌曲往往能夠超越那個時代。所以，狄倫雖然早在六○年代結束之前，就先離開了六○年代，但他卻沒有真正離開過：主張暴力的激進學生組織「氣象人」（Weathermen）的名稱是來自他的歌曲〈地下鄉愁藍調〉（Subterranean Homesick Blues）；黑人組織黑豹黨在印製機關刊物時，徹夜聽他的〈屍弱者之歌〉──黑豹黨主席席爾（Bobby Seale）說這首歌的意涵與黑人處境如此相關。而在更多現場抗爭場合中，他的歌曲就是那些盪在空中的旗幟與標語……

8.

狄倫為何轉變？是因為時代代言人的帽子太重，而抑制了他的創作與思想自由嗎？還是他覺得他的藝術被媒體、社會和抗議運動過度利用，而引起強大反感？

從一開始，他就背負著老一代左翼民歌運動者的期待與影響，但他一直是反權威的。他在〈隨風而逝〉中就呼籲大家不要聽信既有的權威，而是要自己尋找答案；他在歌中更明白表示上一代不要去管不懂的事情，要讓年輕人創造時代。

在63年底的一個人權頒獎典禮上，酒意濃厚的他說：「我往底下看，看到那些支配我和替我制訂規則的人，他們頭上沒有任何頭髮，這讓我非常不安。……這不是老人的世界。」

或者從一開始，他只是為了模仿他的英雄伍迪想要做一個為不公不義

發聲的人民歌手，但最終發現那不是他自己？

又或者是因為他和女友蘇西分手後，太過於心痛，以至於要顛覆一切蘇西所象徵的？畢竟他與蘇西在一起時，正好是他的抗議歌手階段，也正是他住在村子裡的階段。尤其蘇西比他在政治上更為激進、更投入，所以這段戀情的結束，正代表他結束了一個生命階段。事實上，在專輯《鮑伯狄倫的另一面》中，許多與女友分手的歌曲都被視為充滿告別革命的暗喻。

沒有人知道真正的答案。

他最早的時事歌曲確實是有很強的道德感，也號召人們起而行動。但很快他就強調說，「我不是寫抗議歌曲。我只是心中有很多想法想要講出來。……因為狄更斯、杜斯妥也夫斯基、伍迪比我更能書寫社會。所以我決定我只抒發自己內心感受。」**11**。當其他人是把歌曲當作抗議的武器時，狄倫只是把抗議當作歌曲的素材之一，幫助人們理解世界的荒蕪與體制的荒謬。

狄倫對抗議歌曲的態度，沒有人比他的親密戰友瓊拜雅體會更深刻。在他們還同被視為抗議民歌之王／后時，瓊拜雅曾希望他們兩人可以更積極地介入社會反抗，但狄倫卻對她表示，他只想專心做音樂。

瓊拜雅也曾問狄倫他倆有何不同。他說，很簡單，你相信你可以改變世界，而我知道沒有一個人可以真正改變世界。

註11：對於他寫的是否是抗議歌曲，一向不願意認真接受訪問的狄倫提供了不同答案。在1966年的倫敦演唱會上，當被記者問到是否不再唱抗議歌曲時，他回說，誰說的？我唱的都是抗議歌曲。但在自傳《搖滾記》中，他說：「時事歌曲（topical songs）不是抗議歌曲（protest songs），「抗議歌手」一詞並不存在，就像沒有「創作型歌手」這回事。你是個表演者，或者你不是，一翻兩瞪眼──你是民謠歌手，或者不是。有人會使用「異議歌曲」這個詞，但這也是罕見狀況。我後來曾經試著解釋，我自認我不是抗議歌手，這中間有誤會。我認為自己沒有在抗議任何事情，就像伍迪蓋瑟瑞的歌不是在抗議任何事情。」

9.

當人們真正在現場聽狄倫的演唱會時，他們常常感到失望與困惑。現在的狄倫很少唱以前的名曲，或即使演唱也是用新編曲來詮釋，讓人難以辨識原曲為何。

我想起1965年前後，那些對狄倫從民謠轉成搖滾極為憤怒的人。他們當時不是也沒有聽見他們以為的狄倫嗎？

「至於我，我突破的方式是在民謠樂上做簡單的改變，並加入新的畫面和態度，使用引人注目的文句和比喻，並且融合傳統風格，把民謠演化為無人聽過的嶄新面貌。席伯寫信責怪我如此做，彷彿只有他和少數人才擁有通往真實世界的鑰匙。但我知道自己在做什麼，我不會為任何人走回頭路，或者撤退。」狄倫在自傳如此說。

的確，在剛到村子時，他演唱那些冷門的民歌；在六○年代中期成為抗議民謠之王後，他決心走向搖滾；然後當搖滾在六○年代後期成為青年文化的主流時，他又回到鄉村與民謠的古老傳統。

所以，狄倫不是一個要娛樂或討好觀眾的音樂人，他的政治性也不是為了抗議運動，不是為了改變世界。他是一個擁有眾多面具並且可以回到過去、預示現實的魔術師，他只為自己而唱，只想一直往前走，雖然前方可能是黑暗孤寂。

他是一顆不斷滾動的石頭，即使沒有回家的方向。

民謠音樂界一直是我必須離開的樂園，就像亞當必須離開伊甸園。這個樂園太過美好。再過幾年，一場狗屎風暴即將湧現，很多東西要被拿來燒。胸罩、兵役卡、美國國旗，還有橋──每個人都夢想著興風作浪……。前方的道路將變得危險，我不知道它通往何方，但我還是踏上

這條路。眼前即將展現的是一個奇怪的世界,一個雷暴雲頂、閃電邊緣呈鋸齒狀的世界。許多人誤入歧途,從未能回歸正軌。我則勇往直前,走入這個寬廣的世界。有一件事是確定的,這個世界不但不是由上帝掌管,也不是由魔鬼掌管。

——狄倫《搖滾記》

Joan Baez
永不妥協的民歌之后

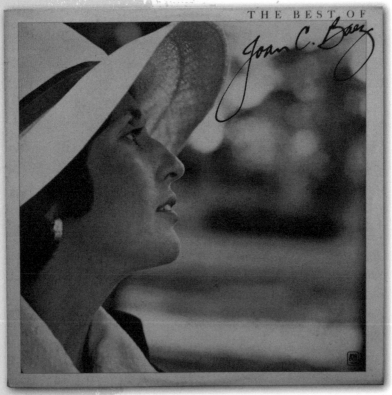

Joan Baez《*The Best of Joan Baez*》環球音樂

1.

當瓊拜雅在胡士托音樂節演唱〈Joe Hill〉這首歌時，她的先生大衛因為拒絕入伍成為越戰的幫兇，剛入獄兩週，並在獄中進行絕食抗爭，而彼時她肚子裡正懷著他們倆的寶寶。面對台下具有同樣信念的幾萬人，她輕輕地說，「我接下來要唱的是我先生大衛最喜歡的歌。他現在很好，而我和我的寶寶也很好。」

而這首歌，她說，是「一首關於如何組織群眾的歌。」

這首歌是二十世紀初一個工運歌手喬希爾的故事，他雖然在資本家的歡呼聲中被政府處死，但是他的靈魂卻拒絕承認他已經死去，因為他要為了一切不正義一直抗爭下去。

這個精神就像瓊拜雅的先生，就像她自己。

音樂史上很少有人像她一樣，能同時作為流行巨星與一個堅定的抗爭者，一個真正的行動主義者。

相比起來，狄倫雖然被稱為一個抗議歌手，卻只是把他的抗議寫在歌中，而不是一個投身運動的行動者。

或許，瓊拜雅才更能代表六〇年代的反叛精神，不論是音樂上或是政治上：六〇年代初格林威治村的民歌復興運動中，她是最閃亮的星星；1969年胡士托的愛與和平中，她演出最動人的一幕。在那個時代所有社會運動的經典時刻，反戰的、民權的、校園言論自由的，她幾乎都在那裡。

2.

瓊拜雅出生於1941年，她的父親是墨西哥移民來的教授。黑黝的膚色與西班牙文的姓，使她從小就感受到來自同學的種族歧視。由於父親工作的關係，他們必須經常搬家。瓊拜雅十歲時，他們在伊拉克居住過一段時間，當地人民生活的貧窮深深震撼了她。

1958年她進入波士頓大學，展開民歌演唱生涯。次年，她在美國最重要的民歌音樂節──新港音樂節──表演、發行第一張同名專輯，並來到了紐約的格林威治村，而此地的咖啡屋正剛開始熱烈地烘焙新的民歌復興運動。瓊拜雅迅速成為紐約──以及美國──的民歌之后。

在村子裡的一個重要演唱場所傑德民謠城（Gerde's Folk City），她認識了一個來自明尼蘇達的年輕男孩，清秀的臉孔卻有著蒼老的聲音。瓊拜雅帶著他參加新港民歌音樂節，巡迴美國演唱，並演唱他寫的一首首敲擊著時代與人心的歌。不出一兩年，這個她帶領走上音樂舞台的男孩影響力就超過了她，成為音樂史上的巨人：鮑伯狄倫。他們倆的感情是一段精采的故事，但我們要在這裡講的故事，是他們歌聲背後那個混亂而激情的年代。

六〇年代前半期，美國內部正在進行一場從十九世紀下半期的內戰延伸下來的種族戰爭，一場爭取黑人權利的戰爭。戰爭的一方是勇敢的黑色靈魂在餐廳、巴士、學校中無聲的抗議，是金恩博士和其他牧師帶領的一場又一場喧譁的遊行，不論是南方的阿拉巴馬還是全國政治中心的華府，是北方大學生南下協助黑人教育和註冊投票的「自由之夏」運動；另一方，是警察和白人種族主義者以各種暴力來反制，毆打民權運動者、焚燒黑人教堂，讓這部黑白的政治影片不斷染紅。

當瓊拜雅一開始到南方演唱時，她發現演唱會上幾乎沒有黑人。黑人

聽眾並未聽過這個白人民歌皇后，民歌也不是屬於他們的音樂。直到瓊拜雅唱了他們的歌：〈我們一定會勝利〉，直到她加入他們的運動，她才開始被他們肯定。

1963年，民權運動組織在華府前舉行了一場五十萬人大遊行「為工作和自由的遊行」（March on Washington for Jobs and Freedom），而年輕的瓊拜雅帶領幾十萬人一起演唱〈我們一定會勝利〉。

不只美國內部有劇烈的黑白戰爭，在半個地球以外的越南，美國也將進行一場更暴力的戰爭。一個濃密的黑暗暴風雨般逐漸逼近，反抗的憤怒也逐漸從校園言論自由運動、民權運動，轉向反對美國在越南的戰爭。

對美國政府來說，對抗越共的戰爭是冷戰體系下對抗共產主義的一環。1964年詹森當選總統，同年美國國會通過東京灣決議授權詹森總統在越南進行軍事戰爭。1965年2月，詹森開始有系統地轟炸北越，7月又再增加五萬美軍。

美國轟炸機對可疑的村落丟下炸彈，對鄉村土地灑上毒劑以觀察游擊隊的行蹤，美軍在空中掃射無數他們以為是越共的農人。越南成為一片燒焦的煉獄。

而美國民眾開始在電視上、雜誌上看到這些無辜死傷的越南平民、兒童與婦女，並發現美國大兵死在令人困惑的惡夜叢林中。

1965年春天，全美最大學運組織SDS在華府舉辦第一場萬人反戰遊行。此後，不論是校園還是街頭，反戰抗議行動不斷出現，年輕人開始焚燒徵兵卡。

1968年1月底，越共發動「春節攻勢」（Tet Offensive），甚至一度

佔領美國駐西貢大使館，這深深打擊了美國政府對國內強調戰況樂觀的說詞，使人們對詹森政府信心大失。2月底，美國最有公信力的CBS電視晚間主播華特克朗凱特（Walter Cronkite）在親自去過越南後，在新聞節目上公開說：「說我們接近勝利這一說法，只是樂觀主義者不顧各種鐵證要我們相信那些錯誤訊息⋯⋯比較現實的結論是，我們陷入泥淖中。」

反戰之聲已成主流。3月底，現任總統詹森宣布不再連任競選總統。

為了深化抗爭的理念，瓊拜雅在加州成立一個非暴力研究中心（Institute for the Study of Nonviolence），學習非暴力的理念、歷史和具體行動方針。

她個人的非暴力抗爭行動之一是拒絕繳稅給國家去進行戰爭，並發表一封公開信給稅務機關：

親愛的朋友，

我不相信戰爭。

我不相信戰爭的武器。

戰爭和武器長久以來已經屠殺、焚燒、扭曲，並對無數男人、女人和小孩造成各種痛苦。

⋯⋯所以我拒絕讓我所得稅的百分之六十交給政府去作戰⋯⋯

這個抗稅行動持續了十年。十年間，她也參與各種反戰抗爭，在演唱會上公開呼籲年輕人焚燒徵兵卡，甚至在1967年的抗議遊行中被捕入獄──這個新聞震驚全國，因為這是一個流行音樂巨星因為政治理念入獄。

瓊拜雅後來承認她在每一次行動中都感到龐大的壓力，這些爭議也無疑會影響她的唱片銷售。但是，她覺得總是必須有人採取行動。

　　更爭議的行動是，瓊拜雅在1972年聖誕節前夕前往北越河內。那是被美國轟炸最猛烈的城市，而她決定親自到那裡把真實訊息帶回給美國。她雖然沒有在河內被炸彈傷害，卻在回國後遭受到許多人嚴厲批評不愛國。但她的長髮下是一貫無懼的眼神。

3.

　　當六〇年代色彩斑斕的風暴過去之後，瓊拜雅並沒有沉寂下來，反而開始關注更多議題。在國內，她積極反對死刑、協助國際主要人權組織「國際特赦組織」（Amnesty International）在西岸建立分部、在加州推動低收入戶住屋政策，以及舉辦演唱會聲援反對通過禁止同志在公立學校教書的法案等等。1978年，她自己成立一個新的國際人權組織Humanitas International。

　　她不是只關心美國，也關係國際人權問題。1973年，美國中情局支持智利政變，以致左翼總統阿葉德在政變中死亡，奪權的皮諾契將軍開始惡名昭彰的數十年獨裁統治。而這位人權民歌之后四處舉辦募款演唱會聲援智利的受難者，發行西班牙文專輯來鼓舞受壓迫的智利民眾，並且到鄰近的委內瑞拉為從智利逃出來的受難者歌唱。

　　她又去了北愛為和平而努力，去了西班牙慶祝威權統治西班牙多年的獨裁者法朗哥下台，去了專制統治下的阿根廷，而迎接她的是街頭上的催淚瓦斯。

　　八〇年代初，她的身影逐漸模糊。但是1985年在費城舉行的「四海

一家」演唱會（Live Aid），又再度讓她成為世人的焦點。因為瓊拜雅是第一個出場演唱的歌手，以象徵這個演唱會和胡士托的連結。

「早安，八〇年代之子們，這是屬於你們的胡士托。」這是她的開場白。

從1969年到1985年，世界早已變得不太一樣。瓊拜雅其實對於這個活動和她身旁年輕樂手的膚淺感到反胃，她也不確定台下MTV世代的小孩是否還聽她的歌，不知道他們是否記得六〇年代的青年理想主義，是否認識到在他們的這個時代還是有許多不正義存在世界角落上……

4.

「在這樣一個變動的時代中，我如何可能偽裝來娛樂你？」

這是瓊拜雅的信念。對她來說，歌曲不是用來娛樂的；而是能讓人歡笑、哭泣和憤怒的，能讓人認識這個世界的真實殘酷，讓人願意起身奮鬥。

在許多人心中，瓊拜雅是永遠的民歌之后，她溫暖而美麗的聲音感動了六、七〇年代無數的年輕人；但深藏在這些溫柔歌曲中的訊息，是她近半個世紀來對社會正義、人權與和平的堅定信仰與親身實踐。

到了二十一世紀這場美國對伊拉克的戰爭，她依然走在街頭上，依然在她的演唱會上批判政治與戰爭。

許多人永遠會記得，1963年青春美麗的瓊拜雅在華府數十萬人前演唱〈我們一定會勝利〉的身影，或者1969年在胡士托演唱會上吟唱〈喬希爾〉時略帶哀愁但堅毅的歌聲。但是瓊拜雅的身影並沒有凝結在六〇年代。

現在已經六十幾歲、白髮滿頭的她仍持續地參與社會運動，持續地歌唱，唱著那個不死的喬希爾：

　　「只要有工人罷工和組織的地方，你就會發現我。」

John Lennon

愛與和平的理想主義者

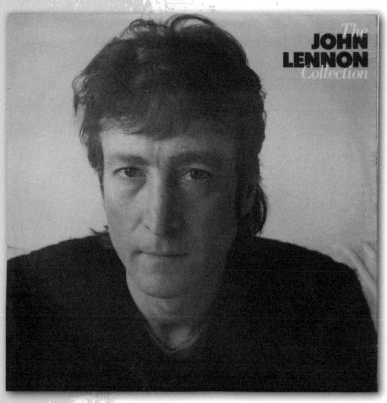

John Lennon《*The John Lennon Collection*》EMI唱片

舒讀網「碼」上看

廣 告 回 信
板橋郵局登記證
板橋廣字第83號
免 貼 郵 票

235-53
新北市中和區建一路249號8樓
印刻文學生活雜誌出版有限公司　收
讀者服務部

姓名：＿＿＿＿＿＿＿＿＿　性別：□男　□女

郵遞區號：＿＿＿＿＿＿＿＿＿

地址：＿＿＿＿＿＿＿＿＿＿＿＿＿＿＿＿

電話：（日）＿＿＿＿＿＿　（夜）＿＿＿＿＿

傳真：＿＿＿＿＿＿＿＿＿＿

e-mail：＿＿＿＿＿＿＿＿＿＿＿＿＿＿＿

INK

INK PUBLISHING 讀者服務卡

您買的書是：_____

生日：　　年　　月　　日

學歷：□國中　　□高中　　□大專　　□研究所 (含以上)

職業：□學生　　□軍警公教　□服務業

　　　□工　　　□商　　　□大眾傳播

　　　□SOHO族　　　□學生　　□其他 _____

購書方式：□門市_____書店 □網路書店 □親友贈送 □其他_____

購書原因：□題材吸引 □價格實在 □力挺作者 □設計新穎

　　　　　□就愛印刻 □其他 _____ (可複選)

購買日期：_____年_____月_____日

你從哪裡得知本書：□書店　□報紙　□雜誌　□網路　□親友介紹

　　　　　　　　　□DM傳單　□廣播　□電視　□其他

你對本書的評價：(請填代號 1.非常滿意 2.滿意 3.普通 4.不滿意)

　　　　　　書名_____ 內容_____ 封面設計_____ 版面設計_____

讀完本書後您覺得：

1.□非常喜歡　2.□喜歡　3.□普通　4.□不喜歡　5.□非常不喜歡

　您對於本書建議：

感謝您的惠顧，為了提供更好的服務，請填妥各欄資料，將讀者服務卡直接寄回或
傳真本社，我們將隨時提供最新的出版、活動等相關訊息。
讀者服務專線：(02) 2228-1626　讀者傳真專線：(02) 2228-1598

And so this is Xmas

For weak and for strong

For rich and the poor ones

The world is so wrong

And so happy Xmas

For black and for white

For yellow and red ones

Let's stop all the fight

——〈Happy Xmas （War is Over）〉

1.

　　如果約翰藍儂活到現在，他會和保羅麥卡尼（Paul McCartney）、滾石樂隊（The Rolling Stones）以宛如活化石般的古老姿態在舞台上搖擺吸金嗎？還是會像鮑伯狄倫、尼爾楊（Neil Young）一樣持續探索未知的音樂界限？面對幾年前的反伊拉克戰運動，他會帶著人們高唱〈Give Peace a Chance〉嗎？一如1969年他和小野洋子及夥伴們在床上靜坐行動中的合唱，或者那一年五十萬人在華盛頓紀念碑前的集體高歌。

　　給和平一個機會。

　　在標舉著愛與和平的六〇年代中，藍儂是這兩種精神從不停歇的真正實踐者。他是音樂史上最巨大的搖滾明星，卻也是保守體制中的危險顛覆者。

1971年，他到美國參加的第一場演唱會，是一場聚集了左翼青年和文化嬉皮的演唱會。那時，六○年代的華麗與蒼涼剛落幕，但這些人仍試圖對抗時代的退潮。藍儂在舞台上說：「（六○年代）花之力量（Flower Power）沒有成功，又如何？我們重來一遍就是了！」

　　2.

　　披頭四作為六○年代文化的代表、作為搖滾樂最大的偶像，是不直接介入政治的。但在1966年，當他們在美國的記者會被問到對越戰的態度時，藍儂說，我們不喜歡戰爭，戰爭是錯誤的。

　　說這句話需要一些勇氣，因為當時在美國只有百分之十的民意反戰。

　　然而，那一年藍儂卻穿起了軍服——不過不是為了當兵，而是演出一部反戰意味濃厚的電影：《我如何贏得戰爭》（*How I Won the War*）。

　　彼時藍儂的和平理念是素樸的，還沒有深化為堅定的政治信念。或許因為那是一種時代精神，是所有反叛的年輕人必須有的態度，所以他受到了感染。

　　1967年，反戰運動持續升高，金恩博士宣稱「我們必須要結合民權運動與和平運動」。4月，紐約出現有史以來最大的群眾示威，二十五萬人走在繁華的第五大道上反對戰爭。在紐渥克、在底特律、哈林區等地方，城市貧民區的黑人也開始騷動，和警察嚴重衝突。

　　這一年夏天也是嬉皮們的「愛之夏」（Summer of Love）。他們的主題曲是藍儂唱的〈你所需要的只有愛〉（All You Need is Love），呼喊著用愛來取代暴戾。嬉皮們頭上帶著花，牽手唱著這首充滿愛的歌，實踐做愛不做戰的精神。

但世界並沒有聽藍儂的話。

1968年，是六○年代革命的眞正高潮。在巴黎，超過九百萬工人在街頭幾乎推翻資本主義。在中國，無數年輕人手拿著《毛語錄》，在天安門前高喊口號，在學校、家庭鬥爭老師與父母。在布拉格，蘇俄坦克開進古老而優雅的街道，鎮壓布拉格之春。在美國芝加哥的民主黨總統提名大會，反戰抗議者和他們痛罵爲「法西斯主義豬」的警察在黑夜中激烈對幹。在紐約，哥倫比亞大學學生佔領學校數日，然後被警察以激烈的強制手段驅離。在藍儂所在的英國倫敦，出現了空前龐大規模的反戰遊行，以暴力衝突收場。

眞正血染的鏡頭是3月在越南馬賴，美軍屠殺數百個平民，大部分是老弱婦孺，穿透美國人的道德外殼。而在他們國內，代表那個時代正義防線的黑人民權運動領袖金恩博士，以及甘迺迪總統之弟、正在競選總統的勞伯甘迺迪，先後遭到暗殺。戰後的美國沒有比這一年更充滿哀傷與震驚。

所有人都躲不掉街頭和報紙上的煙硝與四溢的血跡。

縱使這一年披頭四繼續躲在他們的音樂世界中，並在8月發行了一首超級暢銷單曲、由保羅麥卡尼所寫的〈嘿茱蒂〉（Hey Jude），但是在單曲B面，藍儂卻寫下了他的第一份政治宣言：〈革命〉（Revolution）。

你告訴我這是一場革命
你知道
我們都想要改變世界
但是當你要談到破壞時

你不知道你不能把我算進去（或要把我算進去）

（you can count me out / in）

你說你要改變這個體制

你知道

我們都想改變你的大腦

你告訴我說關鍵的是制度

但你知道

你最好解放你的心靈

如果你是要帶著毛主席的照片上街頭

那麼無論如何你是不會成功的

　　在這裡，藍儂對於激進革命的態度是曖昧的。他也想改變世界，但是他反對暴力、反對沒有終極計畫、只有一種自以為激進的姿態──帶著毛澤東的照片、拿著小紅書就是革命嗎？解放之路必須透過個人心靈的改變，而不是政治對抗。而至於他個人是否要參與，他還無法決定1。

　　藍儂雖然沒有在1968年投身社會革命，卻發生了一件他人生的大革命：和小野洋子（Yoko Ono）在一起。1966年在倫敦遇到這個來自日本、在美國長大的前衛藝術家小野洋子後，他們的靈魂再也無法分開。

　　藍儂的個人形象也逐漸從乖乖好男孩轉為離經叛道。他不僅以已婚身分和洋子在一起，還和她一起因持有大麻被捕。他們倆甚至共同發行專輯《兩個處子》（*Two Virgins*），封面是兩人正面全裸照片。

　　藍儂的形象開始塗抹上搖滾樂最常被連結的性與藥物。

3.

1969年3月，藍儂和洋子結婚後去阿姆斯特丹蜜月。但這不只是一場單純的情人蜜月，而是一場和平抗議。他們在飯店裡舉行了一週「床上靜坐」（Bed-in）行動，「以抗議世界上所有的苦難與暴力」。

這個既是一種反抗的行動藝術，也是一種有效傳遞訊息的方式。因為對於大規模的群眾抗議，媒體往往只報導現場的衝突與暴力，而忽視遊行主張的理念；而他們相信這個非暴力且新奇的行動方式加上他們的知名度，會引起世人注意，因此他們每天接受十小時的媒體採訪，說明他們的和平理念。

藍儂是深信非暴力抗爭哲學的：「爭取和平只能透過和平的手段，去用支配體制的武器來向他們抗爭是不適宜的，因為他們總是勝利者。他們很擅於玩一場暴力遊戲，但他們不知道如何對付幽默，一種和平的幽默。」

他們接著想要在美國進行這個「床上靜坐」運動，但是尼克森政府拒絕發給藍儂入境簽證——這是後來七○年代藍儂在美國身分爭議的開始。因此他們選擇去加拿大的蒙特婁，以方便美國媒體記者來採訪。

在蒙特婁床上靜坐行動的最後一晚，藍儂和房間內的支持者一起合唱了他寫的新歌，現場錄下來，然後七天後就發行〈給一個和平機會〉。

這首歌曲充分飽含藍儂在靜坐現場當下的熱情與原始能量。歌詞指涉了六○年代的各種符號，但是副歌卻又跳脫時代的框架，成為一個可以

註1：在這首歌的單曲版中，只有count me out（不要把我算進去），但是在專輯的版本中，他唱的是you can count me out, in（把我算進去或踢開）。關於藍儂對這首歌的詮釋，可以見《藍儂回憶》一書，滾石文化，2004。

在不同時空流動的抗議標語。對於這首歌，藍儂說他是為了想要做一首現代的抗議歌曲來取代〈We Shall Overcome〉這首經典抗議歌曲。

歌曲發行後兩個月，在華府的華盛頓紀念碑前舉行了一場五十萬人的大規模反戰遊行。台上站的是老牌抗議民歌手彼得席格，眼前是他一生見過最大的場面。他唱起了這首他其實還不熟悉的歌，但全場都能跟著他一起大合唱：

All We are Saying：Give Peace a Chance
All We are Saying：Give Peace a Chance
……

戰爭不斷加溫，他們也持續展開追求和平的行動。那一年聖誕節前夕，他們在紐約時代廣場、東京、倫敦、巴黎等十一個城市的街頭上，掛起一幅黑白的廣告看版，上面寫著：

War is Over／戰爭已經結束
If You Want It／如果你想要的話
Happy Xmas from Lennon and Yoko／藍儂和洋子祝賀聖誕快樂

越戰當然沒有因為這個廣告看板而真的結束。但是那個標語，那個在喧譁中沉靜的抗議姿態，卻凝結住了六〇年代的理想主義。

兩年後，他們把這個標語轉變為一首動人的聖誕歌曲：〈Happy Xmas（War is Over）〉。直到今日，這首反對戰爭、追求和平與包容的歌曲還是在聖誕時分飄揚著。

A very Merry Xmas／一個非常快樂的聖誕

And a happy New Year／一個快樂的新年

Let's hope it's a good one／讓我們希望這會是一個好年

Without any fear／沒有任何恐懼

War is over, if you want it／戰爭結束了，如果你想要的話

War is over now／戰爭結束了

Happy Xmas／聖誕快樂

　　在1969年，藍儂和洋子結合他們反戰的政治主張與藝術行動，不論行動藝術（床上靜坐）和裝置藝術（街頭看板）來實踐他們的和平理念。藍儂說，「我們是幽默的，我們是勞來與哈台。在這個偽裝下，我們更能表達我們的主張，因為所有嚴肅的人如金恩博士和甘地，都會遭到槍殺。」

　　沒有人料到的是，當他在七〇年代開始用更嚴肅的面孔介入政治後，這句話竟然血淋淋地應驗在他身上。

4.

　　彷彿趕著過時代的年關般，一切都要在歷史的大門從「六〇年代」換上「七〇年代」的新招牌前，迅速收起鮮麗的羽翼。也是在1969年，披頭四錄製他們解散前的最後一張專輯《艾比路》（*Abbey Road*）；滾石樂隊在美國阿特蒙（Altamont）舉行的演唱會造成聽眾死亡，為六〇年代的集體狂歡寫下黑色悲劇。

但是藍儂的新旅程才正要開始。

年底，他們宣布要在加拿大舉辦一個「和平音樂節」，並要進行一場「國際和平投票」（International Peace Vote），呼籲全球每個人都對戰爭投下一票。他們甚至組織了一個由四百個電台組成的「和平網」。2

1970年，藍儂正式發行他的第一張個人專輯《塑膠小野樂隊》（*Plastic Ono Band*）。或許是因爲他在製作這張專輯時正在接受心理治療，所以音樂是格外赤裸與誠實的自我剖析：與父母的複雜情結、他的階級背景、生命的困惑，以及與洋子單純而美好的愛。

在〈勞動階級英雄〉（Working Class Hero）中，他面對自己的工人階級根源。他成長的利物浦是一個典型的工人城市，而他小時家境不好，父親是船員，母親則遺棄他們。他在訪問中說，那樣的勞動階級文化環境使他本能上就是一個社會主義者。

在〈上帝〉（God）中，他批判六〇年代的假象與幻滅。他唱著，「我不相信耶穌、不相信甘迺迪、不相信貓王、不相信狄倫，更不相信披頭四。」最後一句表示他要自我拆毀作爲一個披頭巨星的虛妄：

過去我曾是織夢者
但現在我已經重生
我曾經是海象
現在我只是約翰 3

終於，藍儂拆穿所有假面，回到自我。他說，六〇年代該結束的是那些色彩斑斕的迷幻，但是要繼續下去的是那股理想主義。所以——

親愛的朋友

你們要繼續走下去

夢已經結束了

在這個七○年代開始的門檻上，藍儂和洋子發表公開聲明說，1970年將是新時代的元年，「因爲我們相信上一個十年是舊機器崩解的時代。而面對未來，只要有大家的協助，我們就可以一起建立一個新時代。」

進入七○年代後，藍儂將開始他更進一步的激進政治，開始遭遇國家機器的粗暴鎭壓，開始面臨他和洋子關係的破裂與重合。雖然虛幻的夢已經結束，但是他要帶著整個世代一起去「想像」——這是他下一張專輯名稱，想像新世界的愛與和平。

5.

從69年底開始，越來越左傾的藍儂開始接觸當時新左派的活躍分子阿里（Tariq Ali）和布萊克伯恩（Robin Blackburn）——這兩人至今都是英國左翼知識界的重量級人物。此時的藍儂亟欲瞭解世界，並探索革命之可能性，所以希望瞭解這些知識分子的理念。1971年初，他正式接受他們採訪。

註2：後來因爲種種原因，這個演唱會並未辦成。
註3：〈我是隻海象〉（I am Walrus）是藍儂在披頭四時期寫的歌，在這裡象徵他的披頭四時期。

在訪問中，藍儂提到他一直都很關心政治，且由於是工人家庭出身，從小就很有階級意識。他批判美國的搖滾樂隊都是中產階級出身，所以不瞭解階級體系的壓迫關係，當然他也承認披頭四遠離了自身的工人背景。他把自己視為新左派的一員，思考如何影響工人和學生；他的策略是，當他的明星地位像特洛伊木馬一樣進入大眾文化體系後，便可以透過音樂以及各種訪問來影響人們的意識，鼓舞他們起身改變世界。除了工人問題外，他更強調「我們不能有一個不包括婦女解放的革命」，而女權意識完全是洋子帶給他的。

這段訪問中的思考，在幾天後就濃縮成一首新歌：〈人民擁有力量〉（Power to the People）。

寫完歌之後，藍儂馬上打電話給阿里說，「那天的對談實在讓我太興奮，所以我為運動做了這首歌，希望大家可以在街頭一起歌唱。」他希望這首歌可以屬於當代最重要的抗議歌曲，取代那些十九世紀傳唱下來的老歌。

在歌詞中，他用兩句話寫下馬克思的剩餘價值論：

> 百萬工人辛勤工作卻什麼也得不到
> 你最好給予他們真正擁有的！

他更進一步告訴左翼或者工人階級的男性，社會的主要矛盾不只是階級，還有性別：

> 同志和弟兄們，我必須問你們
> 你們在家中是如何對待你們的太太

她必須真正成為她自己

所以她才能解放

在這一年春天街頭激烈的反戰抗爭中，這首歌進入排行榜前十名。

這首歌更呈現出他和之前政治姿態的清楚斷裂。在〈革命〉這首歌中，他對於是否要加入革命的行列還感到猶疑不定，現在他卻說：「我們說我們要一個革命／最好趕快開始吧！」

這首歌也展現他最樂觀的期待，他相信只要人民展現力量，就能改變世界。一如他在兩年前聖誕節大型看板上所傳遞的訊息：只要人們願意用行動去反對戰爭，戰爭就會結束。

這一年8月，藍儂和洋子第一次攜手走上街頭示威，手上舉著牌子寫著：「支持IRA（愛爾蘭革命軍），反對英國帝國主義！」高喊：「人民擁有力量！」

1971下半年，藍儂發表新專輯《想像》（*Imagine*）。在這首後來成為他最著名的歌曲中，藍儂描繪出一個沒有國界、沒有私有財產、沒有貪婪、沒有暴力的烏托邦。這並不是癡人的白日夢，因為想像力並不是沒有力量的：在68年巴黎街頭的牆壁上，學生們寫下「用想像力奪權」；當年新左派的知識導師、法蘭克福學派哲學家馬庫色（Herbert Marcuse）也說，想像就是權力──「把最前進的觀念和想像力的價值轉變為事實，就是革命性的！」

這張專輯和這首歌不但成為排行榜第一名，並得到左派雜誌的高度稱許。歌曲的音樂和意境更使其成為搖滾史上最永恆的歌曲。藍儂證明了他可以結合搖滾樂創造力與理想主義。

有了烏托邦，有了音樂來傳遞這個共同的藍圖，接下來的工作是組織

更多人加入他的夢：

> 你可以說我是作夢的人
> 但我不是唯一的
> 我希望有一天你可以加入我們
> 然後世界會成爲大同

藍儂準備和新左派更緊密結合。他向阿里提議他可以出錢購買一個媒體來結合更多人；他們也準備成立一個「紅葡萄基金會」，來進行左翼的政治與文化工作。藍儂透過他們進入了真正的工人鬥爭，例如一起聲援和金援蘇格蘭船廠工人的罷工。

但是，就在他要更深化他在英國的左翼政治運動時，卻因爲小野洋子要爭取她和前夫的女兒的監護權，他們必須在短時間搬到美國。

從英國轉換到美國，將對藍儂的政治實踐產生深遠影響。尤其是因爲他的激進政治一直深受身旁的人影響，例如小野洋子或是後來這些英國新左派知識分子。而英美的左翼政治風格完全不同：英國更強調以階級鬥爭爲基礎，且阿里和布萊克伯恩都是知識分子，但藍儂到美國後，將進入完全不同的左翼政治實踐。

6.

1971年8月，藍儂和洋子離開倫敦，來到紐約，住進格林威治村的小公寓。然後，地下藝術家來了，詩人來了，左派分子也來了，尤其是六〇年代新左派中特立獨行的人物魯賓（Jerry Rubin）和霍夫曼

（Abbie Hoffman）。這兩人都參與了1968年在芝加哥民主黨大會的抗爭，因此和其他人一同遭到審判，被稱爲「芝加哥七君子」（Chicago Seven）。不久後，這兩人成立了「國際青年黨」，簡稱Yippie（Youth International Party）。他們和傳統強調草根組織的左派團體不同，而是更依賴媒體政治，更強調用衝突且戲劇化的方式來攫取媒體注意力。藍儂的床上靜坐行動就是符合這種媒體造勢的反抗風格，所以雙方一見如故。

他們合作的第一個行動是1971年12月在密西根安那堡的「釋放辛克萊」（Free John Sinclair）演唱會。辛克萊是革命組織「白豹黨」的重要幹部，也是政治龐克先驅樂隊MC5的經紀人。他堅信搖滾樂可以推翻資本主義：「我們沒有槍，但我們有更強大的武器能夠直接和百萬的年輕人接觸，搖滾樂就是我們最大的武器。」他在69年因爲販賣大麻而被判刑十年。

在獄中，他不斷要求州議會修改管制毒品的法律，期待可以藉此出獄；71年底這場政治演唱會就是一連串運動的高潮。就在演唱會前一天，當地議會通過降低販賣和持有大麻的刑罰；演唱會後兩天，辛克萊被釋放出獄。

當天演唱會是由詩人艾倫金斯堡開場，然後有抗議民歌手歐克思和黑人天王史提夫汪達（Steve Wonder）的演唱，以及魯賓、霍夫曼和黑權運動組織黑豹黨主席席爾的演講。正如魯賓所說，「我們在這裡所做的是結合流行音樂和革命政治，以推動一場全國性的革命」[4]。

註4：這群新左派也透過另外一場演唱會聲援辛克萊：1969年的胡士托。在樂隊The Who上台演唱時，霍夫曼衝到台上要大家支持釋放辛克萊，但是卻被吉他手Pete Townshend用吉他趕走。

然後藍儂上台了。他演唱的歌就叫〈辛克萊〉（John Sinclair）。在歌曲中，他唱著：「現在就讓約翰自由吧！」

　　但是要那一個約翰自由？

　　是要讓「約翰」辛克萊從牢獄中獲得自由？還是要讓「約翰」藍儂從披頭四的角色中解放出來？

　　1971年的約翰藍儂，早已不再是那個看來溫順可口的偶像披頭，而是一個試圖接合搖滾樂與激進政治的音樂人，一個真正的行動主義者（activist）。

　　如果六○年代最鮮明的抗議歌手身影是狄倫，那麼從七○年代的開端，藍儂將用更多的抗議歌曲、更激進的政治姿態，來開始音樂與政治的新可能。

　　7.

　　藍儂在美國的第二場表演是年底在紐約哈林區的阿波羅戲院，這是為了紐約阿提卡監獄的囚犯而唱。三個月前，一千多名的監獄囚犯為了爭取獄中基本權益而暴動，數十人傷亡。這些犯人大都是黑人，所以黑人社區在這個黑人音樂的聖地舉行了一場慈善演唱會，來幫助囚犯家庭募款。許多黑人歌手如愛麗莎富蘭克林（Aretha Franklin）都出席演唱，但藍儂這個白人歌手更直接以事件為名做出一首歌〈阿提卡州〉（Attica State）：

　　恐懼和恨蒙蔽了我們的判斷
　　讓我們從漫漫黑夜中解放出來吧

藍儂和洋子並不滿意於這種個別的政治演唱會。「釋放辛克萊」演唱會只是一個新運動的開端；藍儂、洋子和魯賓計畫到各地巡迴演唱／演說，並且組織各地的青年理想主義者，讓他們關注社區本身的問題。而且當共和黨在加州聖地牙哥舉行總統提名大會時，他們要到外面辦演唱會抗議，以阻止共和黨的尼克森連任。藍儂甚至準備邀請狄倫一起上路，聯手重建音樂的激進政治 **5**。

　　然而，執政的尼克森政府沒有給他們這個機會。

　　1972年6月，藍儂發表了來到紐約後的新專輯，名稱就叫《在紐約的時光》（*Some Time in New York City*）。這是張高度政治化的專輯，且內容與包裝都依循「頭版新聞歌曲」的概念：專輯封面是模仿《紐約時報》頭版，封面上的新聞標題則是專輯中歌曲曲目，照片則包括洋子設計的尼克森和毛澤東一起裸體跳舞。每首歌的內容幾乎都是藍儂在近期經歷的各種政治事件，包括〈Attica State〉、〈John Sinclair〉、談女性黑豹黨員的〈Angela〉、關於1972年北愛民權運動者被英軍槍殺的〈Sunday Bloody Sunday〉、記錄他們紐約生活的〈New York City〉，以及一首引起諸多爭議的女性主義歌曲〈Woman is the Nigger of the World〉。

　　這種新聞式歌曲早已是美國抗議歌曲的傳統 **6**，但這張專輯的評價和銷售都不好。或許，這些歌曲的價值真的和新聞一樣，只有記錄歷史時

註5：這段歷史是根據一本傳記《Come Together》，但是小野洋子在紀錄片《The US vs. John Lennon》中否認他們有打算要去共和黨大會辦演唱會。

註6：抗議民歌手Phil Ochs在1962年的文章就寫到，「每個報紙標題都是一首潛在的歌，而一個有效的創作者就是要找出適合於音樂的題材。」1964年，他發表一張專輯《*All the News That's Fit to Sing*》，概念就是「一份音樂的報紙」。而藍儂在出版這張《在紐約的時光》專輯後，也有找Phil Ochs來聽過。

刻的意義，卻無法傳世。當然，如何寫出音樂美學上可以永恆、但又飽滿抗議精神的歌曲，是所有抗議歌曲的難題。

8.

即使這張專輯評價不佳，但藍儂透過文化造成的政治影響力卻已經強大到可以顛覆政權了──起碼當政者是如此認為。FBI早就開始監控藍儂，甚至用各種手段打擊他，包括對報紙放消息說他資助恐怖主義，或者說魯賓被CIA收買。72年5月，藍儂在FBI的檔案從「新左派」提升到「革命活動」。

真正對藍儂造成打擊的，是1972年初，一名參議員寫了一封秘密信給尼克森政府的司法部長，指控藍儂和左派分子「正提出一個計畫要逼尼克森下台。他們計畫在各個舉辦初選的州舉辦演唱會，以此進入校園、推動大麻合法化、鼓勵青年去抗議共和黨提名大會。……如果可以終止藍儂的美國簽證，會是一個好的反制策略。」尼克森政府開始了準備驅逐藍儂出境的程序。

共和黨之所以這麼擔憂藍儂的影響力，關鍵原因之一是1972年這次大選是美國第一次把投票年齡降到十八歲，所以年輕人的選票將扮演重要角色。而屬於年輕人的搖滾樂，或許就是辛克萊相信的最有力的政治武器。

無論如何，約翰藍儂成為搖滾史上第一個因為政治影響力而被美國政府試圖遣送出境的音樂人。此後數年，藍儂展開了和美國政府漫長的法律訴訟，並深深影響了他的音樂革命計畫。在律師建議下，為了保持低調，他們取消了原來反戰巡迴演唱會的計畫。而美國在73年開始從越

南撤兵、尼克森爆發水門案並於次年辭職下台，也使得抗爭頓時失去了方向感。藍儂逐漸淡化他的政治參與。

一個深具象徵性的改變，是73年春天，藍儂和洋子離開他們在格林威治村的革命小窩，而搬進中央公園旁邊的豪宅達科塔大廈（Dakota）。

年底，他發行新專輯《心靈遊戲》（*Mind Games*），音樂的政治意味大大降低。69年時，他曾說希望人家記得他是和平主義者的身分先於音樂人，但現在他卻說：「〈All You Need is Love〉就是我最終的政治信仰。我發現涉入政治太多會影響我的音樂。我是藝術家，不是政治人物。」

1976年中，藍儂終於贏得訴訟，獲得永久居留權，但他卻也早已疲憊不堪了。

1980年12月8日，他在接受媒體的訪問中說：

「也許在六〇年代時，我們都像小孩般的天真，然後各自走回自己的房間。我們終究沒有得到一個花與和平的美好世界……但六〇年代確實告訴了我們該具有的責任與可能性。它不是最終的答案，而是讓我們可以一瞥事物的可能性。」

這是什麼樣的可能性呢？或者我們該如何去「想像」新的愛與和平的可能性呢？

藍儂沒有機會告訴我們，因為那是他人生最後一場訪問。

六個小時後，他就在曼哈頓家門口被槍殺了。

9.

我站在紐約中央公園的「草莓園」——這裡並沒有草莓，只是在地上刻了「Imagine」字樣的圖案。每年多天他的祭日，都會有無數歌迷在這裡聚會，點起蠟燭，唱著藍儂或披頭四的歌。

幾十公尺外公園旁的大樓，達科塔大廈，就是藍儂被瘋狂歌迷槍殺的地點。

沒有人想到，六○年代的精神會以如此暴力而黑暗的方式終結。

然而，藍儂證明了搖滾樂如何可以撼動現實政治——至少當權者是如此相信，所以才試圖要驅逐他出境。到了八○年代時，FBI仍然不願意解密關於藍儂的歷史檔案，因為他們說資料一旦公開，將會在英國造成「政治和經濟不穩定，以及社會暴動」。

只是，1980年那聲槍響雖然讓藍儂本人不會再威脅執政者，卻並不能讓人們停止想像。因為，每一代的年輕人都用不同的方式想像屬於他們的愛與和平。

當人們在聖誕夜聆聽動人的〈Happy Xmas（War is Over）〉時，他們會被喚起對和平的溫柔渴望；而當人們唱著〈Power to the People〉時，下一場抗爭或許就在不遠處。

藍儂死了，那個六○年代試圖追求愛與和平、試圖反對戰爭機器、相信把權力還給人民的象徵死了。但那又如何？我們重來一遍就是了。

藍儂、傑格與1968

披頭四和滾石樂隊是六〇年代英國,甚至全球,最巨大的樂隊。在那個狂亂而令人激憤的1968年,他們是如何回應時代的呼聲呢?

前一年,1967年,表面上是愛與和平的嬉皮年代。披頭四看到的是時代美麗的一面。用〈你需要的只有愛〉這首歌,呼喊著用愛來取代暴戾、壓迫與對抗;用《寂寞芳心俱樂部》(*Sgt. Pepper Lonely Hearts Club Band*)來體現那個時代的斑斕。但是始終是壞男孩形象的滾石樂隊,卻用專輯《*Their Satanic Majestic Request*》揭示了那個時代斑斕色彩下的黑暗。

到了1968年,他們的對比更加強烈。

1.

在六○年代後期，許多左翼人士已經開始看到搖滾可以做為青年文化革命的彈藥。因為搖滾的節奏可以讓人震動，可以挑動青年對身體的慾望，破壞保守的社會秩序。這些反叛與破壞的能量如果被導引到政治上，不低於傳單或子彈，而離經叛道的滾石就是搖滾樂的黑暗使者。

1968年，法國新浪潮導演高達想結合影像與搖滾樂的激進潛力，於是拍攝一部電影，內容是滾石錄製〈同情魔鬼〉（Sympathy for the Devil）這首歌的錄音過程，並剪入許多街頭抗爭畫面 1。

當政者也沒有低估搖滾的力量。傑格當時的女友Marianne Faithful就說，從1967年開始，英國政府已把滾石視為國家的敵人，計畫要把滾石搞垮。而這一年，警方突擊滾石吉他手理查（Keith Richard）家，並在6月以持有安非他命罪名審判他和傑格。

面對這場審判，傑格說：「有人不喜歡我們在歌曲中表達的理念，不喜歡我們的生活方式，因此想要阻止我們，斬斷我們的影響力。」英國《泰晤士報》社論就說，「滾石樂隊顯然是因為他們的道德名聲，而非他們真正的罪，而被判刑。」

1968年3月17號，在英國倫敦的美國大使館前，一場反對美國越戰的上萬人示威正在盛大舉行。遊行的帶頭者是從當時至今都是英國最閃亮優雅的女演員Vanessa Redgrave，和從當時至今都非常活躍的左翼知識分子阿里。很快地，示威轉變為一場警察和抗議民眾間的嚴重衝突，民

註1：他原本是要拍一齣電影找藍儂扮演托洛斯基，但合作不成。

眾用石塊攻擊警方，警察則在煙霧彈中痛毆民眾。

在這場暴動中，有一個那個時代最閃亮的明星也在那裡抗議，他是米克傑格（Mick Jagger），滾石樂隊的主唱。傑格說：「你感覺到你是和一群想要改變世界的人在一起，而且你真的被群眾帶著走，不論他們要走到哪裡。這就好像在舞台上，觀眾給你如此大的能量，你真的不知道如何駕馭它。」

5月，在海峽的另一頭，巴黎的百萬學生和工人正在街頭掀起另一場革命。這兩個事件刺激米克傑格寫下滾石最著名的政治歌曲：〈街頭鬥士〉（Street Fighting Man）。

後來在接受《滾石》雜誌創辦人Jann Wenner 的訪問時，傑格提到巴黎「五月革命」對〈街頭鬥士〉的直接啟發：

「當時在法國是一個奇異的時代。美國也是，因為越戰和其他各種騷動。在當時我認為這是一件好事。各種的暴力在燃燒著。他們幾乎要推翻了法國政府。……但是相對的，倫敦非常安靜……」

在〈街頭鬥士〉中，傑格唱著：

在每個角落，我都聽見了遊行的沸騰聲音
因為夏天已經來了，而這是在街頭戰鬥的時刻

但是一個窮小子能做些什麼呢？
除了在一個搖滾樂隊中高聲歌唱？
因為在這個死氣沉沉的倫敦裡，是容不下一個街頭鬥士的啊
……
嘿，我的名字叫做搗亂

我要呐喊和尖叫，我要殺掉國王，我要痛罵他所有的僕侍

　　這樣的歌詞震驚了所有人。從來沒有一個大牌如滾石的音樂人如此推崇暴力與革命。與此相比，十年後龐克樂隊「性手槍」（Sex Pistols）的〈無政府主義在英國〉（Anarchy in the UK）似乎也和平了起來。

　　當這首歌在1968年8月底發行時（收於專輯《Beggars Banquet》，美國和歐洲從巴黎、羅馬到柏林等城市都正在燃燒。BBC決定禁播這首歌。左翼知識分子阿里邀請傑格把歌詞用手寫的形式登在他剛創刊的社會主義刊物《Black Dwarf》上。在同期雜誌上，還有另一篇同樣主題的文章來配合這首歌詞，那是一個世紀前馬克思的好友恩格斯（Friedrich Engels）所寫的共產主義文章：〈論街頭抗爭〉。於是，這本小雜誌的本期封面寫著：本期內容——米克傑格和恩格斯談街頭抗爭。

　　這是滾石作為一股反文化力量和左翼運動接合最緊密的一刻。

2.

　　文化的力量往往會超過當初創作者的原意。

　　被拋擲在一個暴力的時代中，〈街頭鬥士〉這首歌激起的聲響，無疑比滾石樂隊所想像的更劇烈。尤其是當年8月在美國芝加哥舉行民主黨大會，許多組織都計畫前往抗議，芝加哥電台因此禁播這首煽動性歌曲，唱片公司在後來也被迫把單曲封面——一群青年抗議的照片——換掉，以免讓人以為他們贊成芝加哥的暴動。

　　雖然當政者害怕〈街頭鬥士〉的力量，但滾石可沒有預期自己的歌真的能掀起什麼革命。正如理查所說，「美國許多電台禁播這首歌只是

證明他們多麼偏執瘋狂。」傑格也說，「他們說這首歌是顛覆性的。當然是；但是如果認為一首歌就可以讓人發動一場革命，更是愚笨的想法。」

細究歌曲本身，滾石雖然表達對革命的憧憬，但並沒有說他們要參與街頭戰鬥。他們要做的，其實只是去組一個樂隊。正如歌詞所說：「**但是一個窮小子能做些什麼呢？除了在一個搖滾樂隊中高聲歌唱？**」

理查說，「我不認為人們瞭解我們想要做什麼，或是傑格在歌曲中談什麼。我們不是說要上街頭，而是說我們只是一個搖滾樂隊。政治是我們想要遠離的。」而傑格說得更清楚，「這首歌曲本身就是我唯一和街頭抗爭產生聯繫的行動。」

如果在歌詞中，滾石對自身是否參與街頭抗爭透露出曖昧的態度，那麼這首歌為何還能如此撼動體制呢？那是因為歌曲的政治力量不是只來自歌詞；從前奏開始，〈街頭鬥士〉的聲響與節奏就讓人想要激動地舞動身軀，起而戰鬥。〈街頭鬥士〉的音樂就是響亮的街頭號角。

3.
同樣是在1968年8月，披頭四發行藍儂寫下的歌曲〈革命〉，來質疑學生革命。

相對於藍儂對革命的保留，彼時的英國新左派認為，滾石才是屬於革命的樂隊，〈街頭鬥士〉證明他們是一支政治激進的樂隊；披頭四的〈革命〉則是攻擊他們正在爭取的一切。社會主義刊物《*Black Dwarf*》在1968年10月這一期，除了刊載米克傑格手寫的〈街頭鬥士〉歌詞，編輯也發表一篇〈給約翰藍儂的信〉，嚴厲批評〈革命〉這首歌：

或許現在你可以看出來我們對抗的不是壞人⋯⋯而是一個壓迫的、邪惡的、威權的體制⋯⋯你知道，從你自己的經驗，這個體制只讓勞工階級對自己的生活擁有多麼微小的掌握⋯⋯人與人之間的愛與仁慈怎麼可能在這樣的社會中出現？這是不可能的。在你所期待的那種充滿愛的社會出現前，這個體制必須被改變⋯⋯而要改變世界之前，你必須先瞭解這個世界的問題所在，然後摧毀它，無情的。⋯⋯沒有客氣的革命這種事。

最後這封信說，

看看我們的社會，然後你捫心自問，為何會如此？然後你應該加入我們。

出乎所有人意料之外，藍儂竟然親自寫一篇文章回應。

　　你們自以為是什麼東西？你們自以為懂什麼？我不只反對體制，我也反對你們。我知道我反對什麼：狹隘的心、貧富差距。
　　⋯⋯我告訴你這世界有什麼問題，是人本身！所以你要摧毀人類嗎？無情地？除非改變你們的╱我們的頭腦，不然是不可能改變世界的。你告訴我任何一個成功的革命。誰搞砸了共產主義的？就是病態的頭腦！⋯⋯你好像認為這只是一場階級戰爭。
　　⋯⋯與其去比較披頭和滾石，不如格局大一點，想想我們所處的世界，然後問問你自己，為什麼？然後加入我們吧！

約翰藍儂

　　PS.你們摧毀世界，而我會重建他們。

這個辯論傳遍世界各地，並且被視爲典型的新左派vs.嬉皮的辯論。因爲後者強調心靈改革，前者強調透過政治與社會革命來改變體制。但當然，這兩者未必眞的互斥。

然而，沒有人想到，就在一年之後，眞正轉變爲新左派的是當時被批評爲保守的藍儂，而不是米克傑格。

4.

1968年底，滾石褪下戰鬥姿態，穿扮起小丑服裝，爲電視拍攝「搖滾馬戲團」的現場演唱。高達爲他們拍攝的政治意味濃厚的電影《一加一》（one plus one）被迫在最後放入〈Sympathy for the Devil〉這首歌完整版，因爲製作人認爲這才會吸引觀眾，但高達不願意，並且批評滾石是懦夫，不願意捍衛他的版本。

畢竟滾石想做的終究只是一個成功的搖滾樂隊。對政治革命的浪漫憧憬只是5月巴黎街頭的煙硝迷霧。街頭鬥士沒有改變時代，而僅是時代的產物。滾石唯一改變的，是讓死寂的倫敦、讓搖滾樂從此更加熱鬧，讓他們從倫敦的窮小子成爲一群富有的老頭，而不是政治和社會體制。（多年後，當年寫公開信批判藍儂、讚揚傑格的那位作者John Hoyland也說，「回頭來看，當年當然是荒謬的，因爲傑格只是想扮演一個革命者的形象而已。」）

但1968年之後的藍儂卻更加政治化，開始和小野洋子採取更多反戰和平行動，穿上戰鬥氣息濃厚的軍裝，寫下更多抗議歌曲，並嘗試在美國透過搖滾樂來組織青年文化的政治力量，直到被尼克森政府視爲「國家的敵人」。

而今天，後來成爲眞正街頭鬥士的藍儂已死，但傑格還在舞台上扭著屁股，唱著〈街頭鬥士〉賺著演唱會的鉅額利潤。

附二 「改變正要來臨」：黑權與黑人歌曲

1.

1963年新港民謠音樂節上，瓊拜雅、狄倫、彼得席格、「彼得、保羅與瑪麗」和黑人合唱團「自由歌手」一起合唱狄倫的歌〈隨風而逝〉以及〈我們一定會勝利〉。

那是民謠與民權運動結合的高潮時刻。

那一年，也是民權運動的高潮；多年的鬥爭在這一年之後將逐漸轉型。

內戰之後，即使黑人不再是奴隸，但是南方許多州政府仍然立法種族隔離：他們不能和白人去同樣的學校、圖書館和其他公共設施，他們也不能在餐廳裡、在巴士上，和白人坐在同一個區域。此外，去投票的工人可能會被雇主開除，農人可能會難以獲得銀行貸款，因此合格選民的

投票率不到一成：他們是沒有實質公民權的公民。

1954年，美國最高法院宣布學校的種族隔離制度是違憲的，但在南方，仍有許多學校維持只准白人進入。

1955年，在蒙哥馬力鎮，一名黑人婦女Rosa Parks拒絕離開巴士上保留給白人的座位因而被逮捕，當地黑人居民展開杯葛公車的抗爭，掀起了對抗黑白種族隔離制度的民權運動。

1957年在小岩城，九名黑人學生註冊原來只有白人的中央高中（Central High）。不但許多白人種族主義者抗議，當地州長更動用國民兵在校門阻止九名黑人進入——這個軍人與學生對峙的照片成為全國頭條。幾天後，艾森豪總統動用憲法權利，將州國民兵歸為聯邦政府所管，並派遣軍隊保護九名黑人學生在白人的叫囂和侮辱聲中進入學校。此後幾個月，他們都由軍隊保護上學。

1960年2月，在北卡羅來那州的格陵斯堡市，四個穿著整齊的黑人大學生進入百貨公司的午餐店，卻遭到拒絕。他們在百貨公司門口坐下抗議，在第二天帶了更多學生來抗議；幾天後，有超過五百個學生在門口靜坐抗議。百貨公司被迫暫停營業。這個靜坐行動開始蔓延到南方其他城市。

1961年最引人注目的民權運動是「自由乘車運動」（Freedom Ride）。因為最高法院判決巴士實行種族隔離是違憲的，所以民權組織派人坐上巴士前往南方各州檢查。結果許多人遭到白人暴徒威脅、毆打，被當地警察逮捕。聯邦政府一開始也沒有特別支持自由乘車運動，直到壓力不斷增大，才終於發布命令禁止巴士的種族隔離。

1962年，詹姆士莫瑞迪司成為密西西比大學第一個註冊的黑人，但州政府反對，甘迺迪政府派遣士兵保護他進入校園，發生嚴重暴動，數

百人受傷（狄倫爲此寫下歌曲〈牛津城〉）。

1963年春天在阿拉巴馬州的伯明罕市，綽號「猛牛」的警察局長以惡劣的暴力對付黑人示威者，用消防車噴水管沖倒成排的抗議者，用電擊棒毆打他們，畫面震驚全國。金恩博士也遭到逮捕。甘迺迪總統爲此感到沮喪與憤慨，開始積極推動民權法案，禁止在公共設施實施種族隔離。

夏天，黑人民權組織的領導人之一的愛佛司被三K黨暗殺；8月，一個黑人教堂被炸毀，四個小女孩死亡。月底，金恩博士領導了華盛頓的百萬人大遊行。第二年，他出版了《爲何我們不能再等待》一書，並獲得諾貝爾和平獎。

1964年和1965年，國會接連通過重要的民權法案，廢除了各種制度、設施以及投票體系的種族隔離。民權運動獲得大幅進展。

2.

音樂是民權運動重要的原聲帶。但是，從五〇年代中期到六〇年代前期的民權運動，主要參與的歌手或者書寫種族矛盾的歌曲，除了以宗教歌曲爲基礎的「自由歌曲」（Freedom Songs）外，大都是白人民謠歌手，彼得席格、狄倫、瓊拜雅、歐克思等人成爲民權運動的聲音。不過，民謠運動雖然關心黑人民權運動，但這種節奏性貧乏的音樂形式卻無法吸引黑人聽眾，以至於民權組織常常須要去特別動員黑人社區民眾來參加他們的演唱會。

另一方面，當時黑人歌手的R&B音樂是排行榜的主流，這些音樂提供了黑人情感的撫慰、文化的認同，但是明星們如Ray Charles和Sam

Cooke很少直接支持民權運動組織，歌曲也不會直接討論種族問題。

到了六○年代後期，當民權運動逐漸轉化為黑權運動，開始有越來越多黑人巨星直接介入政治。

在民權運動高潮的1964年左右，黑人靈魂樂的兩大巨星Sam Cooke和Curtis Mayfield，首先開始逐漸政治化。

Sam Cooke是五○年代末到六○年代最有代表性的R&B歌手之一，他的歌迷也有不少是白人。當他在1963年聽到狄倫的〈隨風而逝〉後，一方面翻唱了這首歌，另方面開始思考為何黑人不能做出如此關於美國種族主義的偉大歌曲。於是，他在次年發行後來成為經典的專輯《改變正要來臨》（*A Change is Gonna Come*）：

> 許多時候我以為我無法再承受了
> 但現在我相信可以繼續堅持下去
> 雖然我們等待了很久
> 但是一場巨大的改變終於要來了

另一個商業上很成功的靈魂樂團體The Impressions的主唱Curtis Mayfield也開始在音樂中討論種族矛盾。他們在1965年的歌曲〈人們準備好了〉（People Get Ready）被廣為傳唱。

他們兩人之外，在那個靈魂樂還未政治化的六○年代前期，參與民權運動最深的歌手是尼娜西蒙（Nina Simone）。

1963年夏天是她的轉捩點。民權運動工作者愛佛司被殺害以及伯明罕教堂的爆炸案造成四個小女孩死亡，震撼到她的骨髓。她寫下第一首政治化的歌曲〈Mississippi Goddam〉，一首充滿憤怒與傷痛的歌。

這個國家充滿了謊言

你們都會像蒼蠅般死去

我不再相信你們

你們只會不斷說，「慢慢來慢慢來」

接下來的幾年，她出現在各種遊行和募款活動上，並且常常出現在南方的前線，例如在1965年從塞爾瑪到蒙哥馬力的遊行。六〇年代中期後，她更傾向黑權主義，認為暴力革命或許是必要的。民權運動組織的著名領袖H. Rap Brown說她是「黑人革命的歌手，因為沒有人像她一樣唱出真正關於種族問題的抗議歌曲」。

事實上，不只是他們，六〇年代後期，不論是黑人民權運動的性質，或是黑人音樂與運動的關係，都出現重大改變。

3.

六〇年代中期，民權運動讓許多政治和法律的種族隔離措施被取消了，黑人投票率增加了（1964年在南方只有35.5%的合格選民去投票，到了1969年有65%），黑人出任民選官員比率也增加（在1965年只有一百名左右，到了1969年有超過一千名）。但另方面，系統性的種族主義和制度性的歧視仍未消除：惡劣的住屋、低劣的教育品質、高失業率和貧窮問題仍然標記著黑人社區。

北方黑人發現這些法案對他們邊緣和貧窮的社區並沒有帶來改善，尤其黑人民眾的權利意識增長後，更讓他們對醜惡的現實不滿。從1964

年開始，在都市的黑人貧民區開始出現零星暴動。1965年，在洛杉磯瓦特區（Watts）的嚴重暴動造成三十四人死亡，上千人受傷。

暴亂不斷蔓延。1965年到1968年間，有一百六十九人在這些紛亂中喪生，七千人受傷，超過四萬人被捕。對於1967年夏天在各大城市出現的暴動，詹森總統指派一個委員會調查暴動原因，結論指出，即使通過民權法案，但美國仍然是一個黑白分離且高度不平等的社會。

另方面，新一代民權運動者開始認為原來的非暴力策略、爭取法律面的改革，以及和白人自由派合作的方式是有問題的（例如他們最終無法在民主黨中取得權力），因此日益不信任白人自由派，甚至認為沒必要去整合入一個如此不公平的、由白人掌控的社會。

同時，在民權法案通過之後，白人自由派以為種族問題已經結束了，他們更關心越戰或者其他議題如嬉皮反文化、女性和同志等等，而不像六〇年代前期以民權運動作為主要焦點。

1966年，金恩走出南方，在芝加哥發動反對黑人住屋歧視政策的運動：因為雖然大部分白人表示支持黑人在工作上的平等，但絕大多數都反對黑人住進他們的白人郊區。

這一年，主張武裝自衛、階級鬥爭的黑豹黨在加州奧克蘭成立；「黑權」（Black Power）這個口號也開始流行起來。紐約黑人領袖Adam Clayton Powell Jr.說：「去要求這些上帝賦予的權利就是去尋求黑人權力。」

所謂黑權包括幾種主張：要求完全與白人國家分離、建立伊斯蘭國家；強調根植在非洲傳統文化的黑人自覺；主張革命社會主義和武裝鬥爭，如黑豹黨。

既有的民權組織也開始轉型。SNCC（Student Noriviolent Coordination Committee）在1966年完全主張黑權的理念，另一個早期的民權運動組織CORE（Congress of Racial Equality）在1968年排除所有白人。黑人民權運動開始由金恩博士的打破種族障礙，轉移到強調黑人文化與認同、拒絕與白人自由派合作，甚至武裝鬥爭爲代表的黑權運動。

在文化面上，黑權運動主張黑人以更符合他們歷史、精神的風格與形式來表達自我，尤其是回溯非洲根源的文化傳統，並和白人文化霸權對抗。在這個脈絡下，他們開始重視「靈魂文化」，包括他們生活的各層面，如服裝、食物和音樂等等，尤其強調尊嚴與光榮感。

黑權也更重視黑人音樂作爲一種工具；靈魂樂或者福音、Funk、R&B，都是這場革命的關鍵一環。一位民權運動領袖在1966年說：「我們是美國唯一有文化的種族。我們不用以詹姆士布朗（James Brown）爲恥，也不用等到披頭四來正當化我們的文化。」

另一方面，原來六〇年代前期R&B音樂人的不願政治化，主要是因爲唱片公司擔心黑人歌手太靠近民權運動會對市場不利，現在他們發現關注社會議題、強調黑人榮耀是有商業市場的。所以六〇年代中期之後，有越來越多歌曲／歌手直接透過歌曲表達對黑權的支持。

最重要的歌手是被稱爲靈魂樂之后的愛麗莎富蘭克林。她說：「黑權運動讓我和大部分的黑人開始重新審視我們自己……我們開始欣賞我們的一切，愛上我們原本所具有的東西。」

1967年，她發行歌曲〈尊重〉（Respect）。原本是針對男性對女性的「尊重」，很快被延伸到黑白關係，成爲黑權運動的聖歌。

另一首黑權運動的政治宣言歌曲是Funk教父詹姆士布朗的〈大聲說

出來：我是黑人而且我以此爲榮〉（Say It Loud- I am Black and I am Proud）。布朗在六〇年代前期很少參與民權運動，但是後期非常積極，也和黑豹黨關係友好。許多黑人認爲布朗的音樂比黑人領袖更能表達他們的心聲。

這首歌正好發行於最黑暗狂亂的1968年。那一年，金恩博士被暗殺。在墨西哥的奧運會上，當黑人選手湯米史密斯（Tommie Smith）和約翰卡羅斯（John Carlos）在頒獎台上領取金牌和銀牌時，他們低下了頭，高舉手上黑手套，以靜默向黑權運動致敬。這也成爲六〇年代的經典鏡頭。

此外，The Impression 的歌曲〈我很驕傲〉（I am So Proud）、〈我們是贏家〉（We're a Winner）和尼哪西蒙的〈年輕、聰明和黑色〉（To be Young, Gifted and Black）、The Staple Singers的〈尊重你自己〉（Respect Yourself）都成爲黑權運動、黑人尊嚴（black pride）的代表性歌曲。

除了這些代表黑權理念的歌曲，靈魂樂歌手也不輸給白人搖滾樂，在七〇年代初發表種族問題以外的社會批評音樂。

Curtis Mayfield的〈我們一定要有和平〉（We Got to Have Peace）、Edwin Starr的〈戰爭〉（War）都成爲反戰經典歌曲。但更重要的是兩張專輯：《發生了什麼？》（*What's Goin On?*）和《暴動正在發生》（*There's a Riot Goin' On*）。

前者是馬文蓋（Marvin Gaye）的專輯。他弟弟在越南寫給他的信，以及黑人貧民區發生的暴動，讓他深深感到不能只是一直唱情歌。1971年，他發行專輯《發生了什麼？》，犀利穿透時代的迷惘。專輯歌曲討論了都市貧民問題（〈Inner City Blues〔Makes Me Wanna

Holler〕）〉、生態問題（〈Mercy Mercy Me〔The Ecology〕〉）。
專輯同名曲〈What's Goin' On?〉反戰立場鮮明，歌詞「**戰爭不是答案**」更成為音樂史上的經典名句。

　　來自舊金山的Sly and Family Stone是一支包含黑白的樂隊，樂風融合Funk、搖滾和靈魂樂。1968年發行單曲〈日常人們〉（Everyday People）強調種族間的平等與和諧，獲得排行榜第一名。1971年，他們發行專輯《*There's a Riot Goin' On*》，來回應馬文蓋幾個月前的《*What's Goin' On*》——後者問：「發生了什麼事？」他們的回答是：「一場暴動正在發生！」這張專輯是對美國價值的全面質疑。音樂不再是以往的輕鬆動聽，而是在黑暗中帶著晦澀，正反映六〇年代末期之後美國的暴力與混亂，以及他們自身的焦躁與沮喪。

　　然而這是最終的暴動了。七〇年代之後，六〇年代的躁動與激情逐漸遠颺，多年的越戰走向終點，黑權運動的激進力量逐漸式微，而不論是民權運動的白人民謠或是關於黑人光榮的靈魂歌曲也慢慢淡去。只是，美國的黑白種族矛盾還根植在這個土地上，直到現在。

Part 3
七〇年代至今

Patti Smith

相信民眾力量的詩歌搖滾

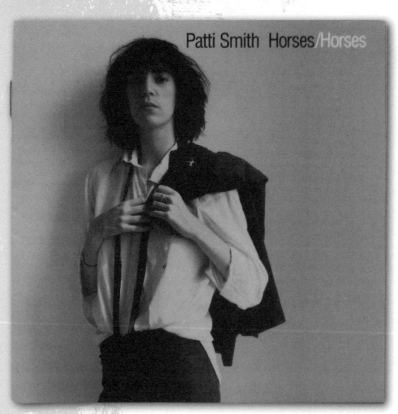

Patti Smith《Horses》BMG唱片

搖滾是一種屬於人民的、擁有最原始能量的藝術形式，並且具有融合詩歌、政治、心靈和革命力量的可能性。

——佩蒂史密斯

1.

2006年初的冬天，我在紐約哥倫比亞大學的表演廳中看佩蒂史密斯和吉他手蘭尼凱（Lenny Kaye）兩人演出。在素樸到空無一物的舞台上，她先是緩慢地讀著她的詩，然後吉他開始加入，從簡單到逐漸激昂，她的朗讀聲也越趨高亢，彷彿邁向一場幽緲深邃的性高潮般不斷攀升，不斷攀升，直到你分不清楚她是在歌唱還是在吟念。這是一場最纏綿的交媾，一場詩與搖滾的交媾。

整整三十五年前的2月，這兩個人在紐約東村的聖馬可教堂（St. Marks Church）第一次合作表演。彼時的佩蒂史密斯只是紐約街道上千百個無名詩人之一，這次演出她邀請了吉他手兼樂評人蘭尼凱為她的朗讀伴奏。台下觀眾只有幾十個人，卻是紐約地下文藝群落的活躍細胞：藝術家、演員、作家、歌手，和佩蒂史密斯同輩但更早成名的詩人Jim Carroll，以及垮世代詩人金斯堡。

這些在場者，見證了搖滾樂史上的傳奇夜晚：他們兩人用文字的韻律融合三個和弦的節奏，宣告了一種新藝術形式的誕生，一種新的搖滾樂的可能。

史密斯先是一名詩人，才是一個搖滾樂手。

高中時，她沉迷沙特（Jean-Paul Sartre）、賈涅（Jean Janet）和爵士樂。畢業那年夏天，她在工廠的生產線工作，被疏離與寂寞包圍，然後在工廠附近的書店發現了她一生的精神指引：法國象徵派詩人韓波（Arthur Rimbaud）。

她也同時愛上用自己的聲音吟唱詩的語言的Bob Dylan、把搖滾樂變成魔鬼來征服人類靈魂的Rolling Stones，用靈魂去縱情嘶吼的女歌手Janis Joplin。她成為無可救藥的搖滾使徒。

1967年，史密斯來到紐約，一個屬於所有波西米亞族的天堂與幻影城市。此時的紐約正經歷一場又一場的藝術暴動。從五〇年代開始，繪畫上的抽象表現主義，和文學上「敲打的一代」（The Beat Generation）詩人就點燃了城市的慾火，而安迪沃荷（Andy Warhol）的藝術計畫「工廠」（The Factory）正全面挑逗紐約的藝術、劇場、電影和音樂，和沃荷合作的Velvet Underground（地下絲絨）也用一種新的噪音挖掘這個城市與人性的黑暗；東村的「聖馬克吟詩計畫」則小心翼翼地傳遞著詩的體溫。

一如大多數來到紐約的年輕人，史密斯和青春愛人Robert Mapplethorpe在這裡窮困地生活著，但卻無比貪婪地吸收城市的各種養分，用藝術把自己終日灌醉1。史密斯在書店和玩具店打工，從事劇場演出，在音樂雜誌如《滾石》撰寫樂評，認真地作畫並且讀詩、寫詩。她身上滾動的血液是竄流在紐約最波西米亞、最反叛的文化：熱愛Jackson Pollock，崇拜Bob Dylan，以敲打的一代詩人金斯堡和布洛斯（William Burroughs）為精神導師──後來和這兩人成為一生的摯友。

2.

1972年那場傳奇演出後，佩蒂史密斯還沒想到要成為搖滾樂手，只是偶爾和蘭尼凱合作演出配有吉他聲響的詩歌朗讀。但作為搖滾的愛好者，他們開始想要讓已經毫無生氣的搖滾樂注入新血。

「搖滾曾經是我那個世代革命的、詩歌的、性的和政治的聲音。但他們已經被徹底商業化了、已經都進入大型體育館了。他們已經太遠離原來的根了。」史密斯如此形容當時的音樂氛圍。

1974年開始，他們在紐約的幾個場所演出，尤其是東村一個破敗簡陋的小酒吧，叫做「CBGB」。那時沒有人會知道，這個場所會成為下一場搖滾樂革命的秘密基地，搖滾樂的界限將在1975年後被重新定義。

先是一支叫做「電視」（Television）樂隊以獨特的音樂風格在這裡演出，然後和他們相熟的史密斯也開始在這裡表演，因為「電視」的主要成員Tom Verlaine和Richard Hell也混跡紐約詩圈。接著，一群念藝術的學生團體Talking Heads加入表演，另一群高高瘦瘦、穿著皮衣的街頭叛逆少年雷蒙斯（The Ramones）也來了。在這個簡陋狹小的舞台上，他們輪番彈奏起與外面那個光亮白晝下音樂毫不相干的聲響與節奏。人們開始稱呼這種新的音樂美學為龐克搖滾（Punk）[2]。

佩蒂史密斯在1974年獨立發行了被稱為史上第一首的龐克單曲：A面是〈Hey Joe〉，B面是〈Piss Factory〉。後者是書寫她少女時期在

註1：關於他們兩人的動人故事，佩蒂史密斯在2010年出版了傳記《Just Kids》。
註2：關於CBGB對美國和英國龐客音樂運動的衝擊，請見張鐵志，《聲音與憤怒：搖滾樂可以改變世界嗎？》第三章。

工廠工作的被壓迫經驗，前者則是改編自他人的歌曲（Jimi Hendrix唱過），但加上了一段詭異的開場白。那是關於當年一個真實新聞事件：富家女Patty Hearst被一個激進組織綁架，但幾個月後，她再度出現在新聞中，但卻是手持機槍和他們一起搶銀行。這個新聞和她的軍裝形象震撼美國，並深深吸引了佩蒂史密斯。她說，當電視上不斷出現Patty Hearst名字時，她總是以為那是她；不只是因為名字近似，而且她在Patty Hearst身上看到危險的誘惑、性的張力，以及一個女戰士的反叛形象，那正是她對搖滾樂的認識，或者她試圖在搖滾圈中所掀起的革命。

1975年發行首張專輯《Horses》，一張至今聽起來仍讓人顫抖高亢的音樂。

意念上，高密度的詩句承載著瑰麗詭異並時而灰暗神秘的意象，這是屬於韓波和布萊克（William Blake）的搖滾樂。音樂上，如果同一年史普林斯汀的專輯《Born to Run》是立基於搖滾樂的主流傳統上，那麼《Horse》就是植基於美國搖滾的幽暗逆流如Jim Morrison、黑暗面的狄倫和Velvet Underground（這張專輯就是VU成員John Cale擔任製作人），而提出一個前衛的、超現實主義的新美學想像；技巧上雖粗礪生猛，但結構上卻更繁複。

由Robert Mapplethorpe所拍攝的專輯封面同樣成為音樂史上的經典封面：削瘦的史密斯穿著白襯衫、黑領帶，肩上披掛著黑色西裝外套。這個曖昧中性、孤傲不遜的形象，徹底顛覆傳統女歌手所要求的性感形象。

這是一張在各種美學意義上都無比激進的專輯。

名曲〈Gloria〉的第一句歌詞更說明了史密斯對於世界的態度：「Jesus Die for somebody's sins, but not mine」（耶穌為其他人而死，

但不是爲我）。她說這句話的意義不是去反基督，而是反對我們的一切都是被別人規範，反對我們一定要遵從別人給予的規則。「如果我做錯事，我不希望別人爲我的罪惡而死，我會自己負起責任。這是關於個人和心智的解放。」這是一篇個人的獨立宣言，也是史密斯的一貫精神。

3.

接著，史密斯發行了三張專輯，雖然未像《Horses》如此引起震撼，但她的名聲卻越來越高，並有了一首排行榜前十名的單曲〈因爲夜晚〉（Because the Night）（和Bruce Springsteen合寫）。

1979年，在義大利佛羅倫斯的一場七萬人大型演唱會上，她的最後安可曲是一如以往翻唱六〇年代樂隊The Who的名曲〈我的世代〉（My Generation）。歌曲結束後她高喊：「我們創造了這個時代，讓我們奪權吧！」歌迷瘋狂衝上台，幾乎引起暴動。

但就在她召喚眾人奪權之後，史密斯卻安靜地離開樂壇、離開紐約，消失於世人眼中。一方面這是因爲她找到了一世的愛人、龐克搖滾先驅樂隊MC5的成員Fred "Sonic" Smith，只想跟他在底特律過著平靜的家庭生活。另一方面則是因爲她認爲她的任務已經結束了：

「當初我進入搖滾世界是因爲想創造一些空間讓少數的聲音可以出來——不論你覺得自己是個怪胎，無論是黑人、同志、小偷或女人。現在我知道我們已經帶來一些改變，已經對人們造成一些正面的影響。我們是要創造空間然後讓別人來參與，而不是舉著旗子說：『這是我們的。』我們一開始就不是爲了名利而來的。所以現在離開是很光榮的。」

的確，在派蒂史密斯和其他CBGB先鋒所掀起的運動之後，紐約的確不一樣了：更實驗性的No Wave音樂運動出現，在CBGB聽著佩蒂史密斯高喊世代奪權的Thurston Moore組成「音速青春」，承接了前人的火炬。而這個革命又豈是只有紐約，整個搖滾美學都受到巨大震撼。

1988年，佩蒂史密斯和先生合作的專輯《生命之夢》（*The Dream of Life*）終於出版。次年她的一生知己、後來成爲重要攝影家的Robert Mapplethorpe因愛滋病過世，1994年她深愛的丈夫過世，一個月後她親密的兄弟也離開人間。這是史密斯人生中最巨大的傷痛時光。

於是她回到精神故鄉紐約，開始重新進行音樂工作。復出的第一場表演是詩人金斯堡邀她參與一場聲援西藏的演唱會，然後是狄倫邀她爲在東岸的巡迴演唱開場。兩個六〇年代的巨人一起幫助她重新出發。

如今的佩蒂史密斯，已不僅是媒體習於冠上的「龐克教母」，影響力也遠不只於七〇年代的龐克革命。八〇年代以後最重要的搖滾樂隊，不論是音速青春、R.E.M.、U2，都說史密斯是他們年輕時最大的啓發力量。更遑論後來多少女性音樂人在佩蒂史密斯身上找到力量。

她的影響力甚至早已超過搖滾和流行樂，而成爲這個時代的文化資產。在2004年出版的精選集《土地》（*Land*）中，美國重要知識分子蘇珊桑塔格（Susan Sontag）寫了一段禮讚；2005年法國文化部也頒給她一個榮譽文化獎章The Order of Arts and Letters，之前得獎的正是桑塔格和其他文學家。

她更是當前美國活躍的進步分子，積極參與各種社會議題，不論是環保還是人權。在史密斯的搖滾與詩歌中，始終具有對社會與政治的熱情，不論是對胡志明革命精神的反思（〈Gung Ho〉），或者對中國

鎮壓西藏（〈1959〉）和美國出兵伊拉克（〈Radio Baghdad〉）的批判。

2000年，她支持美國知名社運健將奈德（Ralph Nader）代表綠黨參選總統，並寫了一首歌〈新黨〉（New Party）作為他競選主題曲，並和他巡迴演說批判布希的伊拉克戰爭。2006年，史密斯更以兩首歌曲對美國外交政策提出犀利的批判 3。一首是在以色列猛烈轟炸黎巴嫩卡納（Qana）地區，她立即反應寫下這首〈卡納〉，並在網站上免費提供下載。另一首〈沒有枷鎖〉（Without Chains）則是講一個土耳其人被關在關達那摩島的美軍監獄中受到不合國際人權標準的待遇。

史密斯和丈夫Fred "Sonic" Smith合寫的政治歌曲〈民眾擁有力量〉（People Have the Power）4，也成為九〇年代至今的抗議歌曲經典。例如在2004年總統大選，重要音樂人包括Bruce Springsteen、R.E.M.、Bright Eyes為了支持民主黨候選人凱瑞（John Kerry）而舉辦了數場名為「為改變而投票」（Vote for Change）的演唱會。在每場演唱會結束時，所有音樂人都會合唱史密斯的〈民眾擁有力量〉。

佩蒂史密斯曾說這首歌的意義是人民原本擁有力量，但是他們都忘記了如何展現這股力量，所以希望這首歌可以提醒他們積極去行使權利。

　我相信我們所夢想的事情
　都可以透過我們的團結來達成

註3：在歐巴馬當選總統後，她接受訪問被問到對歐巴馬期許時，特別提到對中東政策的關注。
註4：香港樂隊「黑鳥」曾翻唱這首歌，這裡的中文歌名翻譯也是來自他們，以向「黑鳥」致敬。

我們可以改變這個世界
我們可以讓地球天翻地覆
我們擁有力量
民眾擁有力量

4.

2004年5月，我重回那個紐約的革命現場CBGB看史密斯的表演。看著台上的她，沒人會相信她已經幾乎六十歲，並且經歷過這麼多人生傷痛。她仍然充滿搖滾樂的爆發力，如此充滿對世界的熱情，並不時流露出小女孩般的靦覥與真摯的笑容。我甚至懷疑，是我不小心跨越了時空，來到了1975年的紐約。

的確，從七〇年代中期到二十一世紀，CBGB外面的一切，不論是紐約的地景，或搖滾樂的世界，都已經歷巨大的變化，但時間似乎停滯在這家小酒吧裡。這裡的舞台一樣窄小破舊，但舞台上的史密斯毫無改變，始終是一名真正的藝術工作者與理想主義者。

三十年來，當她的前輩如Lou Reed已經成為中年雅痞的高級鄉愁消費，或被她啟發的晚輩如Bono或Michael Stipe以搖滾巨星姿態出現時，史密斯卻始終維持一貫的龐克精神：拒絕商業化、以低票價在小場地演出、遠離明星體制，而在紐約的下城靜默地做她的音樂、攝影與詩。

當年史密斯開始成為搖滾樂手時，六〇年代的政治與文化的反叛已經死亡，而進入了一個沉悶的七〇年代。她說她是「以一種政治的角度進入搖滾樂」，而不是為了成為一個搖滾巨星。而所謂政治的意思是「關於如何形塑年輕人的心靈」。她說：

「我的青年時代是很幸運的，我成長於甘迺迪、狄倫、滾石的時代，有豐富的精神食糧，和許多感動人、啓發人的力量。但在七○年代初，卻沒有可以刺激新一代年輕人心靈的東西。電台如五○年代一樣保守，六○年代建立起的另類電台也越來越商業化。」

因此史密斯想要做的就是去刺激年輕人勇於面對他們的時代，而她深信搖滾樂有這種改變的力量，因爲，搖滾樂應該要有人道關懷、政治關懷、對人生的探討，以及詩意。

當然她知道搖滾的現實並不是如此美好燦爛。當她在七○年代後期越來越成功時，她也知道自己「進入誘惑期」（用她自己的話），於是開始反思自己在做的事：「這是我最艱難的幾年。我對搖滾樂是如此充滿理想主義。我如此愛它，認爲這是人民的藝術。正因爲我的這個信念，所以我沒有準備好去面對這個體制中各種腐化的力量。」也因此她在八○年代遠離成功，回到個人與家庭的生活。

當年，佩蒂史密斯最喜歡在演唱〈我的世代〉時，高喊年輕人要起來進行世代奪權，要把搖滾樂從商業機器中奪回來，要人們起來改變所面對的世界。這也是她這麼多年來從未改變的信念。九○年代末在英國音樂雜誌《Q》頒給她的「最具啓發獎」（The Inspiration Award）典禮上，她說：「我們要記住，音樂人不是來這裡服務媒體的；媒體也不是來服務音樂人的。如果他們兩者眞的有服務的對象，那就是人民。」

是的，在佩蒂史密斯的詩句中，我們得以學習如何在搖滾樂中找到自由與解放、誠實與反叛，以及永不妥協的精神。

Bruce Springsteen
歌唱許諾之地的幻滅

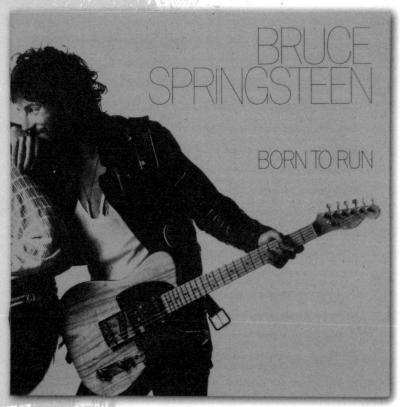

Bruce Springsteen《Born to Run》新力音樂

「我要爲你們唱一首歌。這是所有關於美國的歌曲中最偉大的一首。這首歌是伍迪蓋瑟瑞寫的，歌裡說的是這個國家對人民的許諾。當我們今晚坐在這裡的同時，這個美國夢的許諾卻在我們的同胞身上不斷破滅，因爲有三千萬名美國同胞正生活在貧窮線以下。」

美國的搖滾巨星史普林斯汀在演唱會如此說。

「記住：沒有人是贏家，除非所有人都贏。」

接著，他緩緩地吟唱起這首在美國人人會唱的〈這是你的土地〉₁，用他沉重與憂鬱的聲音，彷彿那些困頓的靈魂正在音樂中低頭遊蕩著：

「這個土地是屬於你和我的」……

1.

沒有一個音樂人更能比史普林斯汀代表美國的聲音，不論是從他受歡迎的程度，他的作品，或他的形象。黑人民權運動領袖杰西傑克森（Jesse Jackson）曾說，史普林斯汀是「美國先生」。

但是，他代表的是一個什麼樣的美國？

在三十多年的音樂生涯中，史普林斯汀的創作主軸是不斷探索美國作爲一個「許諾之地」的幻滅，以及美國夢的虛妄和現實生活的殘酷之間的巨大對比。

註1：蓋瑟瑞是美國二十世紀上半葉的左翼民歌手，可以說是美國的民歌之父。他的這首〈這是你的土地〉 可以說是美國的另類國歌，描繪美國土地的美好，但實際上這是一首充滿左翼色彩的歌，因為這裡說的你們和我們指的是相對於有權者的弱勢人民。

從十七世紀末到現在，美國夢是這個地球上最美麗的謊言：從當時歐洲移民把這裡當作無限機會的新大陸，到如今許多人仍然把這裡當作實現夢想的新樂園；從建國時獨立宣言中所強調「人人生而平等」的政治迷思，到工業資本主義迅速發展後，人人覺得這裡是有機會就可以向上爬的經濟迷思。

　　史普林斯汀很早就看穿這個夢想的虛幻。他出身於紐澤西小鎮一個典型的工人社區，父親工作一直不穩定，做過工廠勞工、監獄守衛、巴士司機等。在貧困的成長環境中，只有搖滾樂是少年史普林斯汀的救贖。

　　從1972年的第一張專輯《來自紐澤西艾伯瑞公園的歡迎》（*Greetings from Asbury Park, N.J.*）開始的三張專輯，都是在描繪小鎮青年的夢想與失落、尋找不到出口的憤慨與焦慮，以及工作的挫折與生命的徬徨。在黑夜中，青年們帶著心愛的女孩坐上破舊的汽車，開上公路往外奔馳，要逃脫小鎮的窒悶禁錮，去尋找那縫隙外的一點自由。

　　他的歌曲雖然是根植於具體的紐澤西小鎮，但是在美國各地都可以找到同樣的場景，同樣苦悶的青年。沒有比他第三張專輯的專輯同名歌曲〈生來奔放〉（Born to Run）更能吶喊出史普林斯汀整個少年時期，以及無數和他一樣的少年的渴望：

> 讓我們一起打破這個枷鎖
> 一直奔跑到枯竭，而我們將不再回首
> ……
> 親愛的女孩，我不知道哪一天我們可以逃脫這個地方
> 哪裡是我們真正想去的地方，可以讓我們開心地走在陽光下的地方
> 但直到那一天來臨之前，寶貝

像我們這樣的流浪者，就是生來要奔跑的

　　另一首專輯中極為出名的歌曲〈雷霆路／Thunder Road〉（這是英國小說家尼克宏比〔Nick Hornby〕說他最常拿出來聽的歌），幾乎描述一樣的情景：敘事者要帶著他心愛的瑪莉逃離這個「充滿失敗者的小鎮」，追求他的勝利、他的許諾之地：

我不是個英雄，這是眾所周知的
親愛的女孩，我所能提供的救贖
只有這個骯髒車篷底下的車子
可以讓我們有點機會過更好的日子
嘿，我們還能怎樣呢？
除了搖下車窗，讓風吹動著你的髮梢
夜的門戶大開，這個雙線道可以帶著我們到任何地方
我們還有最後一個機會可以實現我們的夢
……
握緊我的雙手
讓我們今晚去追尋我們的許諾之地
喔，雷霆路……

　　這張1975年的專輯讓他同時登上美國兩大新聞雜誌——《時代》雜誌和《新聞週刊》的封面。在這張經典專輯中，沒有狄倫晦澀的文字詩篇，沒有前衛實驗的音樂，只有簡單但充滿力量的搖滾樂。當年美國最重要的樂評人藍道在看了他的演出後，說了一句搖滾史上的名言：「我

看到搖滾樂的未來，他的名字叫做史普林斯汀。」

2.

　　早期史普林斯汀的音樂是典型五〇年代搖滾樂的主題：汽車、女孩，年輕人對自由的渴望，但他並沒有只停留在這裡。

　　在他音樂中的小鎮青年明顯地都是勞動階級的青年，身上都烙印著社會與經濟體制的胎記。但他們只想要逃避這些經濟上的限制，而不是要衝撞這個體制；他們只想要逃離這個世界，並沒有準備要改變這個世界。

　　到了1978年的第四張專輯《小鎮邊緣的黑暗》（*Darkness on the Edge of Town*），當小鎮青年逐漸長大成人，他們赫然發現再怎麼往外跑，都只能跑到「小鎮邊緣的黑暗之處」，而無法到達美麗新世界。因為他們無法脫離他們的階級位置，還是必須過跟他們父母一樣的生活。史普林斯汀唱著幼年的他看到父親在雨中穿越工廠的大門，過著日復一日的勞動生活（〈工廠 / The Factory〉），或者「工作了一生除了痛苦外，什麼也得不到」，而做兒子的只能繼承父親的生命史（〈亞當育養該隱 / Adam Raised a Cain〉）。

　　這裡史普林斯汀開始更正面強調他工人階級的根源、關注經濟轉型下的社會正義；專輯中的一首歌正式宣告貫穿他後來音樂創作的主軸：〈一個許諾之地〉（A Promised Land）。

　　我盡可能地過著正確的生活
　　我每天早起去認真地工作

但是你們的眼睛瞎了，你們的血變冷了
常常我感到如此虛弱而只想要爆炸
想把這整個小鎮摧毀

在沙漠上空正烏雲密布……
一個龍捲風將會摧毀所有東西……
會吹走讓你心碎的夢想
會吹走讓你失落的謊言

我相信一個許諾之地

　　這張音樂的新方向，反映出他正經歷一個關鍵的知識成長期。史普林斯汀曾回憶說，從小他家中就沒什麼書，大人們都在忙著為生活奔走，而他的新製作人藍道（之前稱讚他的樂評人）在此時成為他新的知識導師。

　　影響他最深的作品之一是文豪史坦貝克的《憤怒的葡萄》改編成的電影。他認識到別人的文化創作同樣刻畫著底層階級的掙扎，卻能比他的音樂更直接而殘酷。他也讀了美國知名左翼史學家辛恩（Howard Zinn）從底層人民角度談美國史的書，看到美國歷史如何充滿種族衝突與階級矛盾。

　　他在演唱會上向聽眾介紹說：「這本書讓我瞭解為何我小時候所有的記憶都是父親在工廠工作，原因就是他們不知道控制他們生活的力量。美國的理想是，這是一個屬於所有人的地方，不論你從哪裡來、是什麼膚色、相信什麼宗教……但是就像所有理想一樣，這個理想已經腐化

了。」

　　同時，史普林斯汀也開始尋找不同的音樂根源，從老搖滾轉向聽鄉村歌曲如Hank Williams、Johnny Cash和傳統民歌。不同於搖滾樂是以年輕人為主，鄉村歌曲和民謠則是傳達一般人民的勞動生活——史普林斯汀說這是很有階級意識的音樂，也是非常「美國」的音樂。

　　在一個已經過世的歌手身上，史普林斯汀發現這個音樂根源和知識與政治啟蒙如何得以結合起來，而讓他深深震撼。如同狄倫，他讀了左翼民歌之父伍迪蓋瑟瑞的傳記，認識到音樂可以作為如此強大的社會批判武器，並發現其所關切的主題和他是一致的：美國作為許諾之地的夢想與現實之間的龐大距離。

　　他開始在演唱會中演唱蓋瑟瑞的〈這是你的土地〉這首歌。他說：「這首歌經常被誤解。這其實是一首鬥爭的歌，提出了重要的問題，讓我們每個人每天去思考我們所居住的土地。」

　　更重要的是，「現在應該要有人來處理八〇年代的現實了。」

　　的確，進入八〇年代的美國，將再經歷一次社會經濟的劇烈轉變。而在日益政治化的史普林斯汀眼前出現的，是一個全新的歷史舞台。

　　1980年11月的總統大選，共和黨的雷根擊敗民主黨的卡特，開啟了美國接下來十二年的保守主義政治。在選後第二天的一場演唱會上，史普林斯汀對台下觀眾說：「我不知道你們對於昨晚的事感受如何，但我個人是覺得很可怕。」

　　然後，他憤怒地唱起他的名曲〈壞土〉（Badland）。

　　即使這是一個崩壞的土地，你每天仍然必須在上面生存
　　……

寶貝，我終於認識社會現實

你也必須認識清楚：

窮人想要變富有，富人想要變國王，

而國王將永遠不會滿足，直到他能統治一切

進入八〇年代的美國，將是一個貧者更貧、富者更富的「壞土」——一個崩壞頹敗的土地。史普林斯汀將更毫不妥協地用音樂記錄這個年代的黑暗與壓迫。

3.

1980年發行的專輯《河流》（*The River*）延續了《小鎮邊緣的黑暗》的關懷，書寫勞動階級的生活掙扎。例如主題曲〈河流〉是講一個年輕人如何面對失業與十七歲女友懷孕的困境，深刻動人。

《河流》在商業上非常成功，但是接下來的《內布拉斯加》（*Nebraska*）（1982），史普林斯汀卻遠離搖滾回到民謠，宛如伍迪般用一把吉他質樸地低吟社會底層、法外之徒的故事；且和以前不同的是，此處的故事更為黑暗，並且加上罪與罰的道德命題。例如主題曲〈內布拉斯加〉是殺人犯的第一人稱故事，〈公路巡警〉（Highway Patrolman）是一個警察如何讓自己犯罪的弟弟逃跑。〈強尼99〉（Johnny 99）則更清楚指向犯罪故事背後的階級悲哀：在一個汽車工廠關閉後，一個失業青年在最沮喪的酒醉時刻，不小心殺了人。他在法庭上的審判，對法官說：

法官大人，我的債務是任何一個誠實的人都無法負擔的
銀行扣押了我的抵押品，拿走了我的房子
我不是說我是個無辜的人
但是，把槍放在我手上的，又豈是我一個人的脆弱與罪惡

　　這個故事的背景是1980年，紐澤西的馬哇市（Mahwah）福特汽車的
工廠關廠，造成三千多人失業。這個工廠在1955年建廠後，是這個城
市主要的經濟依據，許多家庭的父子兩代都是在這裡工作。關廠兩年
後，仍然有一半的失業工人找不到工作。

　　但這只是美國問題的冰山一角。七〇年代初的石油危機後，美國開始
面臨經濟衰退，再加上「去工業化」的趨勢——亦即美國由製造業逐漸
轉型成服務業，以致到了八〇年代初期，至少有二十五萬的汽車工廠勞
工因工廠外移而失業。

　　史普林斯汀說：「《內布拉斯加》處理的是經濟不正義如何打擊每個
人，並奪取每個人的自由。像〈強尼99〉的殺人事件不能被視為是一
個「意外」，也不能說這個社會就是有壞人。事實上，他的行為是我們
所被迫接受的世界的產物。」

　　這張專輯出版的1982年，美國的失業率達到經濟大蕭條之後的最高
點：11%。工會會員人數大幅滑落，許多工業城市開始頹敗蕭條，許多
人被迫離開家庭去別的城市找工作，工人社區開始解體，社會鏈帶開始
斷裂，而政府卻只是袖手旁觀。

　　八〇年代雷根主義經濟學——這些政策包括對自由市場的無限崇拜，
包括追求小政府、解除市場管制、縮減社會政策、打擊工會等——讓勞
工階級面臨更悲慘的狀況。七〇年代的史普林斯汀談美國夢的失落，是

資本主義美國中原本就有巨大的不平等，但雷根主義更爲這個夢想的虛妄提供了最殘酷的社會脈絡。

4.

1984年，雷根尋求總統連任；同年，史普林斯汀發表新專輯《生在美國》（*Born in the U.S.A.*）。這張專輯產生了七首排行榜前十名的歌曲，成爲那年最暢銷的專輯。商業上的巨大成功加上那個時代的文化政治氛圍，使得史普林斯汀成爲八○年代最重要的文化符號。在這張專輯之後，他已經不只是搖滾樂的希望，而是美國的希望。

這張專輯是史普林斯汀最商業的專輯，卻也是八○年代的政治宣言。同名歌曲〈生在美國〉描寫的是越戰退伍軍人回到社會中的挫折與不適應，以及被政府的忽視，並進一步質疑戰爭的道德正當性。但這首歌卻成爲美國音樂史上最被誤解的歌曲之一：「生在美國」這句話、昂揚的音樂，及專輯封面碩大國旗的意象，被許多人視爲一種軍國主義的愛國主義，一如他的偶像蓋瑟瑞的〈這是你的土地〉也被誤解爲僅是一首愛國歌曲。

另一方面，那確實是一個美國的軍國主義時期。雷根是堅定而強烈的反共者，在任內大幅增加軍事預算，甚至發展星戰計畫，以圖抗衡蘇聯。電影人物藍波（Rambo）成爲那個時代的英雄。而一樣以背心肌肉男形象出現，並且一樣是關注越戰退伍軍人的史普林斯汀就被稱爲是「搖滾樂的藍波」。

這當然是錯誤的理解。〈生在美國〉的第一段歌詞就明顯呈現史普林斯汀的長期關懷：

出生於一個死氣沉沉的小鎮
生平被踢的第一腳是呱呱墜地的時候
到頭來成了一條被打得遍體鱗傷的狗
直到你花了半生都只是在掩飾這些傷口

關於國旗的意象，他也在演唱會上說：「小時候看到國旗時會認為，這代表了這個土地上會發生公平的事。但如今每當我巡迴演唱時，我發現對許多人來講，這個國家並不是公平的。我今晚會提到這件事，是因為我想我們每個人都有機會和責任去貢獻一點，例如你們可以捐錢給這個社區的糧食援助機構或者工會。」換言之，這是他一貫對於美國夢的嚴酷檢視。

在1986年發行的現場演唱專輯中，他更特別翻唱一首老歌〈戰爭〉（War），並非常用力地吶喊：「戰爭絕對沒有一點好處。」在演出時，他說：「如果你在六○年代成長，那麼每天伴隨你成長的就是電視上的戰爭。政府可能會預期你打下一場戰爭，所以你們這一代一定要慎重考慮你們的選擇，因為再盲目地相信你的國家領導人，可能會使你被殺。」

史普林斯汀和雷根在八○年代各自是文化和政治領域的兩大代表。他們都被視為代表美國的聲音，也都代表愛國主義，但卻是兩種不同的美國、不同的愛國方式。雷根是要用巨大的國旗去掩蓋種種社會矛盾和軍國主義，史普林斯汀卻是要檢視這張國旗背後的社會不滿。

不過，共和黨一直想要利用史普林斯汀的人氣，和他的美國形象。事

實上，史普林斯汀從來沒有在政治上表態，所以許多人不知道他的政黨傾向，而許多聽他歌曲的工人也是共和黨籍。₂雷根曾在紐澤西競選時吃他豆腐說：美國的未來就在於史普林斯汀的歌曲所帶給我們的希望。不過，就在雷根提到他名字後的兩天，史普林斯汀在匹茲堡的一場演唱會上說，總統顯然沒有認真聽我的歌，所以我要獻上這首歌給他：〈強尼99〉。

後來在訪問中，他說，他在八○年代就是要提供一種不同於共和黨的願景。他說：「共和黨想要吸納一切關於美國的意象，甚至包括我。所以我要奪回這些形象的詮釋權，並且提出我自己對『何謂美國』的想法。」

5.

逐漸地，史普林斯汀自知不能一直重複以往的主題，不論是小鎮青年或是工人階級；否則不是讓自己刻板化，就是會開始扭曲筆下的人物。在九○年代初期的專輯，他轉向探索自己的生活與感情；這是因為他經歷一段心理憂鬱期、婚姻變化，和巨大成功之後的心理調適。

到了1995年的專輯《湯姆喬德的鬼魂》（*The Ghost of Tom Joad*），史普林斯汀展現了他的新社會關懷。如同十多年前的《內布拉斯加》，他再次以樸實低調的民謠去講述那些悒鬱憂傷的靈魂。因為湯姆喬德就是諾貝爾文學獎得主史坦貝克《憤怒的葡萄》一書中的主角名字，是三

註2：美國在七○年代後，南方的白領勞工逐漸轉向支持共和黨，而不再是工人就代表支持民主黨。

○年代從中西部到加州的移工；伍迪蓋瑟瑞也曾爲他作了一首歌。

在這個世紀末，史普林斯汀召喚出湯姆喬德的幽魂的確是要談移工，但此時的移工不是如湯姆喬德般在國內流動的工人，而是從美國以外來尋求美國夢的工人。於是他寫移民工人、邊境警察，和偷渡來的雛妓在社會底層的困境——半世紀前，伍迪蓋瑟瑞就爲這些墨西哥移工寫過歌：〈洛思蓋托的空難／Plane Wrecks at Los Gatos（Deportees）〉。

這些人的大量移動是全球化時代的產物，而另一個全球化時代的產物是史普林斯汀長期的核心關懷，亦即工廠外移造成的失業和工業城的衰微。在歌曲〈楊思城〉（Youngstown），他以一個工人的角度寫下這個眞實的鋼鐵城市的輓歌。在專輯內頁，他甚至列上了參考書目，如《憤怒的葡萄》和關於墨西哥非法移工新聞的剪報。

除了低吟社會變遷和生命的蒼涼，他召喚出湯姆喬德也因爲湯姆是一個不願接受生命的困境，而要替弱勢者爭取權益的人。他在歌曲〈湯姆喬德的鬼魂〉中唱道：

只要有人在爭取一個基本生存空間
只要有人在爭取一個可讓人溫飽的工作
只要有人在爲了自由而鬥爭
媽媽，你就可以在他們的眼中看到我

事實上，移工問題涉及的不只是階級問題，這位「美國先生」史普林斯汀也開始思考何謂「美國人」的問題，甚至爲了這個議題不惜引起爭議。

1999年2月，一個從非洲移民來的小販被紐約警察開了四十一槍打

死，原因是他把手伸進口袋拿皮夾，卻被警方誤以為他要拿槍。事後，四個開槍的警察皆被判無罪，引發黑人社區強烈抗議。幾個月後，當這個事件逐漸被媒體和眾人遺忘時，在史普林斯汀的一場演唱會上，他突然唱起一首新歌：〈美國皮膚（四十一槍）／American Skin（41 shots）〉。

當這首歌傳開後，自由派媒體則說這是一首控訴警察暴力的經典歌曲，受害者的家屬也對他表示最深的感謝，但他卻遭到紐約警察的杯葛和保守派的猛烈抨擊。他說這個事件是「系統性的種族不正義、恐懼與偏執對我們的下一代，以及對我們所造成的惡果」。

在《洛杉磯時報》的訪問中，他進一步說：「這首歌是我一生音樂創作的延伸，是讓我們思考在一個特定歷史時刻中，到底什麼是美國人。我認為在世紀之交的美國，最迫切的議題就是種族問題。某種程度上，這個問題的答案將決定這個國家未來會如何發展。我想要指出，有色人種在這個國家常常是被透過當作罪犯的有色眼光來看待，他們被視為比較不美國，因此比較不具有該當有的權利。而這個判定不只是來自法律，也來自商店的收銀員。」

6.

邁入二十一世紀，史普林斯汀繼續證明他是美國最重要的聲音——音樂上和社會上。2003年，他發行一張被稱為帶領美國人走出九一一傷痛的專輯《躍升》（The Rising），再度為時代的變遷寫下註腳。對他而言，這並不只是一個抽象的國殤，因為他就住在離紐約一河之隔的紐澤西，他所居住的社區死了一百多人。為了這張專輯，他做了許多田野

研究，走訪許多受難者家屬，聆聽他們的聲音，寫下他們的故事，不論是寫消防員遺孀的哀傷，救援人員後來的心理創傷，甚至自殺炸彈客的心理狀態。

更讓整個美國驚訝的，是他在2004年公開支持民主黨候選人凱瑞，甚至投書《紐約時報》表明他的立場。八〇年代時，即使各黨派都希望找他出來站台，他都拒絕直接涉入政治，因為他希望提供給樂迷一個獨立的聲音。但是在布希政府發動伊拉克戰爭後，史普林斯汀開始感到巨大的憤怒。

在《滾石》雜誌的訪問中，他說布希政府是不誠實的，他們瞞騙人民支持戰爭。而如果他只是坐在一旁繼續沉默下去，就是違背他歌詞中一貫的理念。因為「這次選舉是關於我們是否可以追求更完整的經濟正義？我們是否可以建立一套更負責的外交政策，以贏得其他國家的尊敬？這是關於這個國家的靈魂」。因此，他決定站出來和其他的音樂人舉辦一個「為改變而投票」的活動，在選情膠著的決戰州舉辦演唱會，以號召樂迷出來投票支持凱瑞。

結果是，凱瑞沒有贏得選舉，而史普林斯汀也輸掉了許多共和黨勞工聽眾。但是，他卻證明了，在從雷根時代到小布希的政府時期與保守主義的鬥爭中，他並未缺席。

2006年，史普林斯汀發行了一張向二十世紀最偉大的民謠抗議歌手彼得席格致敬的專輯《我們一定會勝利：席格之歌》（*We Shall Overcome: The Seeger Sessions*）。

這是一張抗議歌曲專輯，還是一張單純的民謠專輯？他說，他所選的歌曲主要是因為音樂性。但是，這張專輯中有勞工歌曲、反戰歌曲、民權運動歌曲，也有二十世紀全世界最著名的抗議歌曲：〈我們一定會勝

利〉。而他知道，能讓這些歌曲產生能量的，是聽眾在這個歷史時刻與現實所做的連結。例如在他紐澤西家鄉的一個小型演唱會上，他說要把這首反戰歌曲：〈瑪葛瑞斯太太〉（Mrs. McGrath）獻給當時著名的反戰媽媽辛蒂席涵（Cindy Sheehan），因為這首歌就是敘述一個母親如何為她戰場上的兒子感到哀痛。他甚至在演唱會上演唱專輯中沒有收錄的席格著名反戰歌曲：〈把他們帶回家〉（Bring 'Em Home）。

　　一年後，他終於發表一張他在布希時代的政治宣言：《魔法》（Magic），雖然這裡的政治立場並不像尼爾楊的專輯《與戰爭共存》（Living with War）這麼明顯直接。如果2001年的《躍升》是關於愛、希望與信念，是要鼓舞美國人，在布希執政七年後的2007年，史普林斯汀在這張《魔法》要傳達的是哀慟以及背後的憤怒。

　　他說，這張專輯是關於「自我顛覆；是美國的理想和傳統如何腐敗」。於是在歌曲中，從戰場回來的不是〈生在美國〉中的退伍軍人，而是棺材。在〈最後的亡者〉（Last to Die）歌中，他更憤怒地唱著：「誰會是最後一個因為錯誤而死的人／誰的血會流出來，誰的心會破碎？」而在〈長路漫漫〉（Long Walk Home）中，他再度唱起美國作為許諾之地的諷刺：

　　我的父親說，兒子，我們在這個小鎮中是幸福的
　　這是一個多麼美麗的地方……
　　你知道法院上飄揚的國旗
　　它告訴人們
　　我們是誰，我們該如何做，我們不能做什麼
　　……

7.

史普林斯汀是不是一個抗議歌手？

他自己不這麼認為。他說，「我的政治是隱含在我的作品中的：我不想寫很意識型態或是宣言式的東西；惠特曼（Walt Whitman）曾說，詩人的任務是瞭解人們的靈魂。所以我們要盡量努力做到這點，幫助你的聽眾找到他們的靈魂。」

他也不像伍迪蓋瑟瑞和彼得席格是結合於一個更大的左翼社會／文化運動。如同狄倫，史普林斯汀是一個人，而不是一個運動。

更核心的問題是，他並沒有真正挑戰唱片工業的商業邏輯和明星體制。他是美國最大的搖滾巨星，是一個穿著工人衣服的千萬富翁，演唱會動輒以八、九十元美金起跳。

所以他終究是歌迷暱稱的「老闆」（The Boss），而不是工人。並且，用他自己的話說，他是一個「關心公共事務的公民」，但不是一個「社運分子」（activist）。

不過，這又何妨？史普林斯汀並沒有怯於介入社會議題。在八〇年代那個搖滾樂行動主義的年代中，他幾乎無役不與：不論是聲援南非的曼德拉、國際特赦組織宣揚人權的巡迴演唱會、1979年的反核巡迴演唱會「音樂人支持安全能源」（Musicians United for Safe Energy）3，或是在加州反對限制移民法案的抗爭集會上，都有他的身影。

他的激進主義雖然有所限制，但也讓他在這個缺乏社會主義傳統的國家，得以影響更多聽眾。在整個八〇年代，當他在流行文化中注入勞動階級的哀歌時，沒有人比他更能挑戰雷根關於經濟榮景和社會和諧的美好修辭。且雖然他把美國的歷史傳統浪漫化，可是用這種浪漫的迷思來攻擊現實，的確能成為有用的批判工具。

他的歌曲如同左拉（Emile Zola）的小說，訴說著工人階級的日常生活、夢想與挫折，刻滿著貧窮和惡劣的環境。他不高唱革命口號，而是緩緩地訴說平凡美國人的真實故事，並不斷去質問這個社會的根本問題：為什麼在這個世上最富有的國家還是無法確保所有人的基本福祉？為什麼種族主義還是深植在這個社會？如何在最艱困的時候還能保持美國人所自豪的種種價值，例如自由與人權？

所以，只要以他的地位願意繼續作出《湯姆喬德的鬼魂》那樣的反商業專輯提醒人們社會底層的各種剝削，用〈美國皮膚〉這樣的歌來警醒美國種族主義的根深蒂固，或者用一整張專輯來告訴人們還有彼得席格那樣的抗議民謠傳統，或許對一個搖滾巨星來說，已經足夠。

註3：在這一年，美國賓州三哩島發生核電廠爆炸事件，史普林斯汀也為此作了一首歌〈輪盤賭〉（Roulette）。

The Clash

掀起白色暴動的政治龐克

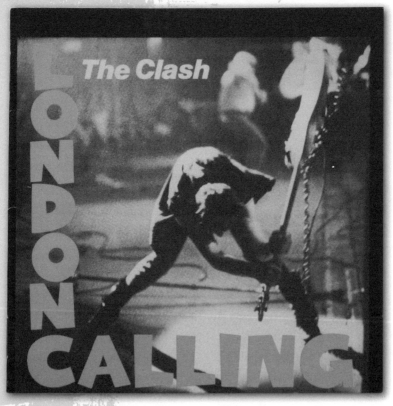

The Clash 《London Calling》新力音樂

白色暴動──我想要暴動

白色暴動──我要一個屬於我的暴動

1977年，龐克搖滾在英國製造了一場劇烈的音樂暴動：他們要推倒女皇的王座，要推翻資本主義強加在人們身上的枷鎖，要摧毀那步調已緩、不再讓人激動的搖滾樂。他們要用最大的噪音顛覆原有世界秩序。

最終，龐克音樂的社會與政治革命成了一場壯烈的失敗，但他們掀起的音樂革命卻無疑是搖滾史上最讓人顫抖的。

那一年之後，搖滾樂的美學、精神和形式都從此不同。

在這其中，只有一個龐克樂隊成功地結合音樂與社會的反叛力量。用英國政治民謠歌手Billy Bragg的話來說，如果他們沒有能改變世界，起碼他們改變了人們對世界的認識。

他們是「衝擊樂隊」。

1.

1970年代中期的英國，從戰後初期的繁榮轉變為日益升高的失業率和貧窮問題，舊有的福利國家體制卻無能去處理這個劇烈的社會經濟變化。從1974年到1977年，失業率不斷惡化，尤其是青年失業率，各種罷工活動如四處烽火而起。倫敦正在燃燒。

另一方面，主流社會與政治也還沒開始認識到一個正在形成的多族群社會。1976年在諾丁丘（Notting Hill）爆發英國戰後最嚴重的種族暴動，黑人青少年和警察的石塊與警棍在血光中交錯。

在騷動的火焰中，爆發了作為一種音樂運動的龐克搖滾。

龐克音樂的形式當然不是這時才誕生。六○年代美國「地下絲絨」的極簡噪音、底特律樂隊MC5的暴力車庫搖滾，乃至七○年代中期在紐約CBGB爆發的音樂實驗，都是龐克的先行者。

但唯有在一九七○年代中期的社會時空中，龐克才從一種音樂風格、一種藝術計畫，轉變為那個時代青年的集體想像，與對抗社會的武器。

當五○年代以降的搖滾樂逐漸演變為強調高超的演奏技術、華麗的舞台效果或是深奧的概念性專輯時，他們早已無法表達年輕人的挫折感與憤怒。而龐克對樂器與技巧的低度要求，強調三分鐘曲式的快速燃燒，讓吉他成為他們隨時可以點燃的火把。

龐克音樂的精神是不順從既存的社會價值與美學，是DIY做自己。他們要挑戰從六○年代以降日益強大的音樂商業建制，要打破聽眾和表演者的界限，並讓音樂的詮釋權回歸普羅大眾。

他們是反藝術的藝術實踐，是反智識的行動哲學。

尤其當六○年代的世代反叛已經終結，當嬉皮開始變身為雅痞，龐克提供了新的青年不滿的姿態與能量。

英國的第一顆龐克炸彈是「性手槍」。他們代表了龐克音樂最骯髒、猥褻、暴力、虛無的一面，並結合了情境主義（situationism）的哲學。

1976年他們發行第一首單曲〈無政府主義在英國〉，用最粗礪的嗓音高喊：「我要摧毀它、毆打它、搗爛它。我想做個無政府主義者。」

然後第一張專輯《別管那些廢話，性手槍來了》（*Never Mind the Bollocks, Here's the Sex Pistols*）更向當時保守的的英國社會、向過往的搖滾地景，以及未來的音樂視野，大聲宣告：一個新時代來臨了。

2.

同時期，另外四個年輕人成立了衝擊樂隊。在性手槍樂隊成為商業注目的焦點後，他們馬上被另一家主流唱片公司CBS簽約。

1977年發行的第一張單曲，成為衝擊樂團日後所有音樂的核心。

正面單曲〈白色暴動〉（White Riot）既是呼應性手槍的「我要摧毀一切」，也是因為他們在諾丁丘目睹了英國戰後最嚴重的種族暴動，於是他們要用「白色暴動」、用「自己的暴動」，來與被壓迫的黑人弟兄站在一起。

黑人面臨許多問題
但他們不介意丟個磚塊
白人上學受教育
他們在那裡被教導如何厚臉皮
⋯⋯
白色暴動──我想要暴動

背面單曲〈1977〉則描繪了那個時代的主要矛盾，包括失業與種族問題，但在1977年，「沒有貓王，沒有披頭，沒有滾石。」因為這些音樂老人無法聽見青年人的憤怒。所以衝擊要用新的聲音把時代從這些蒼老龐大的巨星中奪回來。

接下來的第一張同名專輯《The Clash》，無疑是搖滾樂的「共產黨宣言」，只是發言者是工人階級青年。搖滾樂從一開始就是年輕人的歡樂、哀愁與徬徨的抒發，但到了性手槍和衝擊，人們才真正看到青年的憤怒。尤其是衝擊樂隊的第一張專輯，裡面充滿著一首首階級鬥爭的怒

火，與對革命起義的號召。

戰爭與恨
是我們唯一擁有的東西
（〈恨與戰爭／Hate and War〉）

因為

所有權力都在富有的人手中
（〈白色暴動／White Riot〉）

因為和十年前的滾石樂隊一樣，他們感到倫敦是如此沉悶無趣：

倫敦正在被無聊燃燒
（〈倫敦燃燒／London Burning〉）

因為年輕人即將進入一個規律化、機械化的資本主義體制：

他們提供辦公室與店面給我
他們說我最好拿走所有的一切
你想在BBC電視台泡茶嗎？
你想要、真的想要當警察嗎？
（〈職業機會／Career Opportunities〉）

或宛如新馬克思主義的論文，剖析當代工業社會的壓迫性本質：

你口袋空空
所以毫無權力
他們認為你一無是處
所以你根本是個龐克！……

壓迫——就從週二開始
壓迫——我是機器人
壓迫——我遵守一切
（〈遠距控制／Remote Control〉）

除了階級矛盾外，衝擊樂隊也關切多種族文化問題，並毫不妥協地反對種族主義。種族問題和階級問題是相關的。尤其因為失業率高漲，保守黨以及極右派組織會把問題怪罪到外來移民上，因此七○年代後半，英國出現嚴重的排外種族主義和極右翼政治團體。

衝擊樂隊對種族問題的關心，或許是因為他們自幼成長於牙買加移民社區附近，他們不僅懂得如何和其他種族共處，也熱愛他們的音樂1。因此，衝擊樂隊和其他龐克樂隊最大的不同之一就是融合了大量雷鬼和Ska，後來更嘗試加入剛在紐約哈林區流行的嘻哈樂風。在這張

註1：此外，主唱Joe Strummer的哥哥加入極右派民族主義團體，並在他少年時期自殺，所以使得Strummer非常厭惡極右派。

專輯中的代表性作品是翻唱一首雷鬼歌曲〈警察和小偷〉（Police and Thieves）。

音樂形式的融合之外，他們真正希望的是讓黑人和白人的工人階級青年連結起來。因此他們積極參與七〇年代末英國的「搖滾對抗種族主義」（Rock Against Racism）演唱會、反納粹演唱會等等。正如他們解釋〈白色暴動〉這首名曲，「是要刺激那些覺得生活很自在的年輕人，讓他們知道，他們必須加入那些被警察痛毆的黑人兄弟們。因為我們都在同一條船上，必須團結在一起，否則我們就會被徹底擊倒。」

在隨後發行的歌曲〈White Man in Hammersmith Palais〉中，同樣是雷鬼風格，他們更強調黑白青年團結起來對抗社會不平等。

白人青年，黑人青年，最好找到另一種解決方式
為何不找羅賓漢來請他重新分配財富？

3.

1979年，龐克音樂運動的風暴轉向冰河期。保守黨的佘契爾夫人和美國的雷根接連上台，兩人攜手打造了八〇年代的保守主義革命。

龐克作為一種音樂運動開始瓦解，作為政治革命面臨了歷史的嘲諷，但衝擊樂隊卻開始成為世界上身影最巨大的樂隊。1978年發行第二張專輯《給他們足夠的繩子》（*Give 'Em Enough Rope*），這也是他們在美國發行的第一張專輯。第一張專輯之所以沒有在美國發行，是因為具有太強烈的階級鬥爭色彩。

1979年衝擊樂隊發行撼動世界的專輯《倫敦呼喊》（*London*

Calling）。如果龐克是要革主流搖滾的命，衝擊的《倫敦呼喊》則是從內部革了龐克的命，辯證地統一了搖滾與龐克：這張專輯揉合了R&B，雷鬼、Ska和老搖滾，卻不失龐克原有的張力和生猛。他們開拓了龐克、甚至整個搖滾的邊界。專輯在後來被美國《滾石》雜誌選為八○年代最佳專輯第一名。

從專輯封面一個人怒砸吉他的黑白照片就開始體現了搖滾的憤怒。歌詞則持續他們一貫的主題：對社會不公感到憤怒，然後用這股力量去改變世界：

> 起來反抗吧，因為政府就要倒台
> 你如何能拒絕？
> 讓憤怒主宰當下，怒氣可以轉為權力
> 你難道不知道你可以使用它嗎？
> （〈鎮壓／Clampdown〉）

而在〈超市迷失〉（Lost in the Supermarket）中，他們諷刺了膚淺的物質主義，在〈西班牙炸彈〉（Spanish Bombs）中召喚了西班牙內戰的革命精神，同名曲〈倫敦呼喊〉則是受同年美國三浬島核災事件所刺激，節奏激昂如進行曲。

1980年底他們發行三張一套的專輯《桑定主義！》（Sandinista!）。音樂上更為多元，尤其加入大量雷鬼風格；專輯名稱是指涉尼加拉瓜的新左翼政權「桑定國家解放陣線」──他們在前一年推翻了尼國的右翼獨裁政權，而成為美國政府亟欲除之而後快的目標。衝擊作為一個超級樂隊出版這樣的專輯名稱，無疑是把左翼革命帶入大眾文化。

專輯中的〈華盛頓子彈〉（Washington Bullets）嚴厲批判美國支持中南美洲的獨裁政權，顛覆左翼理想主義者。

　　智利每個牢房都可以聽到
　　受迫害者的哀號
　　別忘了阿葉德
　　以及之前的那些日子
　　在軍隊入侵之前
　　請別忘了Victor Jara 2
　　在聖地牙哥運動場斷魂
　　又是華盛頓的子彈

　　在這張專輯後，他們取得更多的商業成功。尤其是下一張專輯《戰鬥搖滾》（Combat Rock），音樂上的生猛逐漸消失，取而代之是搖滾加上當時開始流行的舞曲節奏和嘻哈，並出現更多暢銷單曲如〈我該留還是該走〉（Should I Stay or Should I Go），也有MV。然而此時，團員之間出現更多緊張與衝突，樂隊逐漸走向瓦解邊緣。衝擊樂隊逐漸被八〇年代的音樂文化給逐漸吞噬。

　　然而，他們卻從未放棄搖滾作為政治批判的利劍。專輯中的暢銷曲〈Rock the Casbah〉是批評伊朗國王鎮壓搖滾樂，〈知道你的權利〉（Know Your Rights）則根本是搖滾版的人權宣言，告訴聽眾他們有三種權利：不被殺害的生命權、享有食物的權利（亦即最低生活水平）、言論自由的權利。

　　1985年，在他們解散前最後一張專輯《別說廢話》（Cut the Crap）

中，出現被稱爲衝擊的最後一首好歌：〈這是英格蘭〉（This is England）。這首歌犀利地指出八〇年代中期英國的種種矛盾，也幾乎總結了他們長期以來對英國的分析：高失業率、種族主義、都市暴力、青年疏離、福克蘭群島戰爭等等。「這就是英格蘭；這就是我們感受到的，」主唱喬（Joe Strummer）如此說。

而在CD內頁，他們發表了一份「衝擊公報，1985年10月」：

「……舊體系可以被擊垮嗎？不，沒有你的參與是不行的。激進的社會改變必須從街頭開始。所以如果你要尋找一些行動……別再說廢話，趕快起來吧！」

這是衝擊的最後一場宣言，但卻不是衝擊的結束。

解散之後，靈魂人物喬仍然持續音樂旅程。雖然他在單飛後的影響力已經大不如前，但是對於音樂介入現實的可能，仍然沒有鬆懈，並持續在音樂中關注全球化問題、多元文化主義，和環境問題。直到他於2002年過世。

他的最後一場演出，是在倫敦爲了消防隊工會的募款演出。

4.
龐克音樂標舉著DIY精神的文化創造，以及要破壞一切的反體制顛

註2：Victor Jara是智利的著名左翼民歌手，推動智利新歌謠運動。在1973年皮諾契政變之後，他也被謀殺，成為一代精神象徵。

覆，但不論是性手槍或是衝擊樂隊卻都爲大廠牌賺進大把銀子。六〇年代以來搖滾樂原眞性與商業邏輯的緊張關係在龐克身上徹底展露。衝擊樂團和CBS的關係就是最大的矛盾。

在歌曲〈垃圾樂園〉（Garageland）中，他們強調雖然面對成功，但當其他樂隊在爭名奪利時，他們仍堅持原來出身的獨立性。「我們是一支車庫樂隊／我們來自車庫之地」；「我們不想知道有錢人要去哪裡、要做什麼。」

而當唱片公司未經他們同意逕自將專輯中的〈遠距控制〉作爲單曲時，他們做了另一首歌〈完全控制〉（Complete Control）來諷刺唱片公司「完全控制」他們。

他們要發行〈Remote Control〉
但是我們不希望……
他們說我們擁有創作自由
在我們簽約的時候
但他們的意思其實是說讓我們大賺一筆
其他的就以後再擔心吧……
喔喔，有人很聰明
喔喔，「完全控制」，這眞是個笑話

但最諷刺的是，這首歌也收入在專輯中，並成爲他們的名曲，所以他們說：「完全控制，甚至包括這條歌。」

在〈White Man in Hammersmith Palais〉中，他們更批判許多龐克樂隊只顧著搶鎂光燈，奪取媒體注意，而不關心有什麼可以學習。他們只

是「把反叛轉爲金錢」。

但難道，做爲全世界最重要的搖滾團體，衝擊不也是把反叛轉爲金錢嗎？

事實上，在這個與魔鬼的交易中，衝擊也一點一點喪失了生命力。他們曾說並不在乎金錢，例如當發行兩張或三張一套的專輯時，爲了讓價錢維持在一張的價錢，他們自願減低從唱片公司領取的報酬。而他們也的確一直沒有從唱片銷售中賺到錢。

但是他們無疑是希望成爲搖滾巨星，也被批評爲了進入美國市場而軟化音樂。並且，當他們已經站在大體育館的舞台上，再強調自己是個車庫樂隊似乎顯得矯情。龐克革命所要追求的DIY精神、對傳統搖滾體制的顛覆，似乎在衝擊樂隊身上自我背叛了。

不過，如果衝擊樂隊自己無法逃脫浮士德魔咒，他們和其他龐克樂隊卻的確「打開了後門，讓其他樂隊可以進來」（〈完全控制〉），亦即他們鼓舞了更多年輕樂隊相信自己可以創造音樂，可以改變世界。可以說，龐克音樂雖然最終陣亡了，卻鼓吹起了獨立音樂革命的號角。當然，獨立音樂在九〇年代以後的高度商業化，又是另一個故事。

5.

如果性手槍是要拆解搖滾樂作爲一種迷思，衝擊樂隊則是要改變搖滾樂，要成爲「唯一重要的搖滾樂隊」（The Only Band That Matters）。

如果性手槍只是無政府主義式地發洩年輕人的不滿，衝擊則寫下一篇篇激進的政治宣言：批判腐敗的國家機器、社會貧富不均、青年失業及種族不平等問題。

如果性手槍是個人主義式的虛無與犬儒，是要摧毀體制，衝擊則是要人們團結起來，要在破壞之後重建。

　　當喬在舞台上用力地唱著那些不公不義與他的憤怒時，你知道，他是真的如此相信，並且讓所有人也跟著相信這些問題的急迫性。

　　喬說，他們不是無政府主義，也不相信無秩序，而是希望人們要「知道自己的權利」（know their rights），並爭取自己的權利。他相信，龐克音樂在本質上就應該是抗議音樂，就是一種社會運動：「我們試圖做出我們認為對我們這個世代重要的政治工作，也希望這些工作能夠進一步啟發更多世代。」

　　如果六○年代的滾石樂隊只寫下一首〈街頭鬥士〉做為革命的想望，一直與滾石陰影鬥爭的衝擊則根本就在音樂中充滿街頭暴動的意象：還有什麼比龐克的生猛與暴烈更適合作為街頭抗爭的伴奏？

　　衝擊深信世界上充滿的是「恨與戰爭」，而不是六○年代的「愛與和平」；但是你必須面對這些「恨與戰爭」，如果只是閉起眼睛，世界是不會變得更好的。

　　「你是要奪得掌控權，還是要聽命於人？你是朝後退，還是向前行？」（〈White Riot〉）

　　然而，雖然衝擊用他們的音樂召喚著人們起來反抗，但他們的吶喊再大聲，還是只停留在舞台上，而沒有與具體的社會反抗行動結合。

　　在後來反省龐克搖滾的失敗時，喬就感嘆，「在當時我們擁有群眾力量，但我們並沒有去動員這股力量，並且集中這股力量引導向具體的社會改變——例如廢除一個壓迫性的法律。」。

　　只是，縱然他們沒有改變世界，他們卻徹底改變了人們對於音樂

與社會關係的認知。政治立場激進的嘻哈樂團「人民公敵」（Public Enemy）靈魂人物Chuck D就說，衝擊樂隊讓他知道，音樂可以是一種強大的社會力量，且必須被用來挑戰體制。Bono則說，喬讓他知道，思想比吉他solo更重要。

而且，就算上一次革命沒有成功，誰說未來就必定會失敗呢？

別忘了喬最喜歡說的話，「未來還沒被決定」（the future is unwritten）。

Billy Bragg
用愛與正義殺死資本主義,

PHOTOGRAPH BY LAWRENCE WATSON
FOR COPYRIGHT REASONS THIS CD IS NOT FOR SALE IN SOUTH AFRICA

Billy Bragg《*Workers Playtime*》華納音樂

1.

如果喬希爾是二十世紀初工業資本主義發展初期最鮮明的工運歌手身影，那麼布雷格就是從二十世紀末到二十一世紀初全球化時代中，最能用一把吉他狠狠穿透資本主義的歌手。

相隔近一個世紀，布雷格的血液中流著的是喬希爾殉道的灰燼——這不是一個譬喻，而是一個關於兩個世代反抗者之間如何被聯繫起來的傳奇故事。

喬希爾在1915年死於美國猶他州後，他所屬的工運組織「世界產業工人聯合會」（簡稱IWW）將他的骨灰分裝成許多小包送到IWW的每一個分部，供大家追思。但某一州的FBI卻沒收了這一小包骨灰，理由是其中有「顛覆性質素」（subversive potential）。八〇年代末美國政府將這包骨灰送還給IWW。IWW起初不知道該如何處理這些骨灰，後來有人建議應該讓布雷格和另一位抗議女歌手Michelle Shocked把骨灰吃下去，等到他們兩人死了，再讓更多的反抗者嚥下他們的骨灰，如此一代一代地傳遞著反抗香火……

當布雷格在芝加哥表演時，IWW的人出現在台下，拿出一小包白色粉末說：這是老喬的骨灰，我們希望你能夠吃下去。

混著一杯啤酒，布雷格飲盡了喬希爾的骨灰，並且用IWW著名的工運歌本「小紅書」包著另一小份骨灰準備留給Michelle Shocked。

為什麼是布雷格？

註1：這個標題是改用布雷格自己在專輯《*Workers Playtime*》封面的一句話：Capitalism is Killing Music（資本主義殺死音樂）。如果這句話是對資本主義的批判，那麼把這句話顛倒過來，「用音樂殺死資本主義」，不正是布雷格精神的最佳寫照嗎？

因為他是我們這個時代最堅持、最有影響力的左翼抗議歌手。用一把吉他、一個擴大器，用幽默諷刺或深刻敘事的歌詞，他一直吟唱著勞動階級的生活、鼓吹弱勢者的團結抵抗——從八〇年代冷戰佘契爾的新自由主義霸權，到資本全球化與反全球化運動激烈對峙的新二十一世紀初。

沒有了他，過去二十年搖滾樂的反叛聲音將是暗瘂的。

2.

1970年代末的龐克運動喚起了英國青年對既有音樂和社會體制的不滿與憤怒，卻阻止不了一個政治反動時期的來臨。1979年，就在龐克運動的高潮之後，鐵娘子佘契爾夫人上台，開啓了英國惡名昭彰的保守主義時代。

但這場龐克運動不是一場虛妄的浮夢。出生於倫敦近郊工人社區的布雷格，就是被龐克鼓動起彈吉他的慾望，並且在衝擊樂隊的音樂中相信三個和弦可以改變世界。在短暫組過一個樂隊後，他要成為一人編制「衝擊」，要接下那早夭的龐克政治革命的棒子，用民謠來怒吼出龐克的生猛，用一把吉他來對抗佘契爾主義。

布雷格並不是從少年時期就是堅定的社會主義者。1979年這場讓保守黨上台的關鍵選舉，是他第一次擁有投票權，但他卻沒有去投票。因為當時他堅信的是龐克哲學，是一個不屑政黨政治的少年安那其。然而，佘契爾主義在八〇年代的政策實踐徹底改變了他，讓他成為一個真正的社會主義者。

佘契爾主義是強調市場至上的新自由主義，強調推動私有化，削減社會福利，尊崇個人主義；佘契爾主義也是一種社會上的保守主義，敵視

多元主義，歧視少數族群、外來移民和同志。因此八○年代的英國是一個窮人與富人分裂、各種身分認同間的人民彼此斷裂的社會。從她上台的1979年到1992年間，英國最貧窮的10%人口實質所得下降18%，但最富有的10%的人所得卻上升了61%。

關鍵的導火線是1984年英國礦工龐大的罷工行動，這是對余契爾主義的劇烈反彈。布雷格這時剛發行第二張專輯《*Brewing Up with Billy Bragg*》，義無反顧投入聲援礦工的罷工行動，為他們舉辦巡迴募款演唱。這段期間，他的挺工會歌曲〈你選擇哪一邊〉（Which Side are You On）和〈工會有力量〉（There is Power in a Union）在許多工人社區中高聲飄揚著。在這個過程中，他開始完全政治化：「從此，作為一個龐克搖滾客高談理想主義的年代已經結束了。真正的行動要開始了。」

接下來，他參加聲援各種社會議題的表演，替工會組織募款，與工黨合辦「給年輕人工作」（Jobs for Youth）巡迴演唱，更在1985年進一步組織了搖滾史上音樂和政黨組織最緊密的結合：「紅楔」（Red Wedge）**2**。「紅楔」是一群支持工黨的音樂人組成，目的是要讓工黨重視青年的政治利益，並針對年輕人關心的議題（如文化政策和就業政策）向工黨提出意見，工黨則主要是希望藉由「紅楔」爭取年輕人選票。他們的運作模式是在各地巡迴演唱，並在演唱現場讓工黨議員與聽眾溝通理念、討論問題。結果1987年的國會大選，工黨的青年選票雖

註2：關於紅楔的詳細討論，請見張鐵志著，《聲音與憤怒：搖滾樂可以改變世界嗎？》

然增加不少，但保守黨仍然贏得多數，「紅楔」因此告終。

這次大選的失敗讓布雷格對與政黨合作深深失望。但此時，正好三十歲的布雷格已經是英國在政界以外最有名的左翼人士之一，他的歌曲也是獨立音樂排行榜上的常客。在全球，他也被肯定爲當代最重要的左翼歌手，積極參與世界各地的社會議題演唱會，並受到社會主義國家如東德、蘇聯和尼加拉瓜等邀請去演唱。

3.

1988年，布雷格參與一個要求改革憲政和選舉制度的組織「八八憲章」（Charter 88），其他參與者還有劇作家品特（Harold Pinter）、演員艾瑪湯普遜（Emma Thompson）等人。這幾年他更把焦點放在改革英國上議院 3，並成爲這個議題的主要推動者。

也是這一年，他發表新專輯《Workers Playtime》，封面寫著「資本主義正在殺死音樂」，CD內頁則抄錄一段二十世紀初義大利馬克思主義者葛蘭西（Antonio Gramsci）的一段話。1990年的專輯《國際歌》（Internationale）則收入多首傳統或他新寫的社會主義歌曲，包括他改寫歌詞的〈國際歌〉。這是布雷格最鮮紅的時期。

然而，這《國際歌》專輯卻諷刺地成爲共產主義的輓歌：正當布雷格成爲英美音樂史上最受歡迎的社會主義歌手時，柏林圍牆卻在瞬間倒塌了，冷戰也結束了。沒有了蘇聯也沒有柴契爾。進入九〇年代，布雷格的家庭生活也開始改變——小孩出生了。整個世界和他都一起轉變了。

因此，1991年專輯《Don't Try This at Home》中的音樂少了憤怒，而更多溫情，更多對個人情感和家庭生活的描述。五年後以十八世紀英國

詩人William Blake為啓發的專輯《William Bloke》同樣延續這個基調。

的確,九○年代是一個意識型態黯淡的年代。冷戰的終結讓許多西方左翼一時困惑,英國工黨更揚棄傳統社會主義政策,提出不左不右的第三條路,並以此打倒了執政十八年的保守黨。但是意識型態的退位並不像保守派認為的世界將朝向和平與繁榮;事實上,不但根深蒂固的社會矛盾從未消失,對以新自由主義為主軸的全球化的挑戰更成為這個時代的主要鬥爭。在英國,1998年,獨立音樂界起來反彈布萊爾的第三條路。在全球,1999年美國西雅圖的反WTO抗爭掀起了波瀾壯闊的反全球化運動,布雷格再度成為這個運動中鏗鏘有力的聲音。

布雷格認為,反全球化運動並不是傳統意義上的意識型態鬥爭。因為其並非要追求特定意識型態的落實,而是要反對當前這種剝削性資本主義模式,並且相信「另外一種世界是可能的」(another world is possible)。

他的新歌〈NPWA:沒有責任,就沒有權力/NPWA: No Power Without Accountability〉(收於02年專輯《England, Half English》),就是一首最犀利的全球化批判之歌。歌名意思是如果不對你施予權力的對象負責,那麼這個權力就沒有正當性:

國際貨幣基金、世界貿易組織
在每個地方都可以聽到這些名詞
但他們是誰?

註3:上議院代表非民選,故被批評不民主。

是誰選出他們擔任這樣的職位？

而我要如何取代他們讓弱勢民眾掌有這些權力

　　二十一世紀第一個十年，全球抗爭力量除了反對全球化，也反對美國小布希政府的伊拉克戰爭。布雷格當然也沒有自外於這場運動，並且以歌曲作為他對抗布希戰爭的游擊戰子彈：他做了幾首反戰歌曲，在網路上讓人隨意下載、在演唱會現場發放免費CD，以讓更多人聽見反抗的聲音。一首是〈石油的價格〉（The Price of Oil），控訴美國政府攻打伊拉克只是為了石油。另一首是改編自老民歌手Leadbelly的〈資產階級藍調〉（Bourgeois Blues），成了一首新曲〈布希的戰爭藍調〉（Bush War Blues）。歌曲第一句就是：

　戰士們想要知道他們為何而戰

　原來是為了布希的競選連任之戰

4.

　　面對資本主義進一步透過全球化擴張的時代，除了支持反全球化和反戰運動，布雷格也回頭探索社會和音樂的更深處根源：國家認同和更古早的反抗民歌。

　　九〇年代末美國左翼民謠之父伍迪蓋瑟瑞的女兒想要找人為她父親死後遺留下的歌詞重新譜曲賦予生命時，她想到了布雷格。雖然美國那些偉大的音樂人，不論是狄倫或史普林斯汀都承繼著伍迪的薪火，但沒有人比布雷格更如伍迪般歌頌著勞動者的生命，並為社會主義而戰鬥。

布雷格雖然被龐克音樂啓發決定用音樂來改變世界，但是他的音樂形式以及爲底層人民發聲的精神，卻是來自民歌的悠遠傳統。因此他接下了這個神聖的任務，並邀請了芝加哥的另類鄉村樂隊Wilco，用現代感的音樂配上伍迪的歌詞，做出了兩張精采專輯《Mermaid Avenue》。

在2008年時他說，伍迪的歌現在仍然如此迫切，當年他是在沙塵暴的時代所寫，現在的我們則遇到金融和社會的風暴，而這個風暴是來自企業的貪婪。「我們現在應該要進行的是反貪婪之戰，而不是反恐戰爭。」

對伍迪的重新創造，以及美國工會把喬希爾的骨灰交給布雷格，使得這個英國佬繼承了美國兩個最偉大抗議歌手的生命。

另一方面，他也日益關心英國的國家認同問題，而這也是和全球化現象緊密相關的議題。九〇年代中期後，英國和許多歐洲國家都出現極端種族主義和排外的民族主義：歐盟的整合、蘇格蘭的地方分權，和大量的外來移民，都讓所謂英國認同和公民權身分的界定開始模糊。美國的九一一事件讓認同問題更爲迫切：要如何界定誰是美國人？要怎麼樣才是愛國？

英國新崛起的極右派政黨「英國國家黨」（British National Party）在布雷格的家鄉贏得不少席次，更讓他深感焦慮。

2002年，布雷格發行了專輯《England, Half English》，同名歌曲就是探討什麼是英國人。後來更出版一本書《一個進步的愛國者：對歸屬感的尋找》（The Progressive Patriot: A Search for Belonging），討論英國認同、移民和歸屬感的問題。布雷格強調自己是個愛國者，但是他強烈反對狹隘的、歧視的種族主義；且認爲英國傳統上強調的同質性文化觀

念必須被打破，多元開放才應該是國家認同的基礎。這兩年，他也積極參與一個以反對英國國家黨、反種族主義的運動「Hope not Hate」（要希望，不要恨）。

2008年，他出版新專輯《Mr. Love & Justice》，似乎總結了他作品的一貫精神：愛與正義。這張專輯仍然有不少政治性的歌曲，如攻擊煙草業的〈The Johnny Carcinogenic Show〉，反恐戰爭下對所謂恐怖分子嫌疑犯的逮捕〈O Freedom〉等。但專輯中最好的歌是結合個人信念與政治的〈I Keep Faith〉。這首歌是寫給工黨的資淺議員，他們當年都曾參加紅楔，2005年布雷格幫他們競選時，目睹了他們的努力。

> 不論多苦，你多想離開
> 勇敢地走出去，你會發現我就在那裡一路伴隨著你
> 因為我對你有信念，對你有信念

2009年4月，他在倫敦街頭參與反G20的抗爭，帶領群眾高唱〈國際歌〉。2010年，布雷格參與一個名為「Power 2010」的活動，這個活動旨在呼籲英國公民提出對政治改革的意見。他也在1月時發動抗稅，直到英國財政部制止荷蘭銀行蘇格蘭皇家銀行集團給予他們投資股東鉅額紅利。

布雷格從來沒有停止過他的腳步。

5.
布雷格是一個龐克詩人，他的每張專輯名稱都宛如美麗的詩句，如：

《人生是一場暴動》（*Life's a Riot*）、《和稅務員談詩》（*Talking with the Taxman about Poetry*）。他也始終是一個眞誠的思考者與反抗者。過去三十年，從佘契爾主義的保守革命，到冷戰體系的崩解與意識型態的再結構，再到全球化與反全球化的新鬥爭高潮，布雷格的作品反映著每個歷史時刻的主要矛盾，鼓動著人們在不同時代追尋社會正義實踐的可能性。

但是布雷格認爲自己不只是一個政治歌手。從第一張專輯開始，他就書寫少男情懷，甚至說出「*我不想要改變世界……我只是想要找另一個女孩*」（〈一個新英格蘭／A New England〉）。畢竟，人的生活既包括社會關係與政治，也包括個人情感，只是時代的混濁讓他不得不去回應：「當我環顧四周，不論是個人關係或是世界所正在發生的事，尤其是在那個八〇年代的英國，讓我被迫去寫歌去回應這個時代，寫出有社會評論性質的歌曲。」

對於音樂是否能改變世界，他的答案是「音樂或許不能眞正改變世界，但音樂可以改變聽眾對於世界的看法」，並且「音樂創作者的角色不是要提出答案，而是要問出正確的問題。改變世界的行動者應該是所有閱聽人」。

這正是布雷格的個人體驗：少年的他在龐克音樂中，在「搖滾對抗種族主義」演唱會上，感受到音樂作爲革命武器的撼人力量。接下來的二十年和未來，他彈奏起自己的吉他，讓人們和他一起堅信，世界是可以被改變的。

他說：「我們的敵人不是保守主義、資本主義或種族主義，他們只是更深層問題的表徵：犬儒主義。」他沒有說出的是，而眞正對抗這種犬儒主義的武器，是鑴刻在他吉他上無形的字：「愛與正義」。

U2

當搖滾巨星成為時代的聲音

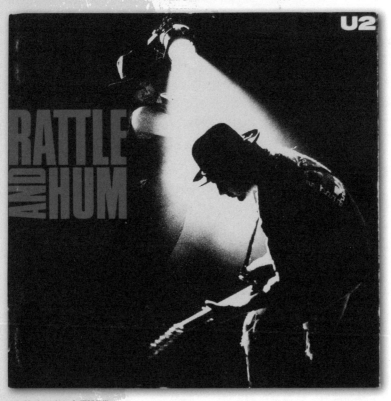

U2《*Rattle and Hum*》環球音樂

1998年智利首都聖地牙哥，U2在此舉辦他們的PopMart巡迴演唱會。在演唱歌曲〈消失者的母親〉（Mothers of the Disappeared）時，二十幾位白髮蒼蒼的母親站在舞台上，手上舉著他們死去子女的照片。那些年輕的生命在皮諾契將軍的獨裁統治時代，被綁架被逮捕被殺害，還來不及和母親說再見就消失了。在演唱這首歌之前，主唱波諾（Bono）說，這首歌獻給以下的人——母親們一個個走到麥克風前，念出那些消逝的名字——波諾溫柔且溫暖的歌聲響起：

午夜
我們的兒子和女兒
從我們的身邊被帶走
我們聽見他們的心跳，在風中
我們聽見他們的笑聲，在雨中
我們看見他們的眼淚、聽見他們的心跳
……
我們的兒子赤裸地站在牆邊
我們的女兒在哭泣，他們在雨中垂淚

令人心碎的一幕。

沒有人比U2更能在舞台上展示搖滾的政治力量：深刻信念、動人的音樂、戲劇化的舞台效果，聚合成最「真誠」而動人的表演。

他們在舞台上向歌迷展現政治受難者母親的哀痛、塞拉耶佛的戰火、非洲的貧窮，以及北愛爾蘭的暴力，用音樂打動人們，希望聽眾和他們

一起改變這些時代的悲傷與不幸。

1. 愛在烽火蔓延時

七〇年代末，四個聽著龐克音樂長大的都柏林男孩組成了U2。如同許多傳奇故事，一開始當然沒有人知道不久的未來，這幾個傢伙會改變世界：這個世界不只是音樂世界，也包括政治和社會的現實世界。

如果第一張專輯《男孩》（Boy）還只是他們的初試啼聲，第二張專輯《十月》（October）就顯示他們意圖對抗時代的氣魄。對於專輯名稱《十月》，波諾說：「我們出生的六〇年代，是一個物質豐裕的年代。但八〇年代是一個更冷漠的時代，只有物質主義沒有理想主義，是秋天之後的寒冬。這讓我想寫下一句歌詞：在十月，所有樹木都脫去了樹葉。那一年，我二十二歲。世界上有多少人失去工作、陷入飢餓，而我們卻還在利用最好的科技建造更大的炸彈。」

然而，這張《十月》還不是列寧革命的紅色十月，還沒有那麼強烈的革命姿態。要到下一張專輯《戰爭》（War），他們開始成為深刻思考時代的樂隊，寫下可以列入萬神廟的抗議歌曲經典。

八〇年代初的世界地圖是戰火紛飛，世界充滿著不安。英國和阿根廷正進行福克蘭群島戰爭；愛爾蘭共和軍成員巴比山德（Bobby Sands）在獄中絕食致死以爭取北愛獨立的尊嚴；中美洲的薩爾瓦多爆發內戰，從1980年開始到1992年共死了七萬多人。在美國，雷根總統上台，強烈的反共意識型態以及積極發展軍備，使得冷戰態勢再度緊張。

《戰爭》是一張如此積極回應時代的專輯。他們強勁的歌曲節奏和強烈的姿態，展現出的不是溫柔地乞求和平，而彷彿是要進行一場追求和

平的聖戰。

「人們對戰爭已經麻痺了。每天看著電視，越來越難區分事實和虛構。所以我們試圖掌攝人們、喚醒大家。」因此，這張專輯的哲學是一種「激進和平主義」（militant pacifism），而這正是金恩博士的精神。波諾如此說。

專輯第一首歌就高舉反暴力的激進主義大旗：〈血腥星期天〉（Sunday Bloody Sunday）。這歌有著讓人亢奮的戰歌節奏，但這不是如滾石樂隊的〈街頭鬥士〉的鼓吹革命之歌，而是一首徹底的反恐怖主義之歌。

1972年1月30日在北愛爾蘭，英軍開槍殺死了二十七個為爭取民權和平遊行的平民。史稱「血腥星期天」１。

歌曲開頭就是：

我不相信今天的新聞
我不能閉上眼睛假裝這一切不存在
到底，這首歌我們還要唱多久……

但這首歌並不只是譴責英國政府，而是要譴責所有在北愛土地上無止境的恐怖暴力，包括用暴力追求北愛獨立的愛爾蘭共和軍（IRA）。當他們第一次在北愛的貝爾福斯特（Belfast）演出這首歌時，他們就對觀

註1：約翰藍儂和小野洋子也為了此事件寫下一首同名歌曲〈Sunday Bloody Sunday〉。

眾說，如果你們不喜歡這首歌，我們將從此不再演唱這首。台下觀眾是接受了這首歌，但他們仍因為批評了追求獨立的「聖戰」，而被許多愛爾蘭人拒斥。然而，U2就是認為當時愛爾蘭民族主義日益醜陋，所以希望挑戰人們思考什麼是愛爾蘭，以及對於非暴力抗爭的信念。

結果這首歌成為他們最具代表性的歌曲之一，且有著幾場歷史性意義的演出。例如1984年，U2在美國丹佛的現場演出時（被拍成紀錄片《在血紅的天空下》（*Under a Blood Red Sky*）），波諾在演唱時高舉著白旗。這個鏡頭被《滾石》雜誌選為五十個改變搖滾史的時刻，因為其奠定了U2作為一支政治搖滾先鋒的形象。

而在1987年，北愛又發生一次IRA組織的恐怖爆炸，死傷多人，波諾在美國的演唱會上憤怒地說：「我告訴你，我厭倦那些二三十年來沒回過愛爾蘭的愛裔美人跑來跟我說所謂『革命』的光榮，和為革命而死的光榮。去你媽的革命！把一個人從床上拖起來，在他老婆和小孩面前斃了他，這有什麼好光榮的。在老兵紀念日放炸彈炸死這些退伍老兵有什麼好光榮的？我們不要再看見這種事情了。」

然後他高唱：**不要（No more）！不要……**

第二首歌〈倒數計時〉（Seconds）則是描述在紐約時代廣場的一個小公寓中，有一個人正在組裝核子炸彈。這是關於冷戰下一觸即發的核武危機：**「只要一秒就會說再見……」**

專輯第三首歌是後來也成為經典的政治歌曲：〈新年〉（New Year's Day）。這是為波蘭團結工聯（Solidarity）而寫的。團結工聯是1980年成立的自主工會，他們反對共產黨統治，爭取工人權利，領導人是華勒沙（Lech Wałęsa）。1981年時，波蘭政府實施戒嚴令鎮壓團結工聯。

波諾寫這首歌時，心中的畫面是在一個大雪紛飛的新年，華勒沙堅定地站在雪中，揮舞著雙拳面對群眾。

當這首歌錄完後，波蘭宣布廢除戒嚴令。在1983的新年。團結工聯力量日益強大，成為1989年波蘭民主革命的主要力量。

但〈新年〉其實是一首情歌。歌詞描述在新年這一天，外面世界被雪白覆蓋。縱然世界在喧囂中動盪不安，但「我只想要日日夜夜跟你在一起」。是的，雖然這是關於政治對抗，但更是一場關於「對愛的鬥爭」。這也正是整張專輯的精神：在漫天的戰火與暴力之中，他們始終信仰著愛。

在下一張專輯《難忘的火焰》（*The Unforgettable Fire*）**2**，他們更明白標舉愛的力量，唱出〈以愛之名╱Pride（In the Name of Love）〉。

這首歌是獻給美國民權運動領袖金恩博士。從五○年代開始的黑人民權運動，雖然促使政府通過民權法案，但是種族問題仍然無法改善。金恩博士雖然始終堅持著愛與非暴力的理念，但暴力並沒有赦免他。1968年4月，子彈無情奪去了金恩博士這個勇者的生命。

4月4日的清晨 **3**
一聲槍響在曼菲斯的天空中響起
你終於自由了，因為他們奪走了你的生命
但是，他們奪不走你的驕傲

註2：這個專輯名稱來自他們在芝加哥看到的一幅關於廣島和長崎被原子彈轟炸的畫。
註3：波諾知道歌詞中的描述是錯的：金恩博士是在傍晚被射殺，而非清晨。

專輯的最後一首歌更直接以金恩博士名字爲歌名：〈MLK〉。

這張《難忘的火焰》也標誌著U2開始把關注的重心轉向美國（專輯中有另一首歌以貓王作爲歌名），不論是如金恩博士等人所象徵的理想主義，或者是美國的猙獰現實。

2. 兩個美國與第三世界

1984年，U2和其他英國音樂人在1984年聖誕節前夕發行一首合唱單曲〈他們知道這是聖誕節嗎？〉（Do They Know It's Christmas?），爲非洲衣索比亞饑荒難民募款。1985年7月，在倫敦和費城舉辦了眾多重要歌手參與、全球數億人同步收看的超大型演唱會：Live Aid。

那一年，美國《滾石》雜誌稱U2是「八〇年代最有代表性的樂隊」（Band of the 80s）。

這句話在當時或許有點誇張，畢竟他們影響力還沒這麼大。但一年後，沒有人再對此有所懷疑。因爲他們在1986年的新專輯《約書亞樹》（The Joshua Trees），將把他們帶到真正超級樂隊的地位。

在《約書亞樹》錄音過程中，世界上最重要的人權組織「國際特赦組織」（AI）美國分會邀請U2來推廣人權意識。U2邀集了史汀（Sting）、路瑞德（Lou Reed）、彼得蓋布瑞（Peter Gabriel）等人，組織了「希望的共謀」（A Conspiracy of Hope）巡迴演唱會，在美國大城市展開巡迴演出。結果不僅成功地幫AI招募到幾萬會員，也透過群眾壓力拯救不少政治犯，如奈及利亞的異議歌手Fela Kuti。

事實上，Live Aid後出現了許多這種集合搖滾巨星的社會議題演唱會。例如反對南非種族隔離的曼德拉生日演唱會，或綠色和平組織的巡

迴演唱。在這個音樂最商業、最沒有憤怒、MTV頻道使得形象取代實質的八○年代，竟然成爲搖滾樂的「良心時代」。而U2是這個「良心搖滾」隊伍中最顯眼的。

波諾說，「現在樂迷中有一種心態是他們相信可以改變世界，而我們的歌迷就是這個力量的前鋒。不論是Live Aid、反種族隔離運動，或是國際特赦組織的活動，音樂都被視爲是一種凝聚的力量，一種製造新政治力量的黏膠。」

在國際特赦組織的巡迴演唱會之後，波諾和妻子前往中美洲的尼加拉瓜和薩爾瓦多 4。當時薩爾瓦多是美國支持的右翼政權執政，尼加拉瓜則是美國支持的反革命力量意圖推翻左翼的桑定政權 5。

八○年代是雷根的極端反共保守主義時代，他們無所不用其極要防堵左翼勢力滲入中南美洲；即使右翼獨裁者嚴重侵犯人權，但只要他們反共，美國就會盡力提供政治和經濟上的支持。雷根資助尼加拉瓜游擊隊去推翻桑定政權之事，後來成爲一椿巨大醜聞。

在尼加拉瓜，波諾親眼目睹了美國介入造成的內戰如何讓農民在不安戰火下痛苦地生存，也看見了人們如何因爲美國封鎖而受餓。

在薩爾瓦多，他們看到路旁的屍體，知道「在那裡，反對派人士會突然消失。智利也是一樣。而這些恐怖事件背後都是同樣的力量在支撐：美國」「在智利，一個民主選舉選出的總統被CIA支持的政變推翻，然後推上了一個殺人機器：皮諾契將軍」。波諾對美國感到巨大的憤怒。

註4：他前往拉丁美洲的原因之一是當他們巡迴演唱到了舊金山時，路瑞德帶他去看一些塗滿反美塗鴉的牆壁，並遇到了一個智利畫家。此人在皮諾契上台後被逮捕、刑求，但AI救了他。他的故事開啓了波諾對拉丁美洲的視野。

註5：在八○年代，桑定游擊隊是左翼的偶像，The Clash甚至以他們爲名出了一張專輯《Sandinista!》，而波諾和許多年輕人一樣，都是從The Clash的音樂中認識他們。

但此時也是U2對美國更為迷戀的時刻。他們在演唱會的巡迴途中，大量閱讀美國小說如Norman Mailer, Truman Capote, Raymond Caver, James Baldwin, Charles Bukowski, Sam Shepard等人的作品。波諾愛上美國地景的強烈影像感，愛上美國文學和音樂，並且感受到美國土地的廣闊。

於是，他們看到了的是兩個美國。一個是雷根主義的、是充滿槍枝暴力的，是種族主義的美國；是一個自大、自以為正義的國家；是有著殘忍腐敗外交政策的帝國。尤其，八〇年代是一個貪婪的時代、華爾街的時代，每個人都在追求勝利，沒時間在乎輸家。這是現實的美國。

但是他們又迷戀另一個美國：一個開放空間的、一個高舉自由之夢的、金恩博士所愛的國度。這是迷思所構建的美國。

原本他們要把新專輯叫做《兩個美國》6。但波諾想要把這個時代描寫為一個精神乾枯的時代，所以他腦中出現沙漠的意象，於是有了專輯名稱《約書亞樹》和專輯封面：沙漠中的約書亞樹。

《約書亞樹》在全球賣出兩千五百萬張，叫好又叫座。除了暢銷金曲〈With or Without You〉、〈I Still Haven't Found What I am Looking for〉外，還有幾首來自他在中美洲旅行經驗而被啟發的政治歌曲。

例如〈消失者的母親〉是寫給那些拿著他們消失兒女照片的美麗女人們。在七〇年代到八〇年代，拉美軍事獨裁政權會以謀殺或綁架讓異議者「人間蒸發」，不論是在智利、阿根廷或是薩爾瓦多。1977年在阿根廷首都，一群自稱「五月廣場母親」（The Mothers of the Plaza de Mayo）的母親，在五月廣場開始抗議，要求政府告訴他們孩子的下落。因為他們不知道孩子們的屍體在哪，也沒有墓地可以哀悼。民主化之後，政府公布約有一萬一千人被威權政府綁架。

另一首更憤怒的歌〈射向藍天〉（Bullet the Blue Sky）是波諾在薩爾瓦多感受到的恐懼。當波諾走進農村時，突然發生爆炸聲，他不知道該往哪裡逃。他看見機關槍並聽到戰鬥機從頭上呼嘯而過，但一個農夫跟他說，別擔心，這就是我們的生活。波諾痛苦地反省說，「這個農夫每天都要經歷這樣的生活，而我卻只在這裡幾週，想的都是我們歌曲是否會上排行榜第一名。」

於是，他跟吉他手The Edge描述在中美洲所目睹的景象，要求他把聲音盡量做大。The Edge問，「要多大？」波諾說，「要讓人們感覺起來像是看到地獄，讓人們感覺到當地火焰燃燒的意象。是誰在轟炸這些村莊？是誰在讓這些農民過這樣的生活？是誰在摧毀我們的生活？對這些農民來說，是美國。」

The Edge 成功了。這首歌聽來像是戰鬥機從天上丟下炸彈，火焰四處燃燒。而歌詞如此寫著：

我從薩爾瓦多的山丘上摔落下來
天空被撕裂
大雨傾洩在裂開的傷口上
攻擊婦女和小孩
攻擊婦女和小孩
來吧來吧

註6：和U2一樣在八〇年代成為超級搖滾巨星的史普林斯汀，一貫的主題也可以說是「兩個美國」，一個作為許諾之地的美國以及現實中缺乏社會正義的美國。

來到美國的臂彎

〈孤樹之丘〉（One Tree Hill）則提到了智利的傳奇左翼民謠歌手
Victor Jara——他在皮諾契將軍上台後被刑求然後處死。在這首歌中，
波諾對Jara的敘述正是他自己一貫的音樂哲學：「Jara把他的歌曲當作
武器，手中緊握著愛。」

〈紅山丘下的礦城〉（Red Hill Mining Town）則是一首關於工業衰
敗城市的哀歌，歌名來自一本記錄84-85年英國礦工大罷工的同名書。

對波諾來說，對拉丁美洲的關注其實本質是對美國的困惑。「美國是
一個非常巨大的地方。你必須跟她不斷搏鬥。」的確，在這個美國精神
上最荒蕪與貪婪、音樂上最缺少真誠的八○年代，曾經抱著美國夢的迷
思長大的U2，用一棵約書亞樹去反省美國的理想與現實的巨大落差，
去替美國人召喚他們遺忘的理想國度。

3. 戰爭與和平

1989年，柏林圍牆倒塌，冷戰結束，世界進入新的時代。但相對於
天真的歷史終結論，其實人們並不知道他們要進入的是什麼時代，且歷
史的古老問題依然繼續糾纏著這個新時代，不論是戰爭或貧窮。

U2的音樂也進入了全新的階段，他們在九○年代製作了三張加入更
多電子音樂的專輯。但正如新歷史時代中總有永恆主題，U2的新音色
也維持他們一貫的時代關懷。

1990年11月U2到柏林錄音，做出新專輯《注意點寶貝》（*Achtung*

Baby）。這張專輯中出現他們在九〇年代後最重要的政治歌曲，並被英國《*Q*》雜誌選為史上一千零一首最佳歌曲的第一名：〈One〉。

歌的概念是來自達賴喇嘛邀請他們參加一個叫做「合一」（Oneness）的音樂節。他們沒去參加，但波諾在回信上說他們追求的是：「合一，但不一樣」（One, but not the same）。

所以「one」不是關於「同一」，而是關於「差異」；有了差異，才能結合為一。

此後這首抒情歌曲幾乎成為他們在各個政治議題音樂會必唱曲：1997年的「自由西藏演唱會」、2003年為曼德拉致敬的46664演唱會 **7**，或Live 8。

另一首U2在九〇年代的重要政治歌曲，且當時最重要的政治參與是關於塞拉耶佛（Sarajevo）。

南斯拉夫瓦解後，波士尼亞（Bosnia）追求獨立，但塞爾維亞部隊反對他們獨立，從1992年到1996年包圍波士尼亞首都塞拉耶佛。這是二十世紀持續最長時間的圍城。

戰爭前，塞拉耶佛是一個塞爾維亞人、克羅埃西亞人、回教徒一起居住的地方，是一個能體現宗教與種族多元共存的城市；但現在這裡成為一片煉獄。塞爾維亞部隊終日以砲彈與子彈攻擊塞拉耶佛的平民，狙擊手刻意攻擊小孩和婦女以製造恐懼。人們每天起床不知道今天房子是否會被炸毀，是否會死於槍下。

註7：46664是曼德拉在獄中服刑時的編號。

西方國家對於要如何幫助城裡的人們沒有共識，聯合國維和部隊也只是在此地觀察。事情日益惡化，火焰不斷燃燒，而世界只能無能為力地旁觀。

　　一個美國人卡特（Bill Carter）在1993年冬天去塞拉耶佛提供人道協助，他認為西方媒體忽視戰火下生活的人們，所以和U2接觸希望可以在他們演唱會上播出塞拉耶佛人們生活的真實畫面。

　　卡特看到在薩拉耶佛的庇護所中，年輕人聽著搖滾樂，並且把音樂放到最大聲，以對抗外面炸彈聲。他們也看MTV頻道，看著和他們一樣年紀的青年，卻不知道為何沒人在談論他們面臨的困難處境。於是，卡特每天在市區中尋找願意接受訪問的當地人，然後在U2演唱會上現場播出片段，讓世人瞭解這些戰火中的脆弱生命。

　　U2當時所進行的Zoo TV巡迴演唱會主題本來就是對媒體的討論。於是，當每天夜間新聞已經成為一種娛樂，U2的演唱會卻是在娛樂場合呈現波士尼亞悲慘的真實新聞。這使得U2成員覺得情緒很難轉換：在演唱會上看了十分鐘的苦難，見到戰火猛烈、人們四處逃竄的街頭後，他們很難輕易地回到演唱會的歡愉。他們幾度覺得無法夜夜如此下去。

　　最糟的是某夜在英國溫布敦體育館中的演出。鏡頭前三個塞拉耶佛年輕女子哀戚地說：「你們正在享樂，而我們卻這麼不快樂。你們到底可以為我們做什麼？」當波諾正要回答時，女孩卻打斷他說，「我知道你們會怎麼做：那就是你們什麼都不會做。你們只會回到你們的搖滾音樂會。你們甚至會遺忘我們的存在，而我們全都將面臨死亡。」

　　全場無聲。U2、觀眾，與搖滾樂自以為是的政治介入，都遭到最重的一擊。

　　1995年，U2與製作人Brian Eno合作了一張專輯《原聲帶一號》

（*Original Soundtracks 1*），並特別寫了一首單曲：〈塞拉耶佛小姐〉（Miss Sarajevo），歌劇男高音帕華洛帝也在歌曲中獻唱。

這首歌主要是批評國際社群沒有能力去阻止這場戰爭，並讚美人們如何在苦難前拒絕放棄他們的日常生活，例如有一個女子不願意去避難所，只想繼續在家中彈奏她的鋼琴；或者有一群女性自己舉辦選美比賽，並且說：「我們要用口紅和高跟鞋跟他們對抗。」

歌曲MV中最震撼人的畫面，也是這首單曲的封面照片，是這群選美小姐在台上舉起布條，上面寫著：「不要讓他們殺了我們」（DON'T LET THEM KILL US）。

他們要跟世界說，世界或許遺忘了我們，但是我們仍然堅強地活著。**8**

圍城之戰結束後，U2在1997年來到塞拉耶佛舉辦演唱會。他們是圍城結束後第一個在此舉辦演唱會的西方樂隊。台下的聽眾包括幾年前彼此要殺害對方的塞爾維亞人和克羅埃西亞人，而現在他們在這裡一起高唱：〈One〉。

第二天，當地報紙說，「塞拉耶佛圍城在這一天結束了。」

在他們自己的土地上，1998年5月北愛爾蘭要針對各政黨協商出的「星期五協議」（Good Friday Agreement）進行公民投票。投票前一天，U2在貝爾福斯特舉行演唱會，呼籲大家投下贊成票。演唱會進行

註8：美國知名作家蘇珊桑塔格在1995年九次前往塞拉耶佛導演舞台劇《等待果陀》。

到一半時，北愛兩個敵對政黨的領袖一起走上台。第二年，他們獲得諾貝爾和平獎。

只不過，就在公投後的三個月，激進力量因為反對這個協議，又製造一起爆炸案，二十九人死亡，數百人受傷。

在2001年的愛爾蘭演唱會上，U2再次演唱〈血腥星期天〉，並且提到三年前的這個爆炸事件。在唱到「No more」後，波諾帶著全場觀眾喊：

不要軍隊、不要炸彈、不要IRA
我們不要再回到那裡……擦乾你的眼淚……我們已經受夠了
戰爭還沒開始
我們已經死了這麼多人
告訴我到底是誰贏了……

最後，他用盡力氣地念起了二十九個死難者的姓名……

這一年他們也發行新專輯《無法遺忘》（*All That You Can't Leave Behind*）。專輯名稱和其中歌曲〈繼續前行〉（Walk On）都是獻給被囚禁的緬甸民主運動領袖翁山蘇姬。在歌詞內頁也提醒歌迷要支持國際特赦組織、綠色和平，以及支持戰地受難兒童組織「難民兒童」（War Child）。

這一年，也發生了九一一事件。在二十一世紀初，關於「戰爭與和平」的定義正在被重寫。

4. 終結貧窮

1985年的Live Aid結束後，不像大多數人只是來參加一場公益活動，波諾和妻子去了衣索比亞六週，實際了解當地狀況。他慢慢發現饑荒固然和內戰及旱災有關，但非洲的貧窮問題更是結構性的。

在二十世紀末，他開始面對、解決這個問題。

「大赦兩千聯盟」（Jubilee 2000 Coalition）是由超過九十個NGO、教會、工會所組成的聯盟，主要目的在推動西方國家以及世界銀行等組織在西元2000年前勾銷五十二個較貧窮的發展中國家無能力支付的外債。他們在1997年找上波諾作為代言人。

從「大赦兩千聯盟」，波諾了解到非洲的問題固然和政治腐敗有關，但是也和西方國家的腐敗有密切關係。「西方國家為了戰略理由，在冷戰期間大量貸款給非洲國家，即使這些國家的統治者是壞人，但只要他們不是共產主義者，就能拿到大筆錢。這些獨裁者拿這些錢肥了自己，但西方國家卻要讓現在的小孩的生活成為當時獨裁者借款的質押。」

波諾對於自己角色的認識是：「搖滾樂是好的溝通者。我們用PA、錄影帶、歌詞和T-shirt去傳播訊息。我曾經參加過綠色和平和國際特赦組織的行動，所以我的工作是鼓勵樂迷成為這個計畫的草根運動者。這個聯盟在歐洲已經有比較好的基礎，但在美國則比較少人知道。然而在98、99年時，已經來不及去推動一個廣大的草根運動，所以只能直接去尋求和決策者溝通。」

於是，這開啟了波諾或搖滾樂的全新政治介入方式：成為一個穿梭在權力走道中的遊說者。波諾拜訪了前後任美國總統從柯林頓到小布希，從教宗到聯合國秘書長安南，從歷任財政部長到最保守強硬的共和黨大老賀姆斯（Jesse Helms）。他並認真向知名經濟學者薩克斯（Jeffrey

Sachs）學習相關知識。

　　「大赦兩千聯盟」在2001年結束。但波諾的工作並沒有停止，反而是花了更多精神在推動解決第三世界的貧窮問題。

　　此時，三分之一的窮國外債已經計畫被打消，美國、英國、法國都勾銷了窮國欠他們的外債，但是窮國仍然積欠世界銀行和IMF（Interational Monetary Fund，國際貨幣基金組織）的外債。另一方面，運動人士也開始認爲公平貿易對非洲國家的發展更重要，因爲貿易比外援更可以讓非洲走出獨立自主的道路。同時，非洲面臨最迫切的問題是愛滋造成的死亡，因爲有二千五百萬的的非洲人民是愛滋病帶原者，每天有六千五百人死於愛滋；估計到了2010年，全球將有四千萬個愛滋孤兒。「這是每日都在發生的大屠殺。」波諾說。

　　對他來說，非洲的貧窮與死亡顛覆了西方人許多傳統觀念：關於文明、關於平等、關於愛。「如果我們真的相信這些東西，我們就不會讓成千上百萬人死於愛滋病。你不能享有全球化的利益，卻不承擔責任。」尤其是，「如果我們真的認爲非洲人和英國人、美國人或者愛爾蘭人是一樣平等的，我們根本就不會坐視每年有幾十萬非洲人死於最愚蠢的理由：錢。」

　　所以波諾和原來「大赦兩千」的部分成員在2002年成立一個組織DATA，四個字母分別代表債務（Debt）、貿易（Trade）、愛滋（AIDS）、非洲（Africa）。從另一個角度說，西方願意撥款給非洲國家時，也希望後者可以做到D、A、T，亦即民主（Democracy）、問責（Accountability）和透明（Transparency）。

　　這一年，波諾出現在《時代》雜誌封面上，標題是：「波諾可以拯救世界嗎？」

2005年是對抗貧窮的關鍵年。聯合國高峰會在這年評估「千禧年發展目標」報告，且由英國所領導的八大工業國高峰會議（G8）將把優先議題放在幫助非洲發展，而該年12月在香港的世界貿易組織部長級會議的重點也是如何結合第三世界發展和貿易自由化。因此，推動扶貧的民間團體把這一年稱為「讓貧窮成為歷史」（Make Poverty History）年；在美國，同樣性質活動則稱為「One」。他們要在這關鍵的一年全力推動西方國家致力於解決非洲貧窮問題。

針對當年夏天在蘇格蘭的G8高峰會，波諾和之前主辦Live Aid的歌手Bob Geldof決定再次號召英美知名歌手，在歐洲和美國等六大城市舉辦「Live 8」現場演唱會。這一年，正好是1985年的Live Aid演唱會的二十周年。

但這次活動並非重複二十年前的Live Aid演唱會，僅是以號召募款來解決非洲問題。Live 8 演唱會是免費的，目的是要喚醒民眾的政治意識，以給予八大工業國領袖壓力去改變政策，並改變全球資本主義體系的不平等。如果Live Aid活動需要的是音樂人的悲憫之心，Live 8 則需要改革全球化的遊戲規則和制度。他們說，這不是一種慈善，而是追求正義，是「朝向正義的長征」（the long walk to justice）。

運動的具體目標是要求西方國家增加對非洲的外援到五百億美金，刪除非洲積欠國際金融組織和西方強國的外債，並且建立一套更公平的貿易制度。

2005年，波諾和比爾蓋茲夫婦被《時代》雜誌選為年度風雲人物；U2獲得國際特赦組織授予「良心大使獎」。

2006年，波諾和DATA的Bobby Shriver成立「紅色產品」（Product Red）這個品牌，和各大企業如蘋果電腦、GAP合作，推出紅色產品來

為愛滋、瘧疾募款。

波諾成為當前地球上對貧窮問題、非洲議題講話聲音最大的人之一。

5. 抗議樂隊、搖滾巨星還是政治明星？

「做為一個搖滾樂隊，你必須抓住時代精神，並且介入。」尤其，「如果搖滾樂不敢質問大的問題，那還是搖滾嗎？」波諾說。

的確，三十多年來，U2與波諾始終在思考人類面臨的大問題：戰爭與和平、人權、環境、貧窮等，並且積極與NGO組織合作介入這些議題。

U2團員中有這個信念的不是只有波諾。

「在愛爾蘭，我們唯一談的事情就是宗教與政治。我也認為搖滾樂是不能和政治分開的。」這是U2鼓手Larry Mullen。

吉他手The Edge則說：「無論世界上發生什麼事，總有搖滾樂試圖關注政治和社會運動。在這個意義上，我們所做的只是延續了我們從音樂中所學到的──從那些具有生命力並且與世界相關的音樂、那些具有政治和社會意識的音樂。」

成長於六○年代的U2，在那個年代的音樂和反戰與民權運動中認識到了愛與非暴力的哲學，種植下搖滾樂必須與現實相關的理念。然後他們在龐克運動、在衝擊樂隊的吉他聲和歌聲中相信自己，相信音樂可以試圖改變世界。

某個程度上，U2的政治影響力超越了他們這些前輩，走到一個從未有音樂人達到的政治影響力。

衝擊樂隊主唱Joe Strummer曾反省說，可惜當時他們沒有結合一個運動，不然可以改變更多具體政策。相對於此，波諾則深知組織群眾去形

成運動的重要：「我們必須組織起來；我們必須有能力傷害那些傷害我們的人；我們要向政客們說明他們砍掉的不是錢，是生命，是正在死去的母親和孩子們。」

問題是，如今的波諾和其他抗議歌手如Billy Bragg的不同是，雖然他和草根組織合作，他卻不是站在街頭的鬥士，而是更多和政治以及商業精英的合作。他已經是一個達佛斯人 9。

「一個搖滾客站在街頭路障旁拿著汽油彈，當然比拿著一皮箱的世界銀行報告更性感。」這個意思是他知道去研究問題、遊說政客，比起革命者的姿態是更不討好的，但他認為這可以取得真正的成就。他也相信搖滾迷自六○年代後已經成長了：他們知道革命不是在轉角；世界的改變必須是一點一滴的。

波諾說得沒錯，我們不能總是活在革命的浪漫想像中，而是有更多基礎和扎實的工作要做。但是這不代表這些工作只能是在權力的走道中和其他精英握手 10。

畢竟他是一個搖滾樂手。

弔詭的是，當過去十年他的影響力變得無比巨大時，U2的音樂卻不像第一個十年總是用音樂抒發政治關懷。他們大部分的音樂是與波諾的政治行動無關的。

2004年發表《如何拆除原子彈》（*How to Dismantle an Atomic Bomb*）專輯時，波諾說：「原本這張專輯會是很政治，因為這個世界是如此劇

註9：達佛斯（Davos）是瑞士度假勝地，政治與商業精英每年在此開會討論全球議題。因此達佛斯人被用來比喻做這些全球化中的政經精英，而波諾的確參與過。
註10：波諾的非洲工作受到不少批評。例如紅色產品系列被批評為只是企業的公關行動；也有人批評他們代言非洲問題，卻沒讓非洲人發聲；或者這種為非洲乞求外援，不是一個好的發展策略。這些批評有的過於粗糙，但關於外援是否有助於非洲發展則是國際發展的政策和學界一個重大辯論。

烈不安。你會以為有必要回應這些時代的問題。但是過去幾年，我都在樂隊工作之外、在不同場域的肥皂箱上發言，所以我不太想把U2當作我的肥皂箱了。」

當然，這不表示他放棄音樂作為動員群眾的工具。U2至今為止的任何一場演唱會仍然是用高科技的燈光、用精心設計的演出，來傳遞他們的政治訊息11；他們在2009年的世界巡迴演唱會還與國際特赦組織最新的「尊嚴運動」（Dignity Campaign）合作。

致命的問題是，原本龐克革命是欲重新建立與群眾的聯繫，一如深深影響U2的Patti Smith所不斷強調的，但現在當波諾是以代表歌迷的聲音在權力場域交涉時，他其實早已與群眾疏離了。

U2在九〇年代用Zoo TV Tour和PopMart兩次大型巡迴演唱來反思世界的娛樂化與商業化，波諾也一反他們在八〇年代的素樸，穿上了最華麗的造型、戴上了墨鏡來顛覆搖滾明星的形象。人們知道那是一種反諷。但事實是，他們的演唱會從此一場比一場光鮮華麗，而波諾再也沒拿下來過他的墨鏡：彷彿當他扮起搖滾巨星後，就再也無法脫離那個身分，被當時在演唱會穿上的浮士德魔鬼服永久附身。

IMF主席一度諷刺波諾說：「你是個搖滾巨星。你是不是賺了很多錢後，才發現自己的良心。」波諾回答說，「不，我是先有良心後，才成為搖滾巨星。」我們相信，他是一個有良心的搖滾巨星。但他已經是全世界最大的搖滾巨星，U2是世界上最賺錢的樂隊。他們已無法逃離金錢與虛榮的魔鬼迷宮，他們成為龐克最要鬥爭的對象。

如果當年衝擊樂隊曾經鼓舞包括U2在內無數的年輕人成立自己的樂隊，並相信三個和弦可以改變世界，現在的U2似乎只讓年輕人覺得遙不可及。

社會改革需要政策論述、政治遊說，也需要草根組織、街頭抗爭。搖滾的政治行動也可以是多重的。U2確實展現了音樂的政治力量，但也讓我們看到了侷限，看到一個搖滾巨星／政治明星與真誠的抗議歌手之間難以化解的矛盾。

還好，U2之外，我們還有Billy Bragg, Patti Smith、九十歲的Pete Seeger，以及更多在不同角落、用不同音樂類型追求改變世界的音樂行動者，提醒我們音樂的力量。而音樂之外，從喬希爾到U2之外，我們知道最重要的還是喬希爾所說的：**快去組織吧**。

註11：這裡波諾有自我矛盾之處。我在《聲音與憤怒》討論U2時曾引述過他的話：去遊說比在體育館中演唱更有效。但事實是，他總是在演唱會中傳遞政治訊息，動員群眾的情緒。而且這是他的專長。

文學叢書 272

INK PUBLISHING 時代的噪音 從狄倫到U2的抗議之聲

作　　者	張鐵志	
總 編 輯	初安民	
責任編輯	陳思妤	
美術編輯	林麗華	
校　　對	謝惠鈴	

發 行 人	張書銘
出　　版	INK印刻文學生活雜誌出版有限公司
	新北市中和區建一路249號8樓
	電話：02-22281626
	傳真：02-22281598
	e-mail：ink.book@msa.hinet.net
網　　址	舒讀網http：//www.sudu.cc

法律顧問	巨鼎博達法律事務所
	施竣中律師
總 經 銷	成陽出版股份有限公司
電　　話	03-3589000（代表號）
傳　　真	03-3556521
郵政劃撥	19000691 成陽出版股份有限公司
印　　刷	海王印刷事業股份有限公司

港澳總經銷	泛華發行代理有限公司
地　　址	香港新界將軍澳工業邨駿昌街7號2樓
電　　話	852-27982220
傳　　真	852-27965471
網　　址	www.gccd.com.hk

出版日期	2010年10月　　初版
出版日期	2016年10月18日 初版六刷
ISBN	978-986-6377-95-2

定價　　240元

Copyright © 2010 by Chang Tieh-chih
Published by **INK** Literary Monthly Publishing Co., Ltd.
All Rights Reserved
Printed in Taiwan

國家圖書館出版品預行編目資料

時代的噪音 從狄倫到U2的抗議之聲
張鐵志著．

—初版 ．—新北市中和區：**INK**印刻文學，
2010.10 面；　公分．—（文學叢書；272）
ISBN 978-986-6377-95-2 （平裝）
1.音樂社會學　2.搖滾樂
910.15　　　　　　　　　　　99017979